U0037686

Sexual Esthetics

西洋藝術中的性美學

西洋藝術中充滿暗示的「性美學」，
到底是情色？還是色情？
本書徹底打破禁忌，大膽揭露藝術裡最原始的情慾表達，
直闖情欲禁區，
開辦一場百無禁忌又熱情奔放的西洋性愛派對。

姚宏翔／蔡強／王群 著

國家圖書館出版品預行編目資料

西洋藝術中的性美學／姚宏翔、蔡強、王群 著
—初版—台北市：信實文化，2008〔民97〕
　　272面；16.5 x 21.5公分
　　ISBN: 978-986-6620-00-3（平裝）
　　1.人體畫　2.裸畫　3.畫論

947.23　　　　　　　　　　　　97005954

西洋藝術中的性美學

作　　　者：姚宏翔、蔡強、王群
總 編 輯：許麗雯
主　　編：胡元媛
特　　編：林文理
美　　編：DMS美術設計管理
行銷總監：黃莉貞
發　　行：楊伯江、許麗雪
出　　版：信實文化行銷有限公司
地　　址：台北市大安區忠孝東路四段341號11樓之三
電　　話：（02）2740-3939
傳　　真：（02）2777-1413
http://www.cultuspeak@cultuspeak.com.tw
E-Mail：cultuspeak@cultuspeak.com.tw
劃撥帳號：50040687信實文化行銷有限公司
印　　刷：乘隆彩色印刷有限公司
地　　址：台北縣中和市中山路二段530號7樓之一
電　　話：（02）8228-6369
圖書總經銷：知己圖書股份有限公司
　　　　　（台北公司）台北市羅斯福路二段95號4樓之三
電 話：（02）2367-2044　傳真：（02）2362-5741
　　　　　（台中公司）台中市407工業30路1號
電 話：（04）2359-5819　傳真：（04）2359-5493
本書圖文經原出版者廣西師範大學出版社授權發行中文繁體字版
Copyright © 2008 CULTUSPEAK PUBLISHING CO., LTD.
All Rights Reserved. 著作權所有‧翻印必究
本書文字非經同意，不得轉載或公開播放
獨家中文繁體字版權 © 2008信實文化行銷有限公司
2008年7月初版
定　　價：新台幣360元整

CONTENTS

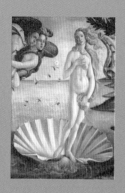

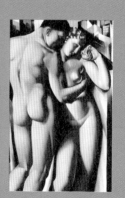

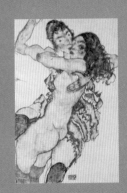

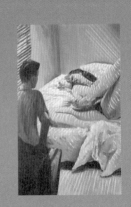

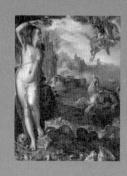

Symbol & Sign

五、象徵符號

Erotic Theater of Modern Arts

六、現代藝術家的情色劇場

History of Nude

一、裸像的歷史

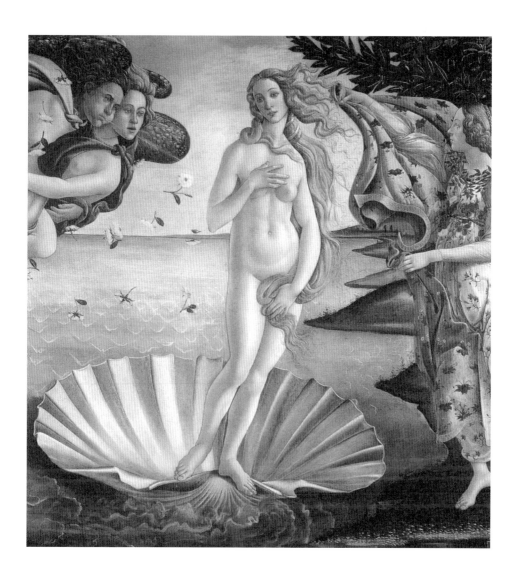

《仙女與森林之神》 西元前1世紀

西方藝術最早的裸像，就誕生在原始洞穴壁畫或石像之中。

裸像的歷史

History of Nude

西方藝術中裸像的歷史，幾乎與西方藝術史一樣悠久，每個時代的藝術家，都對裸體藝術表現出強烈的興趣，表現人類性愛的圖像滲透在整個西方藝術史中。

中國的先哲孟子說過，「食色，性也」。在遙遠的石器時代，人類生存的兩個基本因素就是食物和繁衍。那些封存了許多世紀後被發現的原始洞穴壁畫、石像，十分明確地證實了這一點。在這些人類最早的藝術品中，原始人除了描繪他們所需要的食物，如牛、羊、鹿和一些植物外，還為我們留下了許多有關人類繁衍、交配和生殖崇拜的圖像。西方藝術中最早的裸像，就誕生在這類圖像之中。

在這些作品中，最著名的無疑是一些被

《侏儒與女藝人》 西元前350年

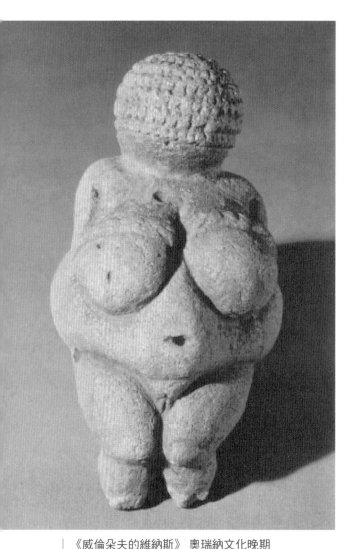

《威倫朵夫的維納斯》 奧瑞納文化晚期

被稱為「史前維納斯」的裸像，往往豐滿肥碩，女性性特徵被誇張。

稱為「史前維納斯」的女性裸像。儘管這些雕像手法稚拙，但創作者的審美趣味和實用主義的功利目的卻十分鮮明。一些人體的細節，如頭部、五官、手、腳被省略，而女性的性特徵則被誇張。這些維納斯往往豐滿肥碩，也許在原始人類看來，只有肥胖的人才能在難以獲得正常溫飽的惡劣環境中生存下來，而性器官的發達又暗示著該女性旺盛的生育能力。因而這一類型的女性，自然成了那個時代人們喜愛和崇尚的偶像。

遠古人類已經意識到，要維持種族的延續，生育是至關重要的。而生育又與性器官有著神秘而密切的關係，生殖的本能與過程又為他們帶來無限的快感和興奮。因而在原始圖像中，存在著大量被用作宗教圖騰的男女性器圖像。在遠古部落中，人類的性欲總是與神

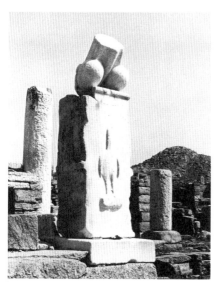

《戴奧尼索斯的生殖崇拜石像》 希臘
提洛島

性聯繫在一起的，這些圖像也成
了早期巫術中必不可少的道具。

狂歡性愛的現實寫照

　　希臘藝術的特徵是以裸體
藝術為主體，而希臘的裸體藝術
又與他們傳統的風俗習慣密切相
關。雖然希臘的裸體藝術大多表
現神話中的人物，但希臘神話無
疑是對現實生活的再現。希臘裸
像中的男性大多是神、英雄、戰
士、國王、運動員等等，他們可

希臘赫爾密斯方形石柱　西元前500-前475年

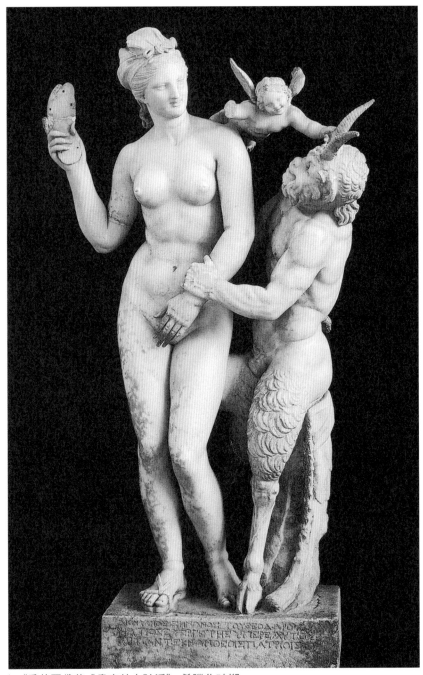

《愛芙羅黛蒂威脅森林之神潘》 希臘化時期

以被看作是原始的性炫耀的延續，而裸體的女性則人多是女神的肖像。

　　在希臘古風時期和古典早期，人們崇尚和讚美雄壯、優美的人體，對任何形式的性愛都毫無羞恥感和負罪感。在他們看來，性愛和飲食一樣，是人正常的生理要求。因此，人們不僅能看到神殿中雄性勃發的男性裸像，而且可以從瓶畫中看到狂歡的性愛場景，這種場景並沒有任何宗教傾向，而是希臘現實生活的一種寫照。

性畸形圖像大量出現

　　不過，到了古典晚期和羅馬帝國時代，隨著基督教的興盛，具有性意味的裸像開始披上一層神秘的面紗。最能說明這一點的是龐貝古城出土的壁畫。那座神秘別墅中的精彩壁畫，描繪了秘密進行的酒神節的慶典場景。而其中含有性內容的圖像，與古希臘早期的同類作品相比，則要含蓄許多。

　　隨著基督教在羅馬帝國中統治地位的確立，往昔希臘羅馬時期那種在藝術中十分風行的情欲主題消失殆盡。因為那些圖像被看作是

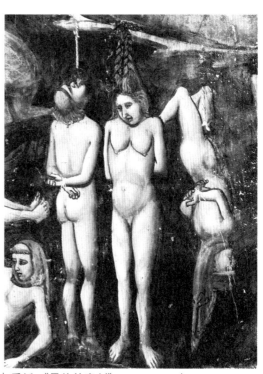

喬托 《最後的審判》 1303-1310年

四個罪人一個勒著脖子，一個吊著舌頭，另外兩個男女分別吊著他們的性器，這兩位顯然是觸犯了基督教性戒律的男女。

「異教的罪孽」，遭到基督教神父們的嚴厲譴責。發源於中東的清教勢力擊敗了所有對手，席捲地中海地區，禁慾的苦行主義盛行一時。

　　基督教對人體的蔑視和對性的恐懼，表現在藝術中，就是大量性畸形圖像的出現，藝術家們一旦涉及此類題材，就成了一個個性虐待狂或性變態者。喬托在阿雷那大教堂中完成的壁畫《最後的審判》是這方面的代表作。這也許是藝術史上最讓人觸目驚心的裸像。四個罪人各自不同的器官被懸掛著，一個勒著脖子，一個吊著舌頭，而另外兩個男女，則分別吊著他們的性器，這兩位顯然是觸犯了基督教性戒律的男女。

《聖經教義》插圖　15世紀早期

中世紀藝術家表現「性虐待」，淋漓盡致，一些窺淫、兩性人的圖像，也出現在《聖經教義》手抄本裡。

基督教對人性的嚴厲摧殘，使中世紀藝術家將「性虐待」這一人類的陰暗面，表現得淋漓盡致。類似的圖像，還出現在一些手抄本的插圖中。與此同時，一些窺淫、兩性人的圖像，也出現在《聖經教義》的手抄本裡。而女性也常被描繪成尖乳房、窄肩膀、大肚子的病態形象。

　　在談論中世紀裸像藝術時，我們不能不提到一位畫家，那就是西方藝術史上最具神秘感的赫羅尼姆斯‧波希。在他的作品中，既可找到遠古人類的生殖崇拜因素，而其基督教時代的病態形體，又預示著文藝復興時代的人性復甦和超現實主義藝術中的怪誕想像。他是一位名副其實、承前啟後的藝術家。

　　這幅名為《樂園》的大型三聯畫，是波希最精彩的作品，它表現了人類生與死、愛與欲、現實和夢想的奇異複雜的世界。作為一個中世紀的藝術家，波希何以能在畫布上如此開放地處理一系列涉及性的主題，直至今日，這一點仍使眾多藝術史家為之著迷。

健康胴體春情洋溢 ●────────────────────

　　「文藝復興」（Renaissance）一詞，從字面上來看，是「再生」的意思，這種人性的再生，主要借助於對古希臘羅馬文化的研究和發揮。那些富裕起來的工商業者，顯然對禁欲的中世紀教會藝術毫無興趣，他們希望用自己的金錢，去贊助一種新藝術，這種藝術能符合他們的趣味，以一種自由的享樂主義精神，取代以往的神權和禁欲主義。

　　發端於佛倫倫斯新興資產階級的這種努力，最終使義大利半島的裸體藝術獲得了空前的繁榮，藝術家在涉及「性」這一題材時，也不再像中世紀藝術家那樣隱晦扭曲，而顯得從容健康、生機勃勃。

　　波提且利的《維納斯的誕生》就是一個最好的例子。維納斯儘管赤

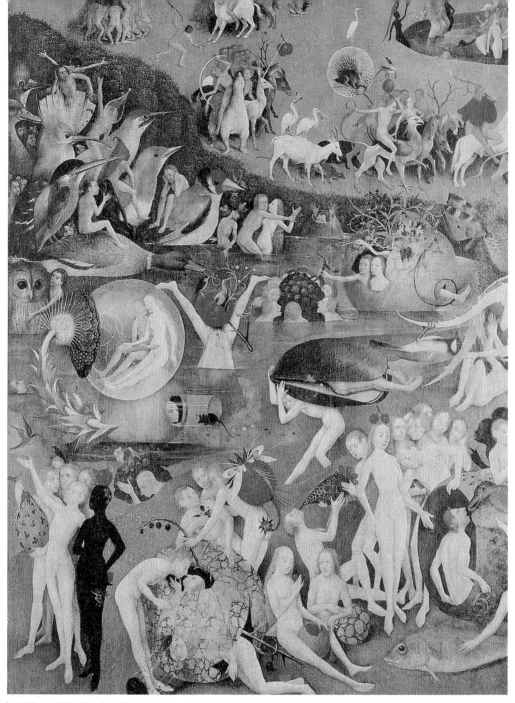

波希　《樂園》（局部）　1500年

大型三聯畫《樂園》，表現了人類生與死、愛與欲、現實和夢想的奇異複雜的世界。

身裸體，但是儀態從容，她並未為展現自己充滿青春氣息的胴體而感受到絲毫的羞澀，這種坦蕩的心態，使觀者躁動的情欲在瞬間獲得了淨化和昇華。

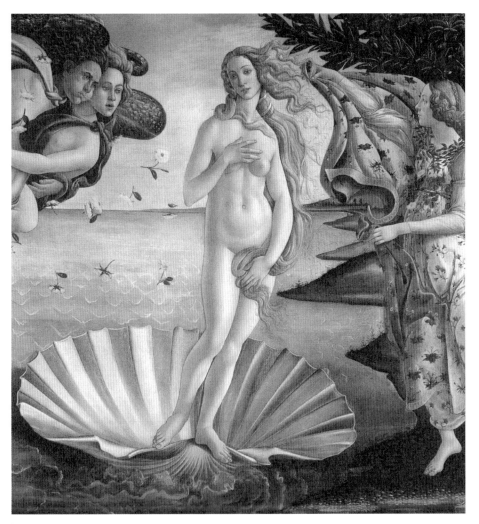

| 波提且利　《維納斯的誕生》（局部）1478年

裸體的維納斯，儀態從容，並未為展現自己充滿青春氣息的胴體而感受到絲毫的羞澀。

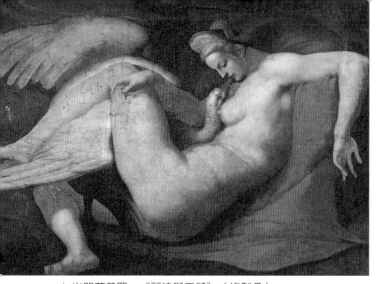

米開蘭基羅　《麗達與天鵝》（複製品）
天鵝在藝術史圖錄裡，和魚的意義一樣，都是男性性器的象徵。

丁多列托　《塔爾庫紐斯與克里希王》　1559年
丁多列托畫筆下的人體，優美、健康而春情洋溢。

　　多納泰羅、米開蘭基羅、達文西、拉斐爾、柯雷吉歐、提香、丁多列托等義大利大師，為觀眾留下了無數精彩的裸像作品，這類作品往往巧妙地借助神話、宗教題材，十分優雅地表現人類現實生活中的性主題。他們畫筆下的人體優美、健康而春情洋溢，在涉及性的時候總是開放而婉轉，他們的作品就像一曲曲充滿春情和詩意的樂章，美不勝收。

　　大師們在處理性主題時，除了借助傳統的神話典故之外，還借用了一系列傳統象徵性的圖像。像米開蘭基羅的《維納

斯和丘比特》、達文西的
《麗達與天鵝》等作品中
的箭和天鵝，在藝術史圖
錄裡和魚的意義一樣，都
是男性性器的象徵。其實
早在舊石器時代，人們就
賦予魚這樣的象徵意味。

在義大利以外，這
個時期的法國、德國、荷
蘭、比利時等國，其藝術
裡的世俗化傾向也十分明
顯。在漢斯·巴爾東-格
林、馬布斯以及楓丹白露
派畫家的作品中，許多裸
像作品都大膽地涉及了性
的題材。

楓丹白露派畫家在
使用義大利藝術家所喜歡
的風格主義樣式時，進一
步誇張了比例。他們筆下
的裸女既使人回想起中世
紀的圖式，同時又具有現
實生活中女性充沛的性魅
力。

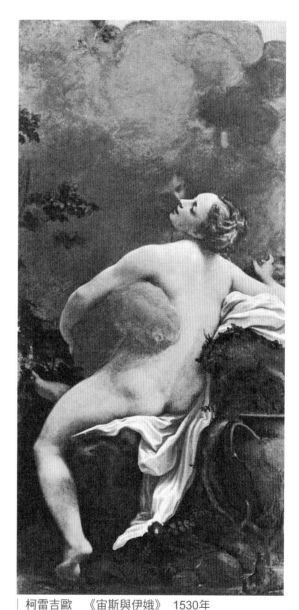

柯雷吉歐　《宙斯與伊娥》　1530年

畫家巧妙地借助神話題材，十分優雅地表現人類現實生活
中的性主題。

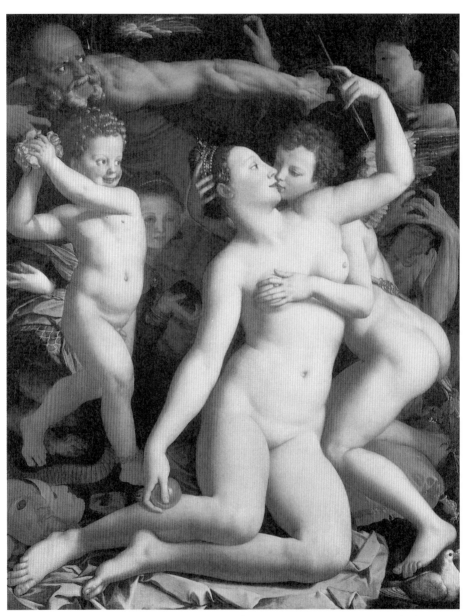

布隆及諾　《維納斯的勝利寓意畫》（又名《維納斯、丘比特、罪惡和時間》）1545年
丘比特用手撫摸維納斯的胸部，維納斯並迎著邱比特的吻，情慾意味十分濃厚。

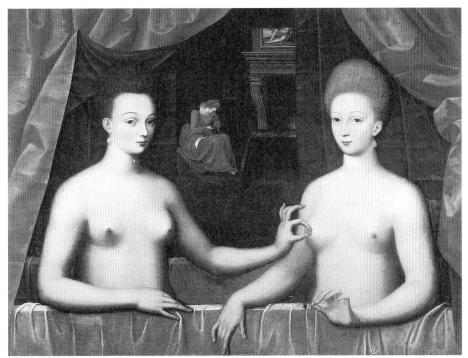

楓丹白露派　《浴中的加布艾爾・愛絲特里絲及其姐妹》　1594年

楓丹白露派一位匿名大師描繪宮廷的同性戀婦女形象。

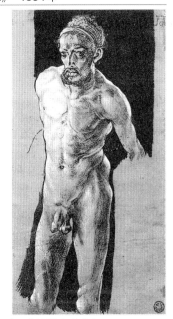

《杜勒自畫像》

16世紀末，現實主義和對現實主義的需求，在視覺藝術領域尤其是裸像藝術中，變得越來越強烈。藝術家不再滿足於用宗教神話的外衣來裝扮他們的作品，德國文藝復興時期的大師杜勒無疑是這方面的先驅，他那幅大膽的裸體自畫像具有強烈的視覺震撼力和道德衝擊力。

風格主義的一代宗師卡拉瓦喬，巴洛克風格的魯本斯、貝尼尼以及林布蘭、委拉斯蓋茲等，都在作品中尋求現世的真實感。這

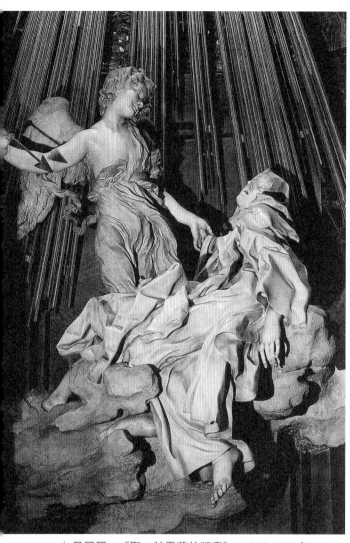

貝尼尼 《聖·特雷莎的狂喜》 1645-1652年
貝尼尼在表現裸像時，試圖在真實生活中建立自己的根基。

些藝術家在表現裸像時，試圖在真實生活中建立自己的根基，而不是表現一種遙不可及的神話境界。

魯本斯也許是最懂得如何運用性感去構築偉大藝術品的藝術家。他的裸像作品直接、大膽，他嘗試著表現不同的性感類型，而他嫻熟的繪畫技巧使他得以準確地傳達出性的魅力。從《睡夢中的安吉莉卡與隱士》、《身披皮裘的海倫·富曼》等作品中，人們不難感受到畫家自由慷慨的激情。尤其魯本斯充滿表現力的色彩，極富性的魅力。

馬佐尼的作品，表現了巴洛克畫家對施虐受虐狂的興趣，而卡拉瓦喬一系列男孩肖像，則表現了他對同性戀的偏好。在歐洲藝術中，如果不是僅僅以畫面的具體形象來界定性圖像，而

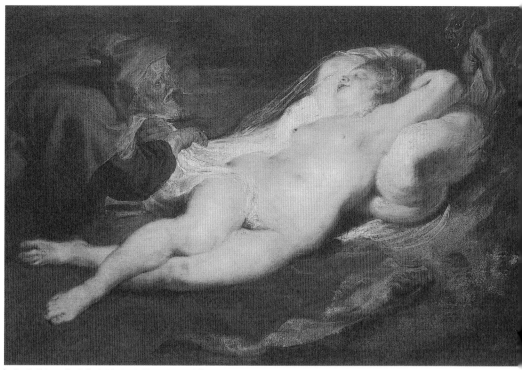

| 魯本斯　《睡夢中的安吉莉卡與隱士》　1628-1630年

魯本斯的裸像直接、大膽，讓人不難感受到他自由慷慨的激情。

是把它的範圍擴大到以畫面傳達的氛圍來確認性感的話，我們可以發現，那些表達高度性感的大師作品，都是既傳達了感情的崇高，也表現了情欲的陰險。

　　17世紀荷蘭藝術家的現實主義傾向更為明顯，他們的作品不同於義大利的宗教神話繪畫，也有異於天主教的法蘭德斯繪畫。像吉‧斯汀、揚‧斯泰恩等畫家留下了一些描繪妓院生活的作品，而科溫伯格則以一種非道德的態度留下了一幅《強姦黑人》。

　　與荷蘭世俗繪畫中的大眾化傾向不同，18世紀的洛可可繪畫則是典型的宮廷藝術。布雪與福拉哥納爾醉心於表現上流社會男女的情與欲，他們經常被視為是誨淫畫家，因為他們擅長用自己的作品激起觀者的欲

望。不過，今天當人們在博物館裡看到福拉哥納爾的《鞦韆》時，已很難將它與性聯繫在一起，而在當時它卻被看作是件十分下流的作品，因為當時的女子並無內褲，畫中的青年正在窺視少女暴露的私處。

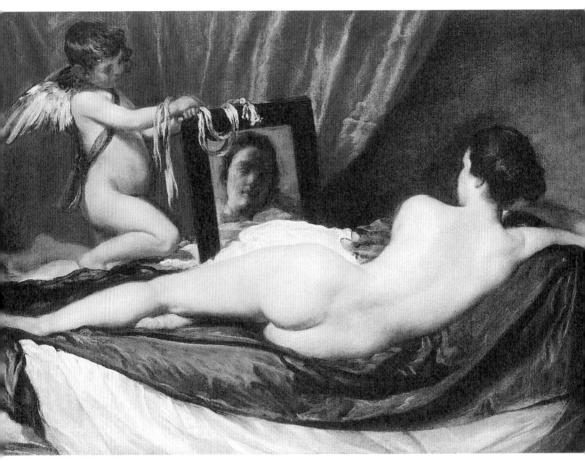

委拉斯蓋茲 《維也納對鏡梳妝》 1650年
委拉斯蓋茲在作品中尋求現世的真實感，而不是表現一種遙不可及的神話境界。

表現現實性題材的畫家，同時代還有英國畫家霍加斯、羅蘭德遜、吉爾雷，尤其是吉爾雷富有幽默感的漫畫，令人十分著迷，他的作品因此也十分流行。

| 布雪　《休息女郎》　1751年

《休息女郎》被視為情色藝術的典範。布雪醉心於表現上流社會男女的情與欲，畫面上的15歲少女露易絲是法國路易十五的情人。

吉・斯汀　《臥室內景》

吉爾雷　《傻大個的洞》　1791年

屠殺・虐待・性暴力 •————————————

　　從18世紀末開始，歐洲畫壇最引人注目的是法國新古典主義和浪漫
主義的對抗。新古典主義似乎代表著秩序、邏輯、內斂和一定程度上的
清教主義，而浪漫主義則強調個人感情的自由表達，既不考慮程式，也
忽略常規意義上的道德。然而，即使是新古典主義者，也難以避開情感
這一藝術的永恆主題。

　　在大衛、安東尼奧、普呂東、安格爾以及佛謝利、塞格爾等人的作
品中，都能找到許多涉及性的描繪，尤其是安格爾，在他晚年的許多作
品中，色情意味十分濃烈，而在醉心於描繪對女性的束縛這一點上，更
顯出與浪漫主義相似的審美趣味。

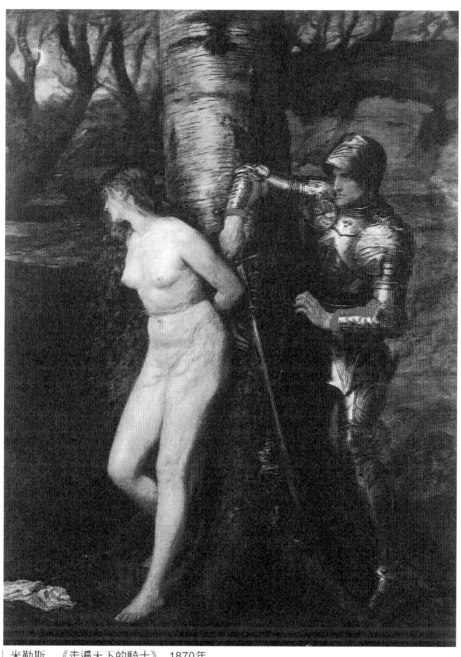

米勒斯 《走遍大卜的騎士》 1870年

以傑利訶、德拉克洛瓦為代表的浪漫主義者，他們致力於用大膽、無拘無束的想像力來塑造形象，而這種形象則以受欲望驅動的人物而生動。他們認為藝術家有權表達那些以往被視為公開表達很羞恥或不體面的感情和欲望。

　　在表現屠殺、虐待、性暴力方面，西班牙的哥雅是法國浪漫主義者的先驅。他描寫過種種戰爭和暴力帶來的恐怖場景。審視哥雅的作品，人們不難發現性強暴的因素是普遍存在的。

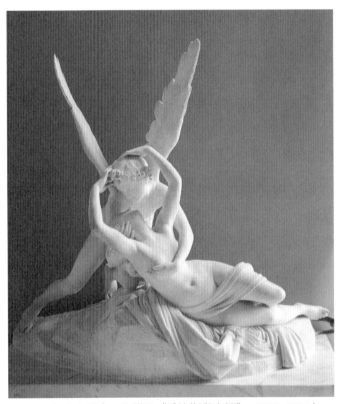

安東尼奧·卡諾瓦《愛洛斯與賽姬》 1783-1793年
愛神與戰神的兒子愛洛斯，對賽姬一見鍾情，這座雕塑表達兩人純真的愛情。

　　傑利訶畫過被肢解的屍體，而他的《仙女被森林之神強姦》這一神話題材的作品，首先觸動觀眾的是性暴力。而德拉克洛瓦更是一位對描繪恐怖的災難場景著迷的畫家。詩人波特萊爾曾這樣描述：

　　在他的作品中，無所不在的是被罪惡所破壞蹂躪的場景，任何東西都是人類殘暴稟性的見證，城鎮被焚燒，受害者被割斷喉嚨，女人們被強姦，小孩子被扔

加曼　《布連與分得的禮物》　1893年

到馬蹄底下，或者被發瘋的母親抽打……，種種不可治癒的創傷的音符組成了最淒慘的旋律。

德拉克洛瓦這方面的代表作，無疑首推《巧斯島的屠殺》、《沙爾丹納帕勒之死》，前者描繪一個女人被土耳其士兵的馬拖著，而後者描繪了一名美麗的王妃正被殺死。畫家顯然在聲討暴行的同時，也使自己內心某種欲望的情結得以宣洩和昇華。

19世紀中晚期的學院派畫家，一直在本能地迎合主顧們這方面的需求，同時，為了讓主顧既感受到感官刺激又不失體面，他們嘗試著各種平衡兩者的方法。重新拾起傳統的神話題材或借用歷史典故，是他們常用的手段。羅馬帝國宮中淫逸的生活，成為最受藝術家們歡迎的題材，這不僅滿足了主顧的心照不宣的性欲需求，又保持了這些上流人士的顏面。布格羅、阿爾馬·泰德馬都是這方面的高手。

而加曼、梅赫拉達、愛德文·朗、吉隆、米勒斯等學院派畫家，則從浪漫主義那裡繼承了「捕獵女人」這一傳統主題；而印象主義者馬克斯·斯沃特的《勝利者》，則是這個時期此類題材的代表作。

大膽挑戰觀眾的尺度

19世紀也為我們留下更多現實生活的實錄。

由妓院和夜總會所構成的城市夜生活，讓藝術家們沉醉。當時的現實主義作家莫泊桑、左拉、福樓拜、龔古爾兄弟的小說所描繪的社會生活，同時也出現在狄嘉、蓋茲和土魯茲-羅特列克的畫中。他們對社會下層生活的描繪，十分尖銳地揭露了巴黎社會的矛盾。那些貧困而充滿夢想的女孩，不是像古代女奴那樣被鐵鏈和武力強迫去賣身，而是為了賴

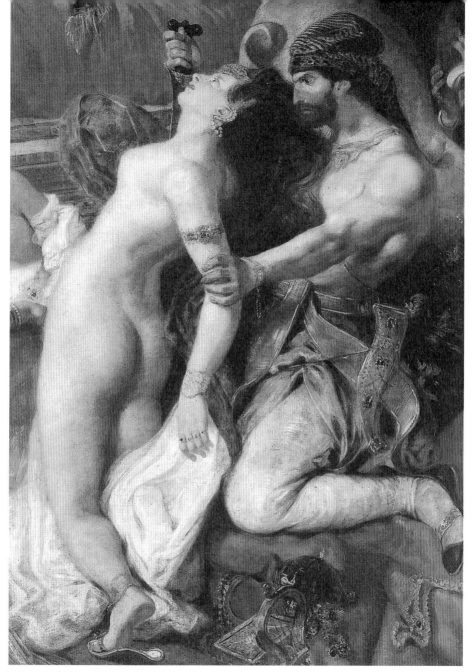

| 德拉克洛瓦　《沙爾丹納帕勒之死》（局部）1827年

德拉克洛瓦著迷於描繪災難場景，任何東西都是人類殘暴稟性的見證。此畫描繪一名美麗的王妃正
被殺死。

以生存的錢，不得不屈服於男人和金錢主宰的世界。

　　值得一提的是，這個時代像馬奈的《草地上的午餐》、《奧林匹亞》這樣明朗健康的作品，也被私生活不檢點的拿破崙三世等人指責為有傷風化。究其原因，不是因為圖像或題材本身有何值得攻擊之處，而在於畫家將一個裸女置於身著上流社會服裝的男性紳士之間，這種社會個體之間的關係，引起了虛偽的巴黎上流社會的不滿。而在我們看來，馬奈筆下那幾個從容、智性的裸女，更像是女權主義者的化身，是獨立自信的新女性象徵。

　　象徵主義在19世紀對西方裸像藝術的發展，起著十分重要的作用。象徵主義藝術是浪漫主義藝術的一種延續。許多浪漫主義者所熱衷的主題，又被象徵主義藝術家拿來改造成自己的藝術，例如梅杜莎和吸血鬼的美豔、對邪惡和命運女神的迷戀等等。

　　古斯塔夫‧牟侯是最重要的象徵主義者。他十分崇拜米開蘭基羅和卡拉瓦喬，塑造了一些具有雙性特徵的人物，情侶們看上去彼此相似，性特徵趨向於中性。他的藝術的另一個特徵是殘酷與痛苦，在這

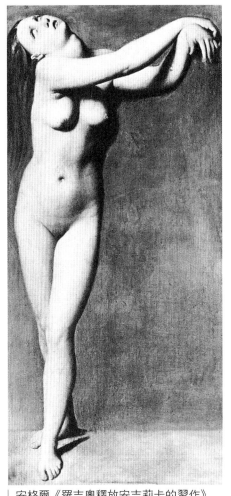

安格爾《羅吉奧釋放安吉莉卡的習作》

方面，他甚至超過了哥雅、德拉克洛瓦。他反覆地畫一些悲劇性的神話人物，其中包括斯芬克斯、所羅門、聖‧塞巴斯蒂安、海倫等等。

與牟侯相比，英國的畢德斯萊儘管在題材和藝術理念上與他相似，但畢德斯萊在表現性圖像上則要大膽得多，他畫筆下的形象是對社會和觀眾的一種挑戰，一般人面對他赤裸裸的作品很難無動於衷，不是讚美他的勇敢，就是譴責他的無聊。

在與精神分析論創立者佛洛依德同時代的奧地利畫家克林姆和席勒那裡，情欲的表現始終是他們創作的中心主題。

克林姆喜歡表現人類性欲不健康的一

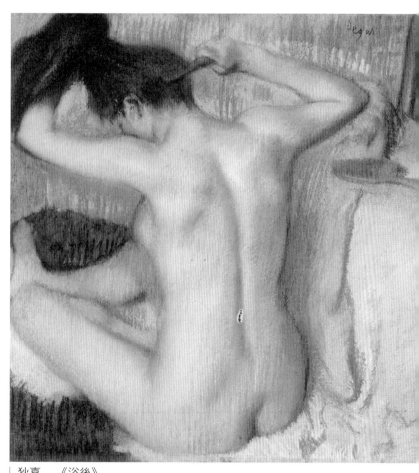

狄嘉　《浴後》

當時現實主義作家所描繪的社會生活，同時也出現在狄嘉的畫中。他的裸女是沒穿衣的肥胖胴體，畫面的視角似乎是你從鑰匙孔裡在偷看女人洗澡。

面，即使在一對戀人相擁時，也是那麼陰暗險惡，畫面彌漫著不祥的氣氛。不過，他的裝飾性繪畫風格化解了大部分性的張力，使他的作品變得容易被大眾所接受。

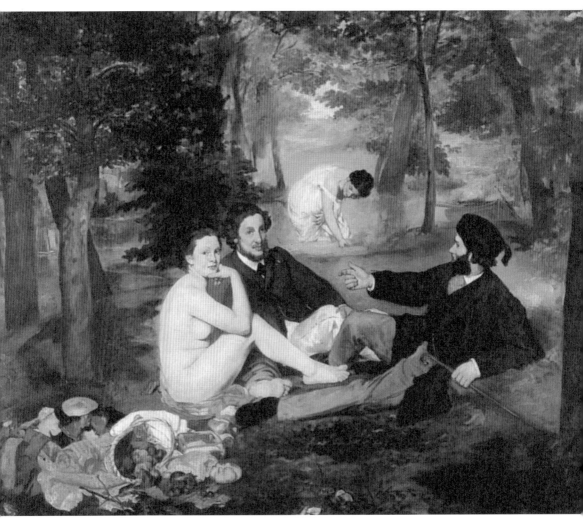

馬奈　《草地上的午餐》　1863年
馬奈明朗健康的《草地上的午餐》、《奧林匹亞》，被拿破崙三世等人指責為有傷風化。

而他的學生席勒，則顯得更為張狂，毫無顧忌地展現自己的情欲，無視上流社會的道德準則，因而受到統治者的迫害，甚至因此而遭受牢獄之災。

高更的藝術受到牟侯的影響，他自認為是反對印象主義繪畫表面化的象徵主義代表人物。他的晚期作品充滿了纏綿的性感情。南太平洋的大溪地島，是高更這個藝術浪子的縱欲天堂，他在那裡創作的作品，無不散發著原始健康的情欲芬芳。

這個時期羅丹的出現，使歐洲藝術史圖像中被佔有、蹂躪和支配的女性形象獲得了改變，例如在《無所不食的女性》、《永恆的偶像》等作品中，女性已佔據了完全主動的地位，甚至具有強烈的攻擊性。在勢不可擋的女性魅力面前，羅丹似乎有些驚恐和膽怯。這種情緒，同樣出現在表現主義大師孟克和盧奧的作品裡，前者將女性視為吞食男性的色魔，而後者則視女性為道德墮落的根源。

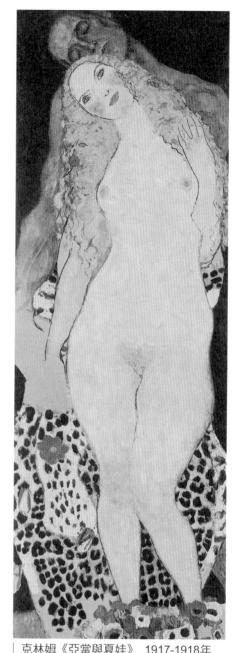

克林姆《亞當與夏娃》 1917-1918年

克林姆喜歡表現人類性欲不健康的一面，即使在一對戀人相擁時，畫面也彌漫著陰暗險惡的氣氛。

為藝術而戰的重要武器

　　進入20世紀，儘管西方藝術發生了巨大的變革，但「情欲」這一基本要素，在藝術中的地位並沒有被削弱，反而有所強化。

　　畢卡索的《亞威農的姑娘》在形式上宣告了新藝術革命的開始，而其內容也就是對發源於17世紀的荷蘭妓院繪畫主題的一種重複，或是對他早年《粉紅色人體》的翻版。審視畢卡索的全部作品，人們不難發現，這位精力充沛的西班牙人用大部分時間在研究表現欲望的新的視覺語言。

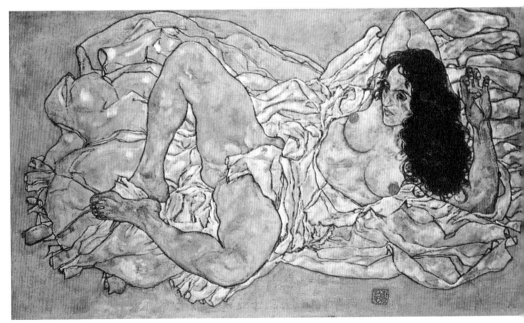

席勒　《斜躺的裸女》　1917年

情欲是席勒創作的中心主題，畫家張狂地展現自己的情欲，無視上流社會的道德準則，因而受到統治者的迫害。

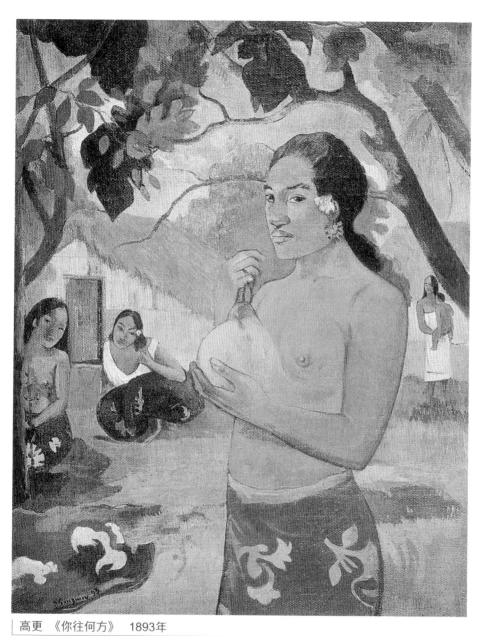

高更 《你往何方》 1893年

大溪地是高更的縱欲天堂，他的作品無不散發著原始健康的情欲芬芳。

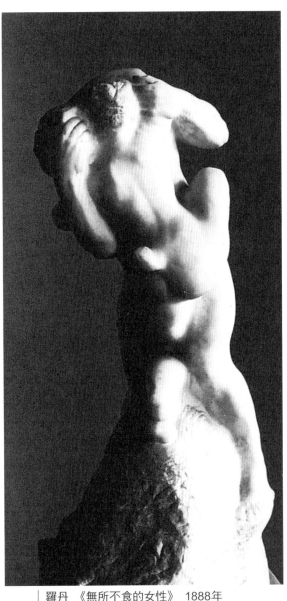

| 羅丹 《無所不食的女性》 1888年

羅丹的這件作品裡,女性被支配的形象為之一變,不僅佔據了完全主動的地位,甚至具有強烈的攻擊性。

馬諦斯被看作是一位安靜的享受主義者。當他為馬拉美涉及性主題的詩作畫插圖時,他十分小心翼翼地回歸到新古典主義的原則上來,藝術家似乎想告訴觀眾,別忘了「異教式」的簡潔與活力的傳統。

與上個世紀的象徵主義一樣,20世紀以性圖像為特徵的藝術運動,無疑是超現實主義。馬格利特、恩斯特、達利都有這方面的傑作。馬格利特那幅名為《強姦》的作品,描繪了一個十分奇怪的女性頭像。她的臉由她的身體器官組成,雙乳變成一雙眼睛,陰毛成了她的嘴,肚臍成了她的鼻孔,這種肢解重組的圖像,產生了怪異的性象徵意味。

達利的《年輕的處女被自己的貞潔所破壞》、漢斯·貝爾莫的《玩偶》也都採用了同樣的手法。這種性的圖像,成為現代主義藝術家為藝術而戰

的重要武器。但這並不是説明藝術家對正常性關係的恐懼，或是男性對女性的敵視，應該説這些藝術家試圖通過這一系列驚世駭俗的性圖像，來表明他們與公眾截然不同的生活態度。從這一角度看，現代主義者顯然受到浪漫主義的影響。

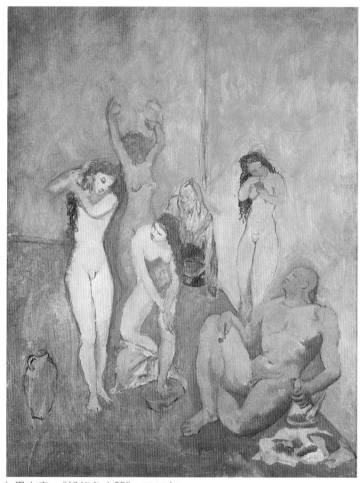

畢卡索 《粉紅色人體》 1905年

畢卡索《亞威農的姑娘》其內容是對荷蘭妓院繪畫主題的一種重複，或是對他早年《粉紅色人體》的翻版。

第二次世界大戰以後，性的問題在藝術中變得越來越重要。

一些重要的藝術家，如格里斯、艾倫‧瓊斯、韋塞爾曼、理查‧林德納、杜布菲、杜象、羅勃‧羅森伯格、安迪‧沃荷等都致力於探索這個領域。這些藝術家試圖通過使用有衝擊力的性形象，來加強與觀眾交流的力度。無論何人，面對這些咄咄逼人的裸像時都無法毫無反應，各種討厭、喜歡、刺激、憤怒等心理反應，會在觀眾與作品接觸的一剎那產生。儘管延續至今的爭論似乎永無結果，也許其永不消亡的存在本身已說明了一切。

艾倫‧瓊斯 《女人桌》 1969年

Lust & Taboo

二、情欲與禁忌

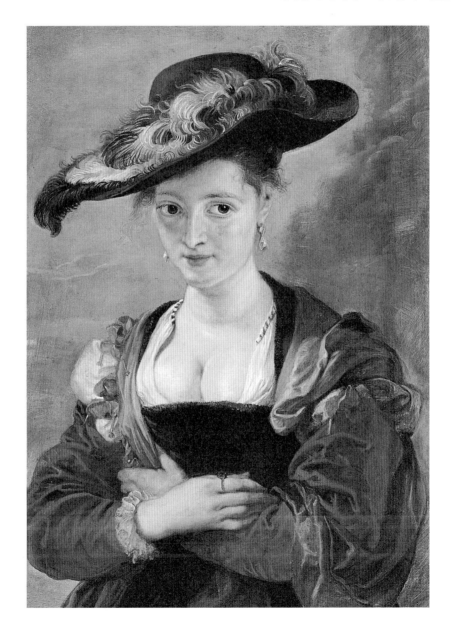

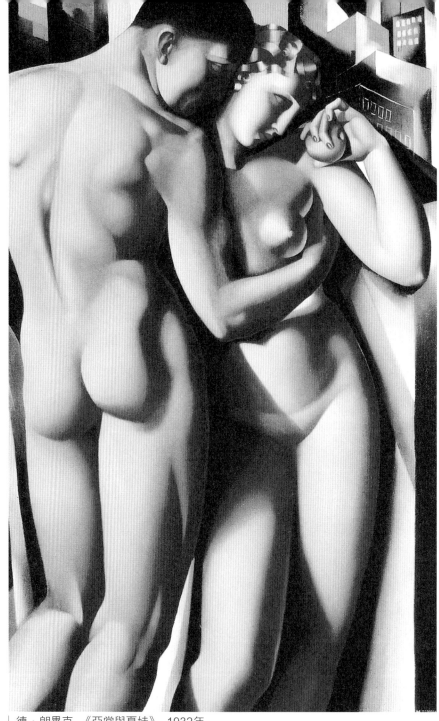

德・朗畢克 《亞當與夏娃》 1932年

肉感豐滿的女性人體，一直受到許多藝術家的偏愛。

情欲與禁忌

從遠古時代，西方藝術就與性欲相聯繫，而且，幾乎所有藝術都與性欲有關。一些學者甚至大膽提出，世上最早的裝飾形式十字架來源於性衝動，十字架的水平一橫代表了平臥的女性，而垂直的一豎則是男性生殖器進入她的身體。

但在經歷了蒙昧時代的天真質樸，希臘羅馬時期的文明開放之後，隨著基督教勢力在歐洲統治地位的確立，藝術中開放、健康的性表現在中世紀被嚴厲禁止，基督教認為性是不道

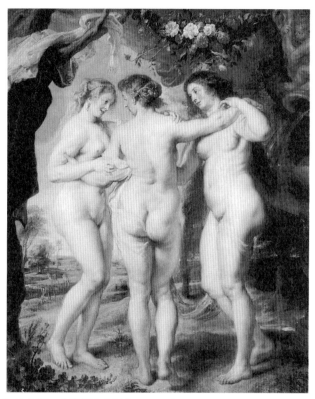

魯本斯　《美惠三女神》　1639年

德的、可恥的，是萬惡之源，任何人公開談論或表現它，都是一種不可饒恕的罪過。這種教條對西方藝術和道德觀的影響，則要遠遠超出中世紀這個範疇。

法國詩人波特萊爾在他題為《展示我的內心》的私人刊物中，這樣評論基督教的道德觀：

阿爾貝托·布里 《袋》 1954年

布麻袋片裡的一條紅色，讓人想起女性的生殖器。

　　所有這些自命不凡的平庸的道學先生們沒完沒了地重複諸如「不道德或道德的藝術」這樣的話，或是「白癡」等詞語，他們只能讓我想起那個值五法郎的妓女露易絲·維黛，有一次她陪我去羅浮宮，這也是她第一次去那兒參觀，她只是不斷地臉紅，用手遮住臉，拉住我的衣袖問我，怎麼會有人允許公開展示這樣不體面的東西。

　　這種由猶太基督教文明所散播的假正經的羞怯和禁忌，引發了藝術上的補償運動。情欲藝術和它最親密的夥伴——拜物教，成為博物館中的主流。我們都有這樣或那樣的崇拜，我們都會對頭髮、嘴唇、眼睛、腿或者衣著等有所偏愛。藝術便是有意識或無意識地充滿了這樣的偏

好。藝術家和普通人一樣有他們自己的偏好，他們對某種東西的著迷會成為一種創作動機而明顯地表露在作品中，這樣的「不體面的」癖好可根據主題或個人偏好而進行分類。

生殖器崇拜

　　有些畫家對女性生殖器情有獨鍾。古斯塔夫·庫爾貝在他題為《世界之源》的作品中，懷著崇拜的心情細緻描繪了女性生殖器。其他藝術家如羅丹、庫賓、迪克斯、格羅斯、席勒、馬松、畢卡索、布魯納、馬格利特、沃爾斯及韋塞爾曼等，都同樣富有想像地把生殖器美化成風景、水果、花朵、動物或紀念物。阿爾貝托·布里則用布麻袋片裡的一條紅色，讓人想起女性的生殖器。

　　從古希臘開始，男性的陰莖也同樣有它的崇拜者，從杜勒到曼普索普，從安迪·沃荷到法丁及柯克圖。也有一些藝術家對肉感豐滿的

席勒　《衣著深藍躺著的裸女》　1910年

席勒、羅丹、馬松、格羅斯、畢卡索等等一票藝術家，富有想像地把生殖器美化成風景、水果、花朵、動物或紀念物。

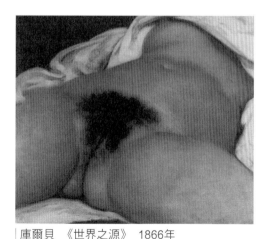

庫爾貝　《世界之源》　1866年

庫爾貝在此作品中，懷著崇拜的心情細緻描繪了女性生殖器。

女性人體有所偏愛，他們中有魯本斯、林布蘭、馬約爾和雷諾瓦。林德納、德·朗畢克、波特羅及勒切斯在這方面也是值得一提的。還有一些藝術家喜歡蒼白瘦削的人體，如奧托·迪克斯、格林勒華特、盧卡斯·克爾阿那赫、切德、席勒、范東根、格魯伯和傑克梅第。

哥雅對陰毛的細緻描繪，在當時是十分大膽的，而莫迪里亞尼、范東根、馬格利特及德爾沃的作品對此進行了更為大膽的表現。從魯本斯的《小軟毛》——該作品給了19世紀奧地利文豪沙契爾·馬索赫靈感，創作了S/M始祖之一的小説《穿皮衣的維納斯》——一直到梅里特·奧本海姆的古怪作品，如《飾毛邊的茶杯》，人們都能發現藝術家對毛髮的偏愛。

對於對男孩或女孩極為癡迷的成年人來説，描寫兒童主題的繪畫是一帖興奮劑，這方面的大師有卡拉瓦喬、切德、席勒、阿道夫·摩沙、奧托·慕勒、黑克爾和傑夫·孔斯。米開蘭基羅、達利和培根對男性裸

福特里埃 《這就是你的感覺》 1958年

體十分著迷，而伯爾斯坦、卡羅和巴爾蒂斯卻鍾情於莎孚（古希臘抒情女詩人）般激情的女性裸體。

從曼紐‧德意志到克林姆，許多藝術家都十分熱衷於崇拜懷孕的婦女。圍繞文身和各種衣著用品出現了一大批拜物的追隨者，服飾配件、女式內衣、花邊手套和黑長統襪刺激產生了無數的藝術家，其中包括土魯茲-羅特列克、狄嘉、羅普斯、切德、曼‧雷、富基塔、盧奧、貝克曼、貝爾默、林德納、瓊斯、布萊克、巴爾蒂斯、傑夫‧孔斯和凱西爾。

但是除了在技術、形式及色彩方面的革新之外，情欲的表現手法是否還是沒能衝破舊框框的束縛？狂熱而想有所收穫的藝術家，和他忠實又有點牢騷的模特兒，這一對傳統的搭檔是否還在密切配合？男性與女性的關係、性關係和藝術表達，是否隨著時間的推移而有全新的模式？或者人類依然帶著無知、幼稚，以及宗教的麻木不仁的枷鎖在艱難地摸索？

人們不禁得出這樣一個結論：人們對平等的性愛的藝術表現，僅僅是紙上談兵。人們普遍認為，人類已經到了一個全新時代的邊緣，一個「接受的時代」，這樣的觀點並不能解釋前面的結論。傑拉德

曼‧雷 《明天》 1932年

男性與女性的關係、性關係和藝術表達，是否隨著時間的推移而有全新的模式？

| 阿道夫·摩沙 《埃勒》 1905年

對於對男孩或女孩極為癡迷的成年人來說，描寫兒童主題的繪畫是一帖興奮劑，阿道夫·摩沙就是這方面的大師。

花在她名為《女性》的書中這樣寫道：

會必須在任何場合賦予女

基本的前提是社會和個人

(1)(0)(6)-(9)(6)

廣告回函
台北郵局登記證
台北廣字第1061號

地址：

姓名：

信實文化行銷有限公司 收

台北市大安區忠孝東路四段 341 號 11 樓之 3

重處北行銷有化有

》 1895年

年的三個階段，是孟克常畫的主題之

出青春期少女的不安。

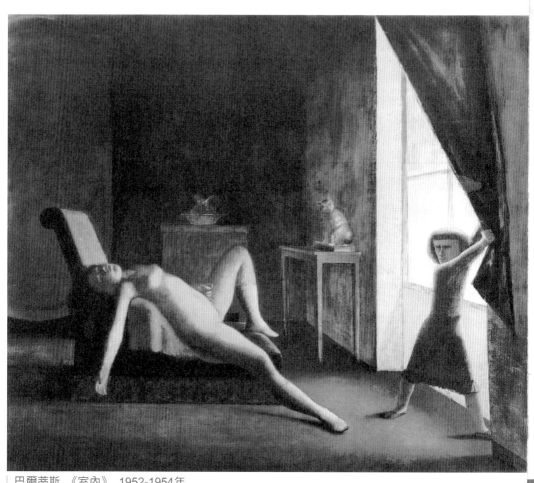

巴爾蒂斯 《室內》 1952-1954年

雷恩·沙說：「我們都會對這樣的年輕女孩產生激情，她們是巴爾蒂斯創作的關鍵。」

拉哥納爾描繪她梳妝；也不管她是布雪筆下的沙龍女主人，還是土魯茲-羅特列克筆下的妓院鴇母，抑或是與波納爾和韋塞爾曼同浴的女性，現代主義的出現並沒能提升女性的藝術地位。

確實，現代藝術家運用他的權力損害女性的體面，一點一點地抹去美的最基本的理念。現代藝術家把女性變成一種幾何圖形，把她簡化、拉長，惡作劇地增加或減去她的體重，或者把她描繪成爆炸中飛濺的碎片。藝術家總是在胖與瘦、怪物與野獸之間徘徊，只有表現性慾的藝術才使女性不至於經歷卡夫卡式的變形，才能防止女性僅僅被表現為動物、蔬菜或一塊石頭。這

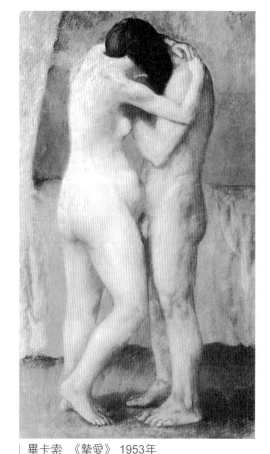

畢卡索 《摯愛》 1953年

情欲導致了身體與衣服的衝突，於是，在藝術表現中性欲掙脫束縛，服裝與身體合二為一。

種現象實質上是現代人的自白，和古人一樣，現代人在這個謎面前束手無策，他總是惶恐地面對著一個不斷更新的謎，因為他把過去賦予他的一切都丟掉了。

奧古斯特‧羅丹說：「精神的人是一匹對自然界充滿了野心的種馬。」馬羅克斯也談到過一種「無可救藥的衝突」，這種衝突是畢卡索曾經歷過的人與自然的衝突，他這樣描寫自然：「自然必須存在，這樣人類才可能對她施暴！」在與羅蘭‧潘羅斯在一起時，畢卡索這樣宣

稱：「要創作一隻鴿子，人們必須首先扭轉牠的脖子。」

那麼現代藝術家在把女性變成一件藝術品前，是否也必須先扭轉她的脖子？

毫無疑問是這樣，但有一個條件，事後她必須繼續發揮女性的功能。只有當一個人越來越具有恐懼感的時候，他才能考慮這樣一個問題，即當一個藝術家不顧一切世俗禁忌，沈湎於那種能吞沒一切的藝術上的交媾之後像鳳凰那樣涅槃，從火中獲得永生時，他的藝術創作動力是什麼？除了他的性欲，那種從自然中直接提煉出的幻想之外，還能有別的什麼嗎？

衣著起著一個最基本的作用，它對藝術家想像力所起的束縛作用，是不可估量的。衣著所產生的作用是雙重性的，一方面，它不讓有裸露癖者把身體拿出來作展示，另一方面它又引起人們的好奇心。

脫衣舞便是一種厲害的色情咒語，而西非叢林中的部落居民平時從不穿衣服，他們不允許他們的妻子穿衣服，因為穿了衣服，她們的女性美更加突出，這樣會導致鄰村的男子像搶戰利品那樣把她們搶走。那些用他們的幻想來換取人們的虔誠傳教士，是無法理解藝術家在作品中所表現的意義，有一位傳教士無奈地承認：「如果給他們的裸體穿上衣服，我們等於毀滅了當地人的道德觀，幫助他們在心中建立一種從未有過的不健康之好奇心。」

身體與衣服的衝突

情欲，是與禁忌並存的。人類很善於製造這樣或那樣的禁忌，宗教便是一種能迎合每個人願望的禁忌。《聖經》裡有大量這樣的禁忌，它教會我們如何利用衣著來規範自己的欲望，性的吸引力也取決於我們所

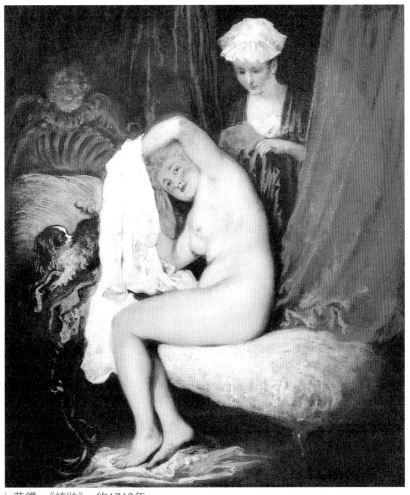

華鐸 《梳妝》 約1716年

每一千個男人中，約400人覺得半裸的女人最誘人，而有250人認為從頭到腳用衣服裹住才最吸引人。

選擇的衣服。像燈火一樣，欲望也可以越燒越旺或熄滅。

衣著主要有兩大類：一類是工作服，很實用，對性欲能起到抑制作用；另一類是休閒裝，很吸引人，甚至是誘惑的。那麼該暴露多少，該掩飾多少呢？答案取決於一個人想留給別人一個什麼樣的印象，是端莊

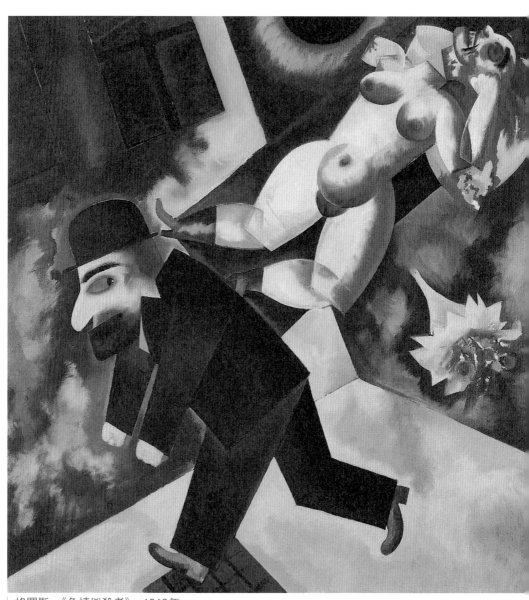

格羅斯 《色情兇殺者》 1918年

縱觀歷史，女性象徵著藝術的最高美學理念，總的來說，一個完美的女性總是被認為是一個性對象，一個服從於藝術家意志的吹氣娃娃。

嫻靜？還是風騷挑逗？因此，一個穿著工作服的工人和一個夜總會的小姐，是截然不同的，對前者人們可以視而不見，而對後者人們會有一些欲望，因為她暴露的比她想掩蓋的要多得多。

衣著是第二層皮膚，這種不言而喻的道理，總是讓藝術家用畫筆不斷地複製那種激起人情欲的東西。情欲導致了身體與衣服的衝突，於是，在藝術表現中性欲掙脫束縛，服裝與身體合二為一，肉體與織物混合在一起，脖子、肩膀、手臂、大腿等在同一畫面中用不同的材料來表現。衣服的褶皺可以被認為是皮膚的褶皺，例如在安格爾和馬諦斯的肖像畫裡，人物似乎隨時都有可能從他們的衣服中裸體走出來，而衣服似乎隨時都會消失。

不管人們怎樣看待艾倫‧瓊斯過分放肆的盎格魯-薩克遜風格，阿里斯蒂德‧馬約爾更加母性的地中海風格，或是奧托‧迪

奧托‧迪克斯《舞女安妮塔‧芭芭的肖像》
1925年

迪克斯喜歡蒼白瘦削的人體，展現出有些病態的風格。

艾倫·瓊斯　《男人與女人》　1937年

圍繞文身和各種衣著用品出現了一大批拜物的追隨者，服飾配件、女式內衣、花邊手套和黑長統襪刺激產生了無數的藝術家，瓊斯就是其中之一。

克斯、拉里·里弗斯有些病態的風格，人們總發現一個同樣的現象：這些作品注重的都是裸體和詳盡的細節。

當我們被這些藝術家變成偷看下流場面的人的時候，我們必須認真思考這些晦澀的引起人們欲望的人體，對不同的觀眾而言，這些形象如果不是優美的，就是怪異的。這些女性人體有沒有意識到她們在觀眾心中引起的欲望？或者她們只要存在便滿足了，用她們的誘惑使那些無意識的人備受煎熬？那也未可知。

也許正如在克林姆或馬奈的作品中一樣，這些女主角在展示她們的性魅力時是無辜的，該負責任的是藝術家，當他們把作品展示在大眾面前時，他們清楚地知道他們在幹什麼，那些藝術形象來自他們內心深處的欲望，來自對性的幻想。

在藝術史上，留下較為成功的女性形象的畫家並不多，這樣的畫家

有波提且利、法蘭契斯卡、維洛內些和丁多列托。安格爾的出現要比他們晚得多，他對女性的表現追求一種古典的完美。

　　馬諦斯也許是第一位並不完全按個人理念來表現女性形象的，不像雷諾瓦表現的僕人、狄嘉表現的舞女和克林姆表現的人物，相反地，他表現的是一個時代的理想。從這一點來看，馬諦斯表現出的聰明美麗的

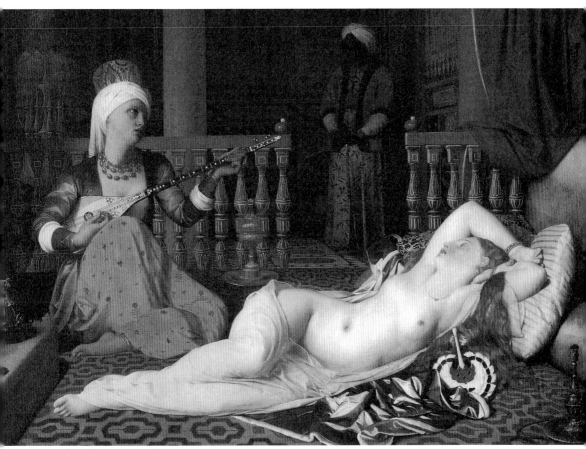

安格爾　《女奴》　1839年

衣服的褶皺可以被認為是皮膚的褶皺，安格爾的人物似乎隨時可能從衣服中裸體走出來，而衣服似乎隨時都會消失。

形象，為人們提供了一面時代的鏡子，因而是永恆的，就像法國大作家普魯斯特的作品一樣，馬諦斯筆下的女性完美地體現了那一時代的精神狀態。

從那時起，像安迪‧沃荷、韋塞爾曼和傑夫‧孔斯這樣的藝術家向前邁進一步，用他們獨特的天賦使我們熟悉當代藝術，他們代表了當時藝術的主流。這些藝術家提出了我們時代的精神進化論，同時也提出了一個深層的問題：消費社會的興起和娛樂文化的傳播對藝術的影響。

除了瑪麗蓮夢露，誰也不能更好地表現新時期的童話，一切都像那種用玻璃紙剪出的畫那樣，很不真實。人們眼前的一切，如脫衣舞、花花公子俱樂部等，都是可望而不可及的，這時，我們便能理解，為什麼安迪‧沃荷說整個世界都是石膏做的了，他說他喜歡石

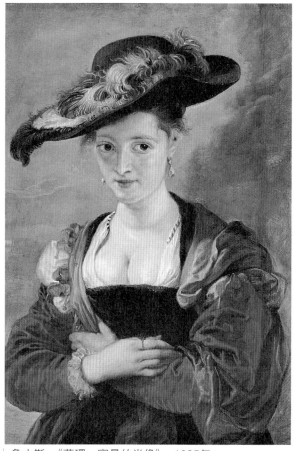

魯本斯　《蘇珊‧富曼的肖像》　1625年

魯本斯筆下的女人形象充滿肉感，蘇珊是他第二任妻子海倫的妹妹。

亨利・查爾斯・曼更 《室內裸女》 1919年

該暴露多少，該掩飾多少呢？答案取決於一個人想留給別人一個什麼樣的印象，是端莊嫻靜？還是風騷挑逗？

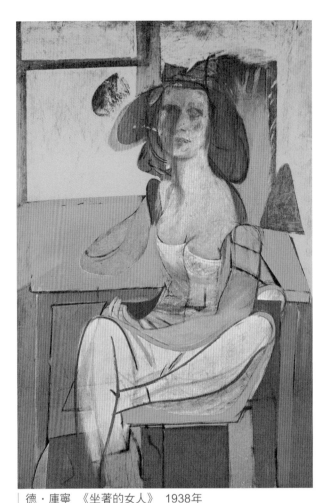

德·庫寧 《坐著的女人》 1938年

衣著是第二層皮膚，這種不言而喻的道理，總是讓藝術家用畫筆不斷地複製那種激起人情欲的東西。

膏。路易·艾洛根在講到費爾南·萊歐時曾説過：「咖啡研磨機比天堂裡所有的天使都更讓人欣賞。」藝術已經從19世紀亂哄哄的清教徒式的一些玩意兒，進步到了被誇張的超現實的講究，這得感謝安迪·沃荷和孔斯。

然而，衣服的利用還有另外一些優點，衣服不僅掩蓋了身體的不斷老化，同時也掩蓋了發育期身體的尷尬，如發育少女的萌芽狀乳房、開始遮住外陰部的陰毛等。每個人都發現，兒童裸體在沙灘上奔跑，十分可愛，但一旦發育，成年人的微笑便變成了皺紋。

難道是因為陰毛令我們想起了動物？

這能否解釋為什麼這麼多人都為他們腹股溝部位的陰毛感到難為

情？奇怪的是，動物中極少有長陰毛的（偶爾一些東方人也沒有）。在西方，只有在一些特殊場合才沒有對陰毛的禁忌，在日本，人們對陰毛是十分忌諱的，他們認為那是對人的一種玷污，是十分可惡的東西。

吊襪帶・內褲・制服

據赫什弗爾德稱，每一千個男人中，只有350個會被一個全裸的女人吸引住，大約有400人會發覺半裸的才最誘人，而有250人認為一個女

盧西安・佛洛依德 《少女與白狗》 約1951-1952年

畫家盧西安・佛洛依德的祖父——精神分析大師西格蒙・佛洛依德提出，毛皮服裝類同於陰毛，因而使人產生戀物感覺。

拉里・里弗斯 《二重肖像》 1955年

衣服不僅掩蓋了發育期身體的尷尬，同時也掩蓋了身體的不斷老化。

人從頭到腳用衣服裹住時才最吸引人，換句話說，百分之六十五的「正常」男人有戀物傾向。

吊襪帶，這一比艾菲爾鐵塔年輕的新玩意兒，被認為是西方情欲藝術的最高成就，其實在它之前有很多類似的玩意兒存在，歌德筆下的浮士德（Faust）在激動時這樣叫道：

把手帕從她的胸前遞給我，或者為了讓我愛人高興帶給我一副吊襪帶。

安奈特‧弗蘭斯，這位受人尊敬的法國作家死時，按照他的遺囑，將他和一個裝有阿芒德夫人內褲的箱子埋在一起，這位夫人是一個政府官員的妻子，那條內褲是她第一次接受作家求愛時穿的。一條光榮的內褲！它隨著它的收藏者一起享受了國家級的葬禮。

波特萊爾在他的一首詩中，描寫了皮多莉小姐這個愛上了外科醫生的女人在臨死時的冥想：

我希望他能到我身邊來，帶著他的藥箱，穿著他的白大褂，即使上面有些血跡也沒關係。

她說這些的時候十分興奮，而她的愛人對她說話時也有著同樣的興奮：「讓我看看你穿那件演著名角色時的長袍的樣子吧。」這些東西和女內衣、制服、領帶等一樣，都能使人產生一種情欲幻覺，從這層意義來看，領帶在女人眼中，就和吊襪帶在男人眼中一樣。

毛皮服裝也有同樣的作用。根據西格蒙‧佛洛依德的看法，毛皮服裝類同於陰毛，因而使人產生戀物感覺。珠寶、文身和鞋子都能產生同樣的作用，這裡必須一提的是，中國古代婦女的纏足、那個帶來好運的

土魯茲-羅特列克 《穿絲襪的女人》 1894年

土魯茲-羅特列克畫妓女或舞孃，聚焦在她們更衣畫面時，這個女性胴體流露出人性的真情。

德爾沃 《海邊之夜》 1976年

哥雅對陰毛的細緻描繪，在當時是十分大膽的，而德爾沃夢遊般的美麗女子，則是畫家對此進行更為大膽的表現。

駝背，和只有一條腿卻有源源不斷客戶的妓女。我們可以列出許許多多人私密的欲望，而藝術能把這些欲望淋漓盡致地表現出來。

當代著名法國作家與存在主義者尚-保羅‧沙特曾這樣寫道：

實際上，認為女人能引起人們的性欲，是因為她們兩腿中間有一個孔這一看法，是宗教的一個惡毒的預謀，其實任何一種物體都能被用來引起性欲，一台縫紉機、一個試管、一匹馬或一隻鞋子。

理查·林德納 《鄉下人》 1969年

林德納沒興趣描繪婦女，他只畫她們的裙子或者禮服。
他對飾物的描寫，也是極為細緻且帶有戀物意識的。

在藝術家看來，藝術的情欲來自把各種物體與人和諧或不和諧地擺放在一起。在一幅創作於1950年題為《狂歡的面具，綠色，紫羅蘭色和粉紅色》（又名《糭鬥菜》）的作品中，馬克斯·貝克曼通過組合婦女的馬戲裝束，來使他的戀物情結具體化，她的飾物、不經意地從裙子底下滑出的紙牌、她淫蕩的姿勢，以及令她大腿更突出的黑襪子，都具有象徵意義。這個謎語能否起這樣一個名字，「愛，一場憑運氣的遊戲」？這是一場沒有深層意義的遊戲，也許是一場充滿了神秘的遊戲。

威廉·N.科普利《瓊斯小姐的惡》（畫名取自一部著名的色情電影）中的吊襪帶，好比是幕布垂懸在畫中無頭的女主人公上方：一隻手的手指在使勁翻一本書，另一隻手伸出去拿傘柄，這些動作都是戲劇性具有提示作用的。巴爾蒂斯的現實主義風格，通常被認為是恰如其分地具有一定的魔力，一些重要的詩人和作家都承認他的作品引起他們的興趣。

一些作家，如阿陶德，十分欣賞巴爾蒂斯對超現實主義萌芽狀態的繪畫進行的關鍵再創作，超現實主義者也十分欣賞他表現情欲的詭秘、暗示的做法。卡繆斯也辨別出巴爾蒂斯畫中一些帶有民間故事色彩的風格。

不管什麼樣的評論，有一點是肯定的：

巴爾蒂斯只有在他稱為「侄女」的年輕女孩陪伴下，才在公眾場合出現，她們像小貓那樣圍在他身邊，間或露出她

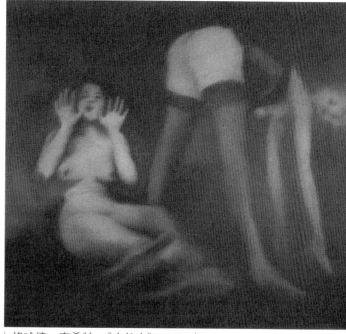

格哈德‧李希特 《小仙人》 1967年

藝術的再創造，把女性解剖成一種永不停止的機械裝置，不管她在李希特的筆下如何炫耀自己，其形象最終都表達了畫家的願望與藝術手段。

們的襯褲。這樣的年輕女孩，是巴爾蒂斯生活的主旋律。雷恩‧沙評論說：「我們都會對這樣的年輕女孩產生激情，她們是巴爾蒂斯創作的關鍵。」德爾沃作品裡充滿了夢遊般的美麗女子，她們是成熟的婦女，而巴爾蒂斯卻喜歡描繪青春期的甜蜜和痛苦的墮落，他描寫的人物既有受害者又有承受煎熬的人。

林德納是另一類畫家，他沒有興趣描繪婦女，他只畫她們的裙子或者禮服。作為公認的創作帶有邪惡色彩人物畫的大師，他描寫的人物通常十分複雜，有墮落的女孩、專橫的騎士，他對他們飾物的描寫也是極

克萊普海克 《追求女色的人》 1974年

佛洛依德有一理論是這樣的：所有物體，尤其是賦予了某種功能的物體，都能變成性欲的表示。

為細緻且帶有戀物意識的。

林德納是在有「玩具之城」之稱的紐倫堡長大的，他深深為影片《藍天使》中瑪琳‧黛德麗穿的長統襪和吊襪帶所吸引而產生崇拜，而當時的德國正處在被納粹統治的前夜，所以這種崇拜的道德與美學根源似乎不太清楚。

移民到紐約之後，林德納的風格產生了截然不同的變化，他看見他的幻想在日常生活中被演繹出來；作品裡的緊張情緒，源自他從德國帶到美國不為人知的受挫願望，以及他後來的經歷。他的作品的藝術昇華，解釋了當一種不可遏制的欲望遇到可宣洩的對象時會發生什麼。如果普普藝術認為林德納是一位大師的話，這恰恰十分精確地揭示了我們時代矛盾的原動力。

各種樣式的內衣，一直讓藝術家十分著迷，不僅因為它是一種情欲的象徵，就實用角度而言，它緊緊束縛住了它的穿戴者，對婦女是一種極好的約束，它的功能在於強調乳房和臀部，用一種極不自然的方式束縛住女性，讓她每走一步都能感到雙腿之間的摩擦。

假如我們十分瞭解精神分析法的創立者佛洛依德所處的時代，我們就能更清楚地看到他是在何種條件下創立這一方法。在那個時代，內衣束縛了女性的身體，同時也保護她免受身體上的侵害，通過這種保護作用，內衣具體表達了對男性某種行為的社會規範。雅各斯‧勞倫特這樣寫道：

淫欲本身的存在是暫時的，而各種各樣想禁止它的東西，卻慢慢不為人知地讓它永遠都不會死去。

於是，物體的危機超越了它本身，這種危機是20世紀十分突出的

主題之一，畢卡索的出現加劇了這種危機，例如，他把一張椅子和自行車的把手相交在一起，把這稱之為牛頭。一個單一的人體變成了一部機器，凌駕在人之上。在這一方面，克萊普海克和克萊森也創立了某些技巧來削弱物體原有的功能。人們也許能回憶起佛洛依德有一理論是這樣的：所有物體，尤其是賦予了某種功能的物體，都能變成性欲的表示。

杜象，這位創作了《咖啡研磨機》、《巧克力研磨器》和《甚至，新娘也被她的男人剝得精光》（又名《大玻璃》）的畫家，是「物體的幽默」的追隨者，他信仰機器，這不僅使他對愛的哲學和美學意義的機械其玩世不恭的分析變得似乎有理，也製造了某種唾手可得的空間，在這一空間裡，每一樣物體都可在人體上找到位置，因人的欲望而賦予它們不同的功能。海夫洛克‧艾利斯早就闡明了普通機器，如自行車或縫紉機等，在滿足性欲衝動方面的好處。洛特雷阿蒙一句被超現實主義者奉為座右銘的著名話語是這樣的：「縫紉機和雨傘與解剖台的偶然相遇是美麗的。」這句話概括了所有機器的象徵性功能。

藝術的再創造，把女性解剖成一種永不停止的機械裝置，不

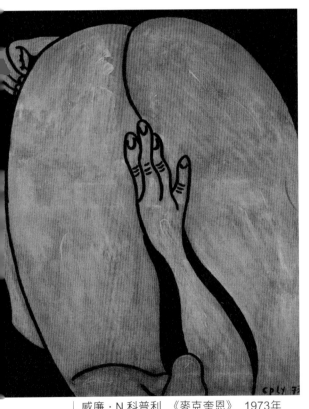

威廉‧N.科普利　《麥克奎恩》　1973年

威廉‧N.科普利的筆下用她的手暗示著她的不滿，而這個手勢其實是挑逗的。

杜象　《甚至，新娘也被她的男人剝得精光》　1915-1923年

杜象是「物體的幽默」的追隨者，他信仰機器，這使他對愛的哲學和美學意義的機械其玩世不恭的分析變得似乎有理。

管她是畢卡比亞筆下的偶像，還是席勒筆下的懶散人物，不管她在格哈德·李希特的筆下如何炫耀自己，或在威廉·N.科普利和漢斯·貝爾默的筆下用她的手暗示著她的不滿（這個手勢其實是挑逗的），每一個形象最終都表達了畫家共同的願望和他們的藝術手段。藝術家們的筆描繪出了我們這個機械時代的自畫像，雅各斯·法什在談到他的《章魚打字機》時說：

只要這個世界充滿了對技術進步的願望，那麼就沒有人希望機器能放棄充當勾引別人的蕩婦角色，即使它被撕去了偽裝也會如此。

在情慾藝術的世界裡，男性充其量只是一些小小的輔助角色，就像尚·考克特筆下的獨居者，或是芬蘭的湯姆筆下一群玩彈子戲的小夥子。情慾藝術總是用女性的身體來表現它的內涵，模特兒讓藝術家充分發揮他的想像力，雖然她知道也許他會用馬克斯·恩斯特的方法來雕琢她、肢解她，或者使她變形，把她的外層全部剝去只留下引起情慾的那部分。也許他會避免描寫別的而只描寫她的生殖器和乳房，它們就像在馬格利特的作品《閨房中的哲學》中那樣，從透明的睡衣中發出誘人的光。女性已經只剩下框架，佛洛依德派的畫家們在這一點上提出了閹割的論點，這樣的畫法表達了對德·賽侯爵的尊敬，他在他的作品中大膽地描寫了他的欲望，他也為之付出了許多。

Sexual Fantasy

三、性幻想

席勒 《擁抱的兩少女》 1915年

奧地利表現主義畫家艾根‧席勒性格風流，性愛亦是他作品的主題。

性幻想

Sexual Fantasy

性作品常常是藝術家性幻想的產物。在這類作品中,藝術家通常並不描述現實生活中所見的,而是在表現他們內心備受煎熬的情欲衝動。因此,這些作品也往往是承載他們自我幻想的欲望之舟。

每個藝術家都是自戀者,都在不斷地創作自畫像,即使他所畫的是一個裸體女子。創作者的心理交織融入了油畫、圖片、雕塑等藝術作品的形態元素之中。一件藝術作品的完成,需要藝術家的渴盼,需要他對另一方——面前裸體女模特兒的熱情,更需要他對自己的那份自戀激情。

本質上,有創意的創作行為都是很有挑逗性的。創作油畫和雕塑的材料都可觸摸,因此,它們的某些部位亦能撩人情欲。這些作品描繪表現的是人的軀體。它們是一種迷戀物,既可作為性替代品,還可作為表現性欲的載體。在經過創作者靈與肉的勾畫之後,這些藝術品便呈現生機,傳遞愉悅。

據神話記載,第一個進行繪畫創作的是里底亞的居格斯。他曾用一塊木炭,在貿易市場的牆上描畫自己的影子。這種行為頗有創意,但與其他許多行為一樣,其目的無疑是想要獲得永生。同樣,性興奮也是一種獲得永生的方式。藝術家用他的血液、精液、尿液(比如波洛克的作品)來完成一件富有創意的作品。而實際上,雖然藝術大師們的作品頗受好評,但由於將血液、精液等身體精華混入油畫顏料之中,人們對此也頗有微詞,因此,他們也得忍受非議,例如畫家提香。

保羅‧克利在他的私人日記中曾提到,藝術家所面對的這個基本問

題。他認為，一件藝術品應該剛勁柔和並存，柔和的一面是作品本身，而帶有生殖力量的剛勁那一面則是其主題，柔和與剛勁賦予其生機活力。沒有哪個藝術家或是其他什麼人，僅僅只有陰柔或是只有陽剛的一面；每個人都是這兩面的細微結合體。他還認為，剛勁柔和相互滲透而成的藝術品，其最本質不朽的永恆主題便是源自裸體的圖畫。

英國畫家史丹利‧史賓塞，就創作過一系列充滿活力的色情版畫，《畫家和他的第二個妻子》就是其中的一幅。畫家描繪了一個如夢如幻的私人空間，愛妻誘人的肢體和畫家恍惚的眼神，使畫面產生強烈的視覺衝擊力。

藝術家選擇模特兒的標準，是看她與他心目中的女性形象是否接近。「藝術作品融入創作者身體之中，成為他的替身。」法國哲學家尚-保羅‧沙特寫道。古斯塔夫‧福樓拜説過：「我就是包法利夫人。」而

奧托‧穆勒　《站著的男孩和坐著的女孩》　1914-1918年

尼采也談到文字的血液（內容）與精神（本質）一樣重要。正是從這個替身，這個隱喻體，這個幻想欲望的倉庫中，藝術家找到他所需要的主題。

這種替身是西方肖像學的核心。藝術家根據自己的選擇，給他的替身著裝、卸裝，想像著應該怎樣畫好它，並不時地修改它。他用所能想到的一切方法來打扮這個替身，將它放置在各種所能想到的場景之中。他剝開替身的肉體，使自己熟悉它的肌肉組織，甚至剝去它的肌肉，以便更好地瞭解骨架。

安格爾　《宮女》　1814年

此幅畫比例誇張的肢體和加長的脊椎骨，被評論者譏笑說：「宮女的脊椎骨足足多了三塊。」

　　藝術對身體的每個奇特描繪——例如，安格爾創作的《宮女》中，比例誇張的肢體和加長的脊椎骨，莫迪里亞尼創作的杏仁型臉蛋，埃爾・葛雷柯創作的拉長的形狀，傑克梅第創作的削弱的形態，米開蘭基羅創作的裝飾西斯汀教堂天花板的肌肉僵硬的英雄人物，土魯茲-羅特列克創作的憔悴的紅髮妓女，林德納創作的披甲女巨人，巴爾蒂斯創作的放蕩少婦，韋塞爾曼創作的玻璃紙包裝的裸體照——都反映出藝術家為捕獲其替身所進行的不懈嘗試。

　　藝術家在意識到任何模特兒都無法包含他所要表現的性欲後，就心無疑慮地用畫筆或是鑿子美化人體。也許他會通過修飾，加亮肌膚的光澤，抑或使用斜線，破壞肌膚的完整。也許他會減細或加粗人體線條，甚至會像畢卡索和馬格利特所做的那樣，將人體大卸八塊。這兩個藝術家有時甚至只畫女性身體中他們感興趣的部分。

回復到原始人那兒

通過賦予加工過的普通物品以性欲力量，羅伯特‧戈貝爾創造出其作品中特有的神人同形同性效應。這種轉變，是通過象徵手法將這些物品與人體建立聯繫而實現的。他也遵循解剖台規律，將注意力集中在人類從小就熟悉的物品上：臉盆、水龍頭、柵欄、服裝、鞋子、排水溝、抽水馬桶。

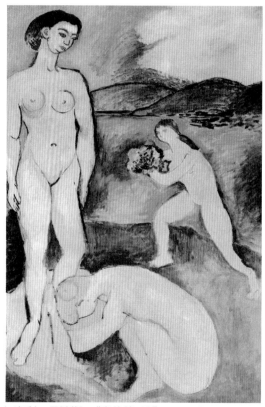

亨利‧馬諦斯 《奢侈第1號》 1907年

由於馬諦斯並不試圖掩飾什麼，他才得以拜於模特兒之下，強姦她，穿透她，最終「孤獨而又滿足」地到達他的神秘之園。

馬塞爾‧杜象七十年前所創作的尿壺，和戈貝爾後來創作的抽水馬桶與臉盆之間，唯一的區別在於：對於所需的物品，戈貝爾都是自己製作，而不是到水電器材行購買。這是多大的區別啊！

批評家哈拉爾德‧西曼評論道：「起淨化作用的器具形狀，以及要讀懂它們所花的時間，都要求在裝配它們時需要很大的空間。」排水管道則是個例外，這個安裝在牆上的作品，是戈貝爾從一家五金器材店裡買回的成品。他的臉盆就像是個性器。人們對水槽在普遍意義

上的聯想，使作品產生了這種效果。

「他確實是為了展現最低限度要求的雕塑，以及其附帶的廣闊外界，而使用那些普通的設備的，」西曼補充道，「但其產生的效果，卻是增加了搏動著的性興奮。這種性興奮是物體內在固有的，它——如同杜象作品所表現的那樣——通過觀眾，形成一個循環。」

作為一名熱衷社會公益的藝術家，羅伯特·戈貝爾曾使用非主流的藝術手法來表現前美國總統雷根對愛滋病的漠不關心。他將人體的主要部位蝕刻在牆紙上，用這些碎片來代表人類，其目的就是為了讓人人都可觸知，這種自人類起源以來就一直推動人類前進的無處不在、不可抑制的性欲。他回復到了史前時代的早期，回復到了現代人的祖先——原始人那兒。

因此，通過開發性驅動力，現代藝術家走近了我們的具有原創力的祖先。在隨處可見的脫離社會的矯揉造作之後，藝術家成了現實與夢想之間朦朧領域的主宰。

對自己施暴

在遠離原始洞穴居民時代的今天，歐洲人生活中的自以為是已到了無可救藥的地步。即使在藝術創作裡，他們也無法避免地要表達社會或是政治言辭。格哈德·李希特早期的作品主要就是描繪這種主題，《走下臺階的裸女》便是一例。

那富有魅力的裸體女郎，是否會走下樓梯，並立即吸引男性觀眾的注意力？另一個問題則是有關藝術品的雙重目的：即使這個圖像明擺著與某個片段相吻合，觀眾還是受到鼓勵質問現實。這麼一件晦澀的人工製品，可能有和現實相同意義的價值嗎？緊接下來的這個針對現實及其

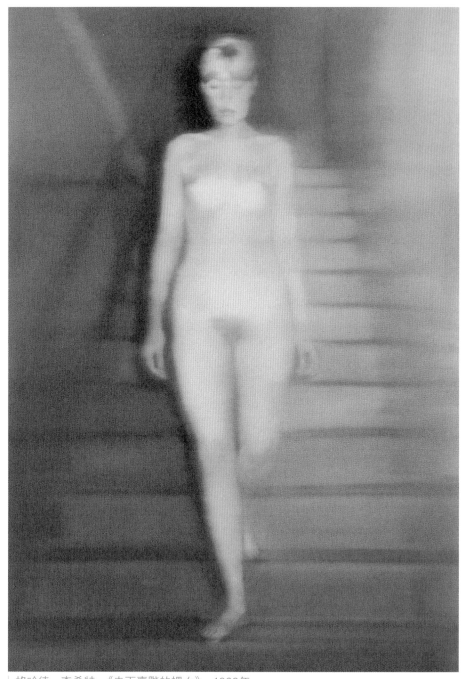

格哈德・李希特 《走下臺階的裸女》 1966年

那富有魅力的裸體女郎，是否會走下樓梯，並立即吸引男性觀眾的注意力？

藝術製品有效性的問題，更是殘酷得讓我們不得不回頭更仔細地察看所使用的美術原料。藝術動用了什麼兵器，使得它在表現現實的同時，又能夠破壞現實？

　　顯然，如果藝術家要將脫衣舞表現出來的話，這並不是件簡單的事。對當代藝術家來說，更是如此。他們的意圖非常明白：進行調查，其中包括對可見物品、視覺能力，以及對觀眾有影響的美術元素的調查。格哈德・李希特因攝影技術老道，常運用紀錄性照片作為其作品的源發動力。他的油畫，也許讓人感覺他是一個照相寫實主義者，但事實卻並非如此，李希特只是在表面上看起來像照相寫實主義者。

　　他的作品所要表現的，遠不止是具象派的忠實，像陳列在杜索聖母院與格雷梵博物館中的作品那樣。不僅是他所選擇的主題與照相寫實主義畫派不同，而且創作方式也大不相同。他將顏料分層疊加在一起，這種沒有聚焦點的作品所產生的效果，就如同晃動的照相機所拍出沖洗不好的快照。這樣創作是為了重新發現有意義的表示手法。在現實主義中，富有吸引力的女人將其魅力展現（尤其在我們的眼前），這樣的現實主義是很有問題的。基於對這些問題的考慮，一些藝術史評論家將這場新運動中的藝術家稱為「想像的油畫家」、「虛無的製圖師」。

　　「我與油畫融為一體，正如動物與它所喜愛的物品融為一體一樣。」馬諦斯更直言：

　　「本質上，我並非創造一個女人，而不過是創作一幅畫……對其他人而言，模特兒不過是啟發創作的源泉，而對我來說，她卻是令我興奮之物。這是我的創作動力的來源……我在模特兒前直接作畫，無論是視線還是身體，我都離她如此之近。我只有一種印象，那便是當發現我的作品越來越不受模特兒影響時，我就取得了一定的進展。需要模特兒

並不是為了將其身體作為如何創作的參考，而是為了讓我從中找到一種感覺，一種只有在施暴中才能最終達到的性的魅力。對誰施暴？對我自己，從中享受在心愛的物品前表現的那種放蕩的感覺……於我而言，模特兒是一塊跳板，是一扇門，只有走過這扇門我才能到達一座花園，在花園中，我既感孤獨，又感滿足——而模特兒也不過是因為對我還有用，所以要繼續存在。對我來說，最重要的是什麼？長期與模特兒合作，直到與她靈犀相通，使我得以即興發揮，自由作畫，達到天人合一的境界。」

在這裡，馬諦斯尖銳而又直截充分地闡明了藝術——與模特兒之間創造性的共生關係。由於他並不試圖掩飾什麼，他才得以拜於模特兒之下，強姦她，穿透她，最終「孤獨而又滿足」地到達他的神秘之園。一旦馬諦斯將前期工作準備充分，他便開始蒙眼作畫，以保證他已將模特兒包含心中，據為己有。

英國唯美主義作家奧斯卡‧王爾德就曾毫不含糊地說過：「任何用心進行的創作，並非是模特兒，而是藝術家本人的畫像。」

正是在這些條件下，我們見到了展示在繪畫藝術中的女性軀體：它使藝術家得以投射自我，它是藝術創作的助產士，是藝術家的親密好友。畫中的女性軀體是成為替身的少女的肉體、蕩婦的肉體、妓女的肉體，乃至女神的肉體。

保羅‧瓦萊利曾說：「裸體對於畫家就如同愛情對於詩人和作家。」

藝術家在藝術作品裡反映出來的幻想，也要求觀眾給出反響——營造一種專門的環境以保持藝術家的創作意圖。藝術圖像通過其視覺效果迫使個體融入其中，這樣，每個觀眾都能像雷諾瓦那樣說：「站在一幅名畫前時，我從中獲得愉悅，僅此足矣……。」

FONTIS NYMPHA SACRI SOMNVM NE RVMPE QVIESCO.

老克爾阿那赫 《仙女臥像》 1526年

這群少女闖入了這個陳腐乏味的藝術世界，喚起了我們的熱情和欲望。她們來自天堂，帶來令人心痛的美麗，也帶來地獄般的折磨。

闖入藝術世界的少女 ●━━━━━━━━━━

　　在面對小女孩或是青春期少女時，許多年逾不惑的男人都有一種騷動迷亂的感覺。弗拉基米爾‧納博科夫的小說《洛麗塔》，描寫的就是一位中年男子對一個12歲早熟少女的性幻想，以及由此引發的恐懼不安，乃至最後為之誘惑。

　　畫家們在油畫作品中，也塑造出大量像小說中女主角洛麗塔一樣的形象。從老克爾阿那赫到巴爾蒂斯、迪克斯和黑克爾等藝術家，則描繪那些每個年輕人在闖蕩世界前，都有過的猶豫不安而又暗自狂喜的經歷。他們將自己置身於年輕人的世界中，再次體驗那些危險而又刺激的時刻。成人世界中制定了一系列的規則，而要使生活更有意義，更有刺

馬諦斯 插圖 1933年

激，更為舒適，就不得不違反這些規則。

值得注意的是，困擾這些成人的不僅僅是少女不可思議地發育成熟，她們也令成人回想起童年時所受陰沈的孤獨感的折磨。這些藝術家描繪的是他們周圍的人人無所事事、陳腐乏味的藝術世界。但這群少女闖入了這個世界，喚起了我們的熱情和欲望。

她們來自天堂，帶來令人心痛的美麗，也帶來地獄般的折磨。她們滿足人們喜好窺陰的熱情，也描繪出人們最為狂野的幻想，同時，又將她們自己的天真浪漫和裸露癖好放縱無餘：一會兒展露私處，一會兒以褲遮掩。她們期盼著能從自己那尚未成熟的女性氣質中，顯露一點即使並不到位的溫柔，在嬉戲放蕩中探究自己含苞欲放的軀體。她們的喜好有些尖銳反常，就如《愛麗絲漫遊仙境奇遇記》的作者對他自己的感覺一樣。路易斯·卡羅喜歡那些狡猾誘人的少女，並熱衷於為她們拍照。在蕩婦的陰道邊彈出的吉他旋律會是怎樣的呢（巴爾蒂斯《吉他課》）？為什麼凱茜要花這麼長的時間打扮自己呢（巴爾蒂斯《梳妝中的凱茜》）？

巴爾蒂斯滿足於表現禁忌世界的色欲，在這個世界中充滿了愛幻想又淘氣的女孩。而在另一方面，迪克斯用他的洛麗塔們，來圍攻荒謬可笑、頭腦遲鈍的中產階級，提醒人們這個社會在污穢的垃圾堆中已陷得

極深了。

在迪克斯的作品《戴黑手套的維納斯》裡，畫中人物赤裸裸地注視著我們，彷彿世上最後一絲感覺也已從她那被掠奪而去。她一絲不掛，但感覺卻像我們自己赤身裸體一樣。她已盡失信仰，不再表露愉悅，僅透過面前瀰漫的不幸向外望去。她似乎要用那雙大眼睛讓現實去評價它本身。迪克斯僅僅是將她畫出來，並沒有將情感評價融入其中。他對賣

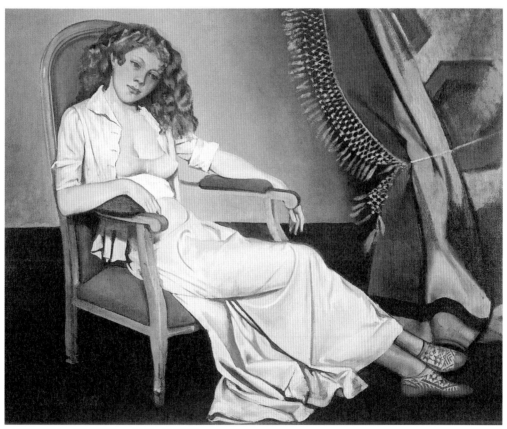

巴爾蒂斯　《白裙子》　1936-1937年

巴爾蒂斯創作的放蕩少婦，反映出藝術家為捕獲其替身所進行的不懈嘗試。

弄風情女子的描繪近乎淫穢，而這些肖像畫又正是那些放蕩妓女們所要攜帶的。他運用低級趣味作品達到他的目的，不讓任何東西擾亂他的感受力，他記錄下折磨著自己那個時代的粗劣情感、畸形傷痕。

藝術總是反映它所處的年代。迪克斯自己曾經說過，是源於「怎樣」的「什麼」趕在「怎樣」之前的……結果是誰落在後頭呢？是給福拉哥納爾、尚-巴蒂斯特·帕泰爾、迪克斯、席勒、格羅斯、切德還有黑克爾他們創作的裸體肖像，以生機的洶湧而至的性衝動。這些藝術家帶著幾近病態的執著，將性愛作為他們作品的優秀主題。通過探索藝術的最後前沿，他們為自己贏得了「色情作品作家」的不朽名聲。

但是另一批藝術家，卻自在地遠離這道為那些「色情作品作家」牢牢掌握的痛苦的界限。這批有同樣大膽創新精神的藝術家出入於上流社

佛朗茲·凡·貝羅　《公寓圖書館中的藏書標籤》　1912年

會中，無論是傑夫·孔斯的創作，還是奧托·慕勒或法蘭茲·凡·貝羅的創作，畫中人物表現出的都是從事非常單純的娛樂消遣活動。

然而，無論一件藝術作品表現出來的是如何質樸單純，人們都不應理會畫家可能的故作姿態，因為他必然要考慮如何才能使其作品取得最有利於他的效果。一件藝術作品，只有在脫離其創作情境後還是質樸單純的，才可能是真正的質樸單純。

我們應該如何評價傑夫·孔斯所畫的那對可愛的孩子呢？

這件藝術品本身的平凡性，最終挖掘出了我們自己陳腐的形象。它所具有的那種粗劣性，將美的特徵抹殺得一乾二淨。我們的感覺已經麻木，物象也只剩下膚淺的表面，除了基本功能，以及每日必做的瑣碎荒謬之事，其他一切都已耗盡喪失。若想要重塑風采，可能只有兩種途徑：要不就找出新的公眾興趣，否則就與日常

克里斯汀·切德《與模特兒在一起的自畫像》1927年
藝術家帶著幾近病態的執著，將性愛作為作品的優秀主題。通過探索藝術的最後前沿，他們為自己贏得了「色情作品作家」的不朽名聲。

生活環境裡陳腐卻又不可避免的事物拉上關係。

在第一種情況中，藝術家依靠的是他所要表達主題的力度；而在第二種情況中，他尋求的是他所認為日常生活環境中，最不可避免的一件或一些事物與個人的結合。傑夫·孔斯便是在認定婚姻和性愛是社會最為陳腐卻又最無法避免的事物後，娶了我們這個時代真正的夏娃的化身——義大利議會議員、人稱「義大利小白菜」的豔星西西奧麗娜為妻。正是在這兩方面的突破，他得以「流芳百世」。

藝術最高光榮的乳房 ●————————————

性，就如儀器設備一樣，呼喚一種完全不同的宇宙，一種由肢解和殘缺構成的宇宙，一種由從肢體切除下來的乳房和性器組成的宇宙。在這個宇宙中，我們看見了20世紀社會性侵略的反映，重新發現了一種廣告圖像氾濫的粗野文明；在這種文明中，誰也無法掙脫受到隔離的孤獨感。

美國流行藝術家發現，在消費社會裡有一種事物可以替代教堂，於是，便組織在他們自己中間推銷一些優秀的主題。例如有些是湯罐頭和可樂罐頭，有些是高速公路上塗寫的詩、鈔票、國旗或是畫筆。

理查・林德納——這位原籍德國、如今居住在紐約的藝術家，便選用性活動和性幻想作為他的藝術主題（也許這是其雙重文化經歷的反映）。他的作品也受外界影響，與其他許多藝術家的作品也有關聯，他們的一個最基本的特徵就是：拒絕長大。這群畫家的繪畫表達，借用的是廣告的形象以及當代的飲食習慣。

林德納個人肖像畫法主要源自廣告，他的作品《通俗維納斯》便是例證。實際上，美國流行藝術家的事業，大多是從廣告開始的——安迪・沃荷為米勒鞋業設計海報，為邦威特百貨公司裝潢商店櫥窗；詹姆斯・羅森奎斯特設計出巨幅廣告板，宣傳消費的多方面優點；林德納在到達美國之後，也是以此為多家雜誌畫插圖來謀生的。

林德納在從事繪畫藝術後，仍然沿用過去畫插圖的經驗，只是他不再投身時尚，而是聚精會神地翻閱一份施虐受虐者的商品目錄，從中找出每一種可能的施虐工具：胸衣和鏈子、圈子和吊襪帶，以及其他大量施虐器械——這些都是他性欲迷戀的對象、作品的範本。

他還將幾何學運用到繪畫中，這種方法讓人遙想起費爾南・萊歇（

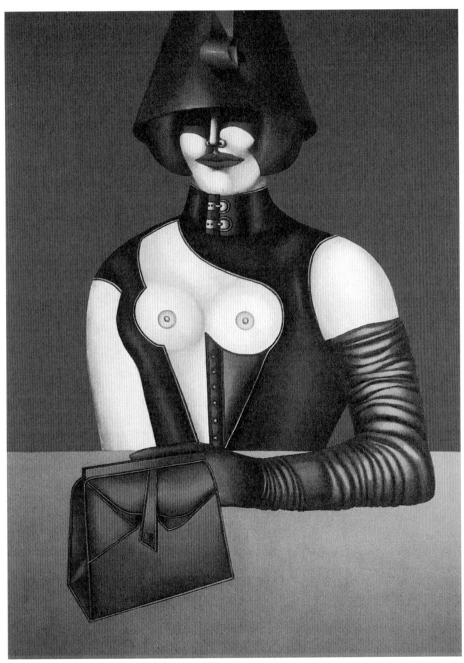

理查・林德納　《西四十八街》　1964年

林德納創作的乳房，帶著有如飛船發射時發出的耀眼光芒，給人冰涼之感。

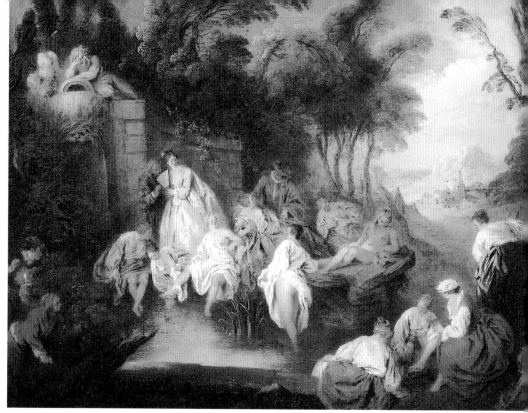

尚-巴蒂斯特．帕泰爾 《公園裡的浴女》 1720-1729年

尚-巴蒂斯特．帕泰爾刻劃女人胴體豐腴健美，這一幅畫描繪貴族階層少婦與少女在公園裡沐浴。

他在戰爭期間也曾在紐約住過）；同時，他也誇張描繪生殖器及其他的性敏感帶，如嘴、乳房、大腿以及小腿等，使其作品暗中顯露出危險的特性。

他觀察事物的態度方式，給人一種小孩眼裡看世界的感覺。就是用這種方式，有著一雙大腳的女性站在如艾菲爾鐵塔——這種圖像是直接來源於兒童時期的圖片，有效地表現了拒絕長大的心理。有時，一個人會窮其一生，試圖去不斷體驗那份初次性的狂熱。

顯而易見，這種美國式風格的肖像畫法，賦予女性乳房極大的支配功能。

眾所周知，義大利人對寬大的骨盆極感興趣，而一雙合意的小腿最能誘惑法國人。而對於盎格魯-撒克遜人來說，最吸引他們的就要屬一對堅實碩大的乳房了。乳房成為了藝術的最高光榮，男人得到快樂的最本質體現。它們是人們崇拜的對象，幾乎都將其迷信地尊為地母的標誌。虔誠地崇拜隆起跳躍著的胸脯，這顯示了一種與推崇緊束胸脯的義大利人幾乎正好相反的文化特性。德國畫派則更喜歡那種賣弄的胸脯。

　　法國畫派則對每個決定都小心翼翼，仔細權衡，而後經過模擬調整之後，得出結論，理想的胸脯應該是這樣的：兩隻乳房之間的距離，必須要和乳頭與鎖骨間的距離相互協調，構成一個金三角——它是傳統法國雕刻藝術的典型代表，馬約爾的作品就是有效例證。

　　有意思的是，油畫藝術家和雕刻藝術家也嚴格遵守解剖學的比例，不過，他們依照的是地理地緣和國界。恐怕沒人會料到，同樣是描繪乳房，林德納與凱斯・范東根之間竟然會有如此大的差異。前者創作的乳房，帶著有如飛船發射時發出的耀眼光芒，給人冰涼之感；而後者創作的乳房，卻似在音

范東根　《印度舞者》　1907年

范東根創作的乳房猶似在音調極高的浪叫聲中搖擺，即使稍微拂過，也足以感受其熱情。

調極高的浪叫聲中搖擺，即使是稍微拂過，也足以感受其熱情。

　　因此，聽到范東根以下的話也就不覺奇怪了：「繪畫並不是天然的，需要一些人工的東西……在沒有自然狀態，也沒有理性理解之處產生了藝術。」甚至，人們也許會猜想，這個荷蘭人創作的裸體畫令人想到更多的是法國傳統，而非自然，因為它們似乎都深受雷諾瓦所創作最為豔麗的肉感形象之影響。

　　范東根在各種場合對乳房的表現，都禁得起不斷回味而不顯單調。他的創作，絕對適合載入戀乳狂收集的目錄之中，最後該由觀眾來決定，最具魅力誘惑人的是這些突出的小東西，還是一瀉千里的尼加拉瓜大瀑布模型。

臀部的性魅力

　　與乳房相伴共事的是臀部，與乳房一樣，它們也是一對。它們的外觀大小也和其他有力武器一樣，裝配著藝術家的愛物兵工廠。藝術家沉

韋塞爾曼　《偉大的美國裸女第98號》　1967年

藝術家在意識到任何模特兒都無法包含他所要表現的性欲後，就心無疑慮地用畫筆或是鑿子美化人體。也許他會加亮肌膚的光澤，或破壞肌膚的完整，甚至會將人體大卸八塊。

思後創作的作品，自然引起了觀眾希望互換愛物的反應。在愛物地形學中，我們發現自己正穿越一個專家稱做「附屬物」的區域。這個名稱，指的是具有精緻優美曲線的臀部，當然也可用來指那對精巧細緻的乳

房。同樣用地形學作類比，人體後面的這兩個部分，是以大西洋為分界線的。就重量而言，歐洲部分稍許鼓出一些。

一位專家寫道：「美國人努力創作的對象，是有著籃球運動員一樣長腿的女模特兒。她的腰還要更苗條些；他們嚴格加以控制，使其保持女子應有的身段，結果卻使得女孩長得越來越像男孩。而且，這種方法顯得甚為苛求，比起朱爾·帕森或是畢卡索那些短腿翹臀的模特兒來，美國人這種變化造就出來的模特兒，就顯得奇特怪異了。」

無論是在布雪、雷諾

傑夫·孔斯 《裸體》 1988年

一件藝術作品，只有在脫離其創作情境後還是質樸單純的，才可能是真正的質樸單純。

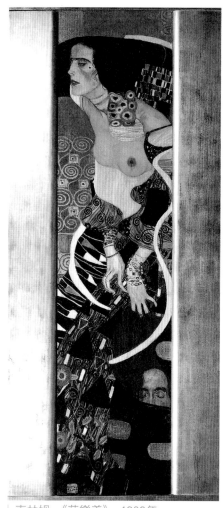

克林姆 《莎樂美》 1909年

克林姆愛畫蕩婦題材，這位露出雙乳的莎樂美，血腥報復施洗者約翰，手上提著的就是他的頭顱。

瓦、馬諦斯還是格羅斯創作出來的臀部圖像中，無疑都有一些值得信賴、令人安心的東西——至少居住在歐洲的男人是這麼想的！

我們現在再來看看歐洲畫家委拉斯蓋茲的作品，他從對維納斯的想像中創作出了一個真正的女人。在西班牙人的畫中，她是第一個裸體異教徒，她的形象也預示著將出現一個有哲學意義的設計：該油畫的主要圖案是她的臀部，由此，臀部首次成為繪畫創作的主要對象。《維也納對鏡梳妝》裡那個令人愉悅的臀部，已經打動了無數畫家和觀眾的心，也還將有更多的人會為之神魂顛倒。在女性的身體上，再也找不出能比一個美麗動人的臀部更令人珍愛，更令人回味的部位了。

在喬治・格羅斯和大衛・薩利的作品中，臀部贏得了它所應有的榮耀。那個準備殺豬的屠夫形象，實際上是在暗示著人們，自遠古以來，陰道與傷口就有相關聯繫：兩者都要流血。然而，辛蒂・雪曼這個女畫家出現以後，我們所有的設想都

給搞亂了。她在畫中展現的無名氏的臀部，令人不禁思索：畫中之人是男是女？雪曼在提醒我們，男性和女性都能在臀部中發現性的魅力，這種性魅力也能轉到另一面：孩子或同性成人的臀部，也是激發性欲的標誌。許多人已經注意到了這一面，否則怎會常常聽到諸如「為什麼要追男孩子呢？女孩也能給你同樣的滿足呀……」之類的竊竊私語呢？

由誰來決定首選乳房，還是臀部呢？這自然要由性來決定。藝術實質上是一本涉及面極廣的綱要集。在這本綱要中，收集了大量的例子讚美女性軀體及其組成部分。無論是畫家還是雕刻家，都是在性欲魔力驅

布雪　《沐浴後的月神黛安娜》　1742年

文藝復興以來，畫家大多把月神黛安娜塑造成女武士，布雪卻將她描繪成人間尤物。

使之下，創作出了情欲的對象。每個造型都是他們性幻想的產物，每種形態都充滿著女性的誘人魅力和特徵。在他們創作的這些心愛對象中，最多的自然是那道狹長裂縫，因為在它後面便隱藏著令男人欲望之火最終得以熄滅的洞穴。如果所有的藝術都是色情的，那麼說藝術起源於性，就一點都不過分。

狹長裂縫後的洞穴

女性裸像在史前時代裡，是無須受審查的。古埃及人、古波斯人、古巴比倫人、古希臘人、古波利尼西亞人，以及黑非洲的土著，都曾用性的標誌來裝飾他們裸露的身體。通常，這些標誌所畫的，都是帶有陰唇與陰毛的女性三角地帶。也許是諷刺，也許是當真，精巧優雅的古代中國藝術和日本藝術，也都先後模仿描繪女性裸像，而印度人更是將女性生殖器尊為偶像崇拜。早在原始社會，人們就已使用分解法，參照性生殖器

雷諾瓦　《金髮浴女》　1895年

雷諾瓦的美女標準是：肉感、大屁股，還有渾圓小巧的胸部。

的樣子，在護身符或裝飾品上畫上生殖器圖像，作為避邪或裝飾之用。

　　西方藝術有個特徵令人吃驚，那就是它拒絕給予生殖器特殊地位，禁止性器官暴露出來。古希臘人對此需要負責，因為他們奠定了造型藝術的基礎，保持這種毫無真實、沒有教養的傳統長達兩千年之久，從表面上看，6世紀的巴爾米吉阿尼諾到安格爾，沒有一個藝術家能突破這一界線。

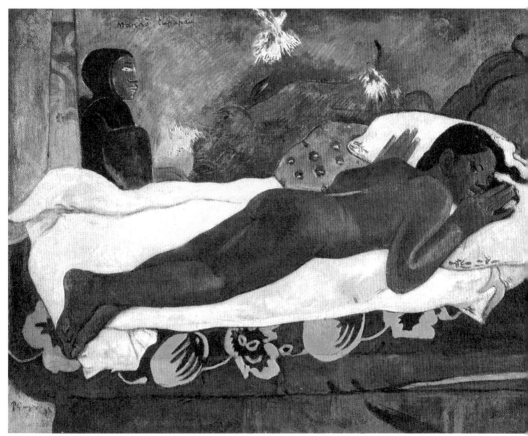

高更　《幽靈的窺視》　1892年

高更畫出大溪地的原始風情，畫面上的女人散發一股神祕的魅惑力。

大衛·薩利 《無題》 1984年

在這件作品中，臀部贏得了它所應有的榮耀。那個準備殺豬的屠夫形象，在暗示人們自遠古以來，
陰道與傷口的相關聯繫：兩者都要流血。

　　死亡，在希臘文裡的意思是「沒有感覺，只有黑暗，恰如婦女」。
根據他們的世界觀，人只有穿過一條黑暗的洞穴才能到達陰間。洞穴中
路途蜿蜒曲折，隧道交錯盤纏，地板柔軟多孔，隨時可能將人吸入地
底。希臘人把這個陰間之洞叫做「深淵」，這個詞使人想到女人：她的
身體中央也有一道深淵，穿過深淵便能輪迴再生，遁入人間。愛與死也
將再次結合。這兩個詞，長期以來一直支配著西方藝術，特別是支配從
西格蒙·佛洛依德以來發展的那些藝術運動。將性的渴求與死的本能交
織在一起，便是喬治斯·巴塔耶作品所要表現的關鍵之處。

巴爾米吉阿尼諾 《仙女沐浴圖》 1523年

西方藝術有個特徵令人吃驚，那就是它拒絕給予生殖器特殊地位，禁止性器官暴露出來。6世紀的巴爾米吉阿尼諾到安格爾，沒有一個藝術家能突破這一界線。

辛蒂・雪曼 《無題155號》 1985年

女畫家辛蒂・雪曼在畫中展現無名氏的臀部，令人不禁思索：畫中之人是男是女？雪曼在提醒我們，男性和女性都能在臀部中發現性的魅力。

直到近幾十年，畫家的畫筆才開始描繪女性的陰毛，而雕刻家的鑿子也是到近來才為造型藝術重塑女性生殖器。解放西方藝術中審美意識的進程，是長期而又艱難的。這一進程中的兩個先鋒人物——哥雅和羅丹——運用自己的天賦，不斷對這一頑固的美學禁忌發起挑戰進攻。雖然這兩位大師沒有參與浪漫主義運動，但他們卻是美學傳統的繼承人。這些美學傳統經歷了三個主要階段：希臘文明時期、基督教義傳播時期，以及文藝復興時期。這三個時期都曾創作那些歪曲事實，毫不真實的雕刻品，創作那些女性既無陰唇也無陰毛的作品，而它們卻體現著我們文化的重要基礎。

幸虧還有對神聖的臀部和陰毛抱有信仰的偉大先驅者：委拉斯蓋茲和哥雅，前者創作出了藝術傳統所要表現的最令人賞心悅目的臀部之一，而後者更是大膽地用繁茂密集的陰毛來點綴他的《裸體的瑪哈》。

德爾沃　《公眾之聲》　1948年

雷諾瓦說：「可以從海上升起的裸體女子，也可以從床上爬起；可以自稱是維納斯，也可以自稱是妮尼；實在沒有什麼比這更好的事了。」

　　立體派、德爾沃、范東根以及超現實主義者，都曾用他們自己的風格，為推動藝術領域中的政教分離作出貢獻。庫爾貝和畢卡索這兩位藝術家，就對如何將原始自然主義的感性吸收到作品之中頗為在行；他們那些充滿肉欲的作品，對於毫不體現性欲的裸體來說，無疑是沉痛的打擊。

　　逐漸地，類似安徒生童話《國王的新衣》中那位國王的角色，也在繪畫藝術中出現了，只不過換成是皇后一絲不掛了。當然，要不是在探索如何用藝術表達性愛時，這些偉大藝術家使用了獨創性的方法，這一切永遠也不會發生。他們耐心地玩著捉迷藏的遊戲，從一切他們認為不可信的地方去篩選主題，不管是《聖經》、傳說，還是神話。表面上，他們是在尋求對靈性的感受；實際上，他們卻是用藝術將性的幻想和渴

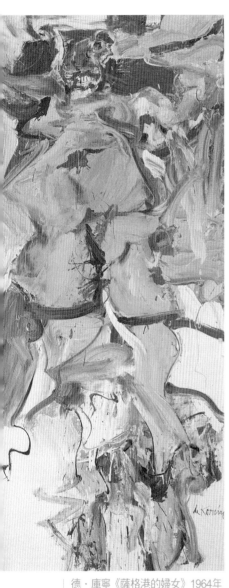

德·庫寧《薩格港的婦女》1964年

他充滿激情地分析看待人的軀體，
令人類回復到野性狀態，也就在此
時，他的作品變得天真浪漫。

求強烈地表達出來，全然不顧那些警戒的審查員對他們的無情抨擊，無拘無束地發揮自己的才能。

雙面維納斯——海上和床上

柏拉圖在他的《論文集》中，提出雙面維納斯的想法：神聖莊嚴的一面和平庸通俗的一面。雷諾瓦則用更為華麗精確的語言，來描述這種想法：「可以從海上升起的裸體女子，也可以從床上爬起；可以自稱是維納斯，也可以自稱是妮尼；實在沒有什麼比這更好的事了。」

過去，要是一幅裸體畫像以「維納斯的誕生」或是「沐浴中的蘇珊娜」為題，那它就可能被認為是滿目色情，充斥情欲。而在現代派出現以後，普通婦女在日常生活中的表現也成為了合適的藝術主題。在英語中，「裸體畫」和「裸體」這兩個詞是有區別的，前者指的是裸體的藝術表達方式，而後者則是指日常生活中的赤裸暴露。如今，我們也許會說，現代藝術中的裸體畫就是赤裸暴露。

現代藝術家也已將難以親近的女神引下聖壇，讓她進入尋常百姓家。

「西裝革履之下，我們顯得多麼莊嚴，多麼高貴。」追趕流行的波特萊爾表達了他的想法。

而庫爾貝的小妖女裸體像，就顯得相形見絀了。一直以來，他的作品給人的感覺就是，模特兒精神飽滿地套上節日盛裝，而襤褸的衣物則堆在畫室的一角：破舊的圍巾、粗糙的襯裙、泥濘的靴子。

「如果要我把你畫成女神樣，」庫爾貝譏笑道，「那就為我多表演幾次吧！」

正是由於他喜歡逼真地勾畫出成熟女性軀體的每個部分——這個欲望他很好地得到了滿足——因此被貶斥為「無恥的畫家」。他的目的就是要貶低裸體，讓女性不再高不可攀。用法國文學家埃米爾·左拉的話來說，他是一個「露骨的畫家」，「比委拉斯蓋茲還要委拉斯蓋茲」。

庫爾貝創作的女性畫像，有著相同的模式：杏仁眼、成熟的軀體、濃密的毛髮，佛羅倫斯婦女特有的雙下巴的輪廓。不管體現的是好逸惡勞，還是色情放蕩，他塑造的那些形象都有一個共同點，那就是，每個形象都是他個人世界中的一份子。庫爾貝是一個精力旺盛，欲望不羈的人。這一點，他的女人們都已注意到了。

庫爾貝用《世界之源》力壓群雄，他的女性軀體和外陰征服了同時代的人，這不僅在於他是第一個把女性外陰作為藝術主題的畫家，還在於他還給陰部本來面目：那在叢林中的荒涼洞穴，正是「世界之源」啊！大腿間的這一美妙之地（誰的大腿？公主的？還是妓女的？）使我們從女人看到了創世的故事，從赤裸裸的軀體看到了神聖的肉體——這種效果，正是通過性的力量而達到的。

這一主題，也在許多偉大藝術家的作品中不斷重現。雖然欲望使他們成為肉體的俘虜，但他們從作畫意圖中發現了一個超越肉體的方法。

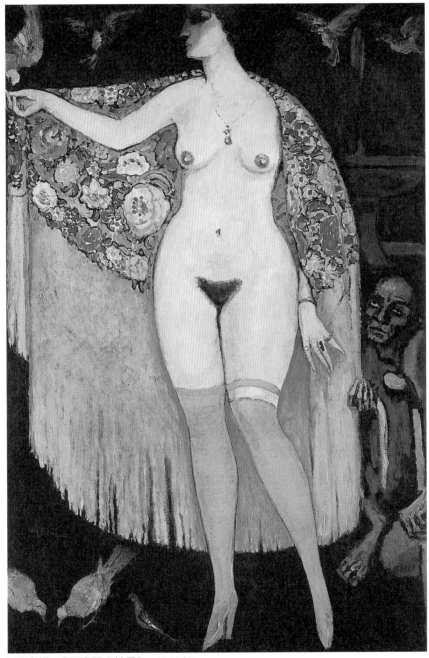

范東根 《西班牙式披風》 1913年

范東根在各種場合對乳房的表現，都禁得起不斷回味而不顯單調。他的創作，絕對適合載入
戀乳狂收集的目錄之中。

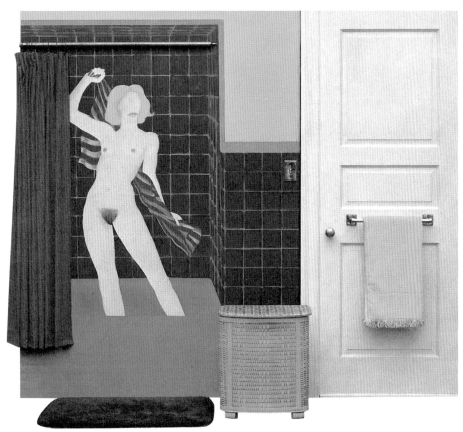

韋塞爾曼 《沐槽之三》 1963年

女性在藝術家的慫恿之下，顯露肉體，展現魅力，四肢伸展，擺弄姿勢，而藝術家此時則是指揮者，教導者，觀察者，佈道者，……精神分裂症患者。

就像他們說聲「芝麻開門」，一道神秘之門就為之打開，將他們引入一個新世界。

　　庫爾貝這個現代藝術先驅者，最為厚顏的行為之一，便是描繪他自稱為「真實寓言」的畫像。這些畫像中的女人，原本沒有什麼社會地位，是庫爾貝使她們有機會成為藝術品中的主角，也正是庫爾貝發明了「活的藝術品」這個名詞術語。

打開密門的神奇鑰匙

　　像庫爾貝、羅丹、莫迪里亞尼、畢卡索和布朗庫西一樣的藝術家，他們是勝利者——都一直保持著對性的激情，是天才——都擁有打開密門的神奇鑰匙。我們要感謝這些藝術家，是他們使得現代藝術得以從禁忌中解脫出來，是他們使得那道裂口得以在迷人的三角地帶停靠，也是他們使得陰毛得以在雕像上繁茂生長。

　　為了逼真，羅丹首先在女性雕像上雕刻出了外陰。他目光大膽地直視男女交合時最珍貴的身體部位。他曾告訴德國名詩人雷納‧瑪麗亞‧里爾克，在讀經文時，他將「上帝」都讀成「雕刻」，結果還是讀得一樣順暢。許多女性：模特兒、富婆，青春不再的、尚未成熟的——美貌並不是最重要的——蜂擁而至，要做他的模特兒。有人說，羅丹是希臘森林之神潘的化身。

　　伊莎朵拉‧鄧肯講過一段與羅丹在一起的經歷。他讓她裸著身子在他面前跳舞，並且用手「擺弄她的肉體」，而後才雙手通紅地去擺弄黏土。在畫外陰的草圖時，他總是將紙用稀釋後的水彩弄濕，這樣，他在起草圖樣時，眼睛便得以沐浴其中。「在如此興奮有力的注視之下，濕氣幾乎是無法留得住的。」弗朗斯‧博雷爾曾狂熱地寫道——這種情景著實令人為之感動。

　　「興奮的鉛筆在陰戶中刮擦著，深挖著。一點色斑，一絲興奮的污點，沾濕了外陰。情感一瀉而出。繪出的線條迂迴而行，令畫像為之舞動，它心醉神迷，四處濺汙，令畫紙不再潔白。它聽隨欲望的指示、脈搏的跳動。四濺的水和顏料證明著肉欲的覺醒。為了愛神，揚帆起航。裸體令人狂喜，撩人情欲，它是創作的源泉，是醉人的美酒。身體在擺動，在舒展，在高潮的狂野之中跳動，全然無視地心引力的作用，而在

羅丹 《上帝的使者彩虹女神》 1890年

羅丹為了逼真，首先在女性雕像上雕刻出了外陰，但他還沒能在作品上雕刻出陰毛，也沒能模擬出陰戶的陰蒂區域。

大開雙腿間，陰部的深處，感受的卻是觸電般的顫動……」

　　羅丹雖然表現出了非凡的勇氣，但他還沒能在作品上雕刻出陰毛，也沒能模擬出陰戶的陰蒂區域。作品《上帝的使者，彩虹女神》中的人物雖已張大了雙腿，但陰道部分卻顯得不夠清楚。這處空白，是由貝爾默、拉謝斯和路易絲·布祖娃來填補的；他們創作的那些精靈雕像，向我們表明了，畫家和雕刻家所要的恰恰就是讓自己去表現具有真實感的刺激性魅力。

　　我們也許會問，檢查員該不會是只拿微薄供薪，毫無財產的笨蛋吧。否則的話，為什麼一見有人享受節日津貼，就憤怒地大聲吼叫。儘管這類檢查員活得並

福特里埃《薩拉》1943年

莫迪里亞尼 《仰臥的裸女》 1917年

莫迪里亞尼使現代藝術從禁忌中解脫出來，使那道裂口得以在迷人的三角地帶停靠。

不怎樣，但到了莫迪里亞尼日，官方檢查員就顯得傲慢而又專橫、敏感而又警惕了。

　　1917年12月3日，在巴黎的特布大街上，員警魯塞勒從辦公室的窗戶向外望去，對大街對面他所看到的舉動大為光火。他抓住時機，大聲訓斥一位身材較小、卻顯得輕鬆愉快的婦女：

　　「夫人，我命令妳立即把牆上的污穢擦掉！」

　　他認為什麼是污穢呀？不過是一個不知名畫家畫的二十多幅圖像而已，他所訓斥的那位婦女，伯絲・韋爾太太，也不過是剛剛才發現這些圖像的。

　　「為什麼？」她問道。

「因為這些裸畫，」警員解釋道，「因為它們全都……一絲不掛，夫人！」

　　這位警員給激怒了，斜視著這些無恥之作，話語結巴。他也不是唯一為此所激怒的人。莫迪里亞尼一生中進行的首次個人作品展，就吸引了大量的參觀者。他的裸畫，真是恥辱！在展覽廳中懸掛著大量作品，幅幅都污穢下流，不堪入目，並且全都……一絲不掛，就和街道窗戶上的那些作品一樣。身穿制服的官方審查局代表看到《躺在白墊子上的裸女》時，氣得滿臉通紅。

阿希爾‧高爾基　1944年

現代藝術家在拼命想要找回孩童時期的純真時，表現得頗為狂熱。但是，要忘記曾經所受的教育又談何容易？阿希爾‧高爾基無疑是這方面的先驅。

路易絲・布祖娃 《飛行中的人》 1949年

布祖娃用雙關表達出各種身體部位，如胸部（《葡萄酒趣事》）、陰莖（《懷孕的婦女》）、陰蒂（《女人的小刀》）、陰道（《開花的賈納斯》），以及子宮（《父親的毀滅》）。

銷魂圖像・粗獷線條

　　莫迪里亞尼之後的藝術家，並不滿足於將創作意圖局限在張口的陰道之中，他們需要更進一步。他們重新思索，開發先輩們豐富的藝術礦產。有時，他們同樣也得忍受審查制度帶來的打擊。如果這種愚蠢而又麻煩的制度沒有真正永遠根除，這樣的較量就注定會發生。

　　路易絲・布祖娃這位女性藝術家，在其將近50歲時開始展示作品，也由此與檢查員發生了衝突。她的雕刻品《女孩》，公開回應布朗庫西的作品《X公主》，體現出她對這一主題的理解和表達。馬諦斯好像曾就布朗庫西的雕塑對他說：「這個陰蒂，外觀不錯……。」

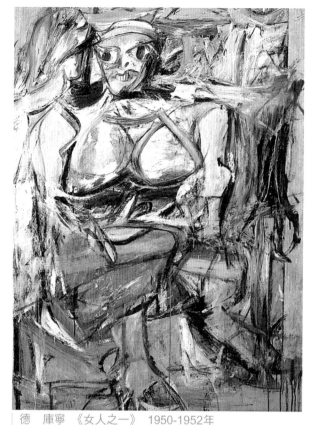

德　庫寧　《女人之一》　1950-1952年

德‧庫寧孜孜不倦地創作女性畫像，用剛勁有力的筆法畫出豐滿的乳房、痛苦的表情、皮膚的細紋。

1920年，在沒有官方指令的情況下，布朗庫西的作品被搬出了「獨立者沙龍」。真正無恥荒唐的是，這些俗不可耐、故作正經的偽君子，能夠接受半身肖像、生殖象徵這些自古流傳的殘缺軀體的作品，卻要公然抨擊那些僅有乳房、大腿、陰莖，或是身體其他部分的現代藝術雕刻品（比如馬約爾、羅丹和布朗庫西的作品），指責這是對道德的挑釁行為。

現代藝術家牢牢抓住裂解法則，將其作為裂解的主要關注對象之一——甚至可以說，裂解是現代雕刻的基礎。一些藝術家則換種表達，稱其為現代意義上的「抽象物」或「局部對象」。

路易絲‧布祖娃有意使用模稜兩可的標題，用雙關表達出各種身體部位，如胸部（《葡萄酒趣事》）、陰莖（《懷孕的婦女》）、陰蒂（《女人的小刀》）、陰道（《開花的賈納斯》），以及子宮（《父親的毀滅》）。她使用各種材料——乳膠、塑膠、石膏、蠟、樹脂或是纖維——模仿出所要製作的身體器官的天然本性。在使用大理石、青銅這

類傳統材料時，布祖娃也能巧妙地表現出厚實波動的皮膚，以及透明的薄膜組織。簡而言之，她所要表現的器官，在她精湛的技術之下顯得更為真實。

路易絲·布祖娃的繪畫反映了她的體驗，對有關精神分裂藝術的體驗。其他的一些畫家，也曾在這一領域作出過努力。圖像銷魂、線條粗獷，是阿洛伊斯、克洛茨、沃爾夫利和內特創作中所特有的——這些因被認為精神錯亂而聞名的藝術家。而這些特徵，又都影響著像馬克斯·恩斯特和安德烈·馬松這類畫家的思想。

當然，現代藝術家在拼命想要找回孩童時期的純真時，表現得頗為狂熱。但是，要忘記曾經所受的教育，又談何容易？阿希爾·高爾基無疑是這方面的先驅，而杜布菲和德·庫寧則是他的追隨者。

威廉·德·庫寧孜孜不倦地創作女性畫像，用剛勁有力的筆法畫出豐滿的乳房、痛苦的表情、皮膚的細紋。他充滿激情地（有時會用最為黑暗的幽默）來分析看待人的軀體，令人類回

韋塞爾曼 《偉大的美國裸女第91號》 1967年

女性替身可以成為聖母，也可以成為令人髮指的大食人者，既能將觀眾吞下，也能將觀眾吐出——不是用嘴，而是用其巨大的陰道。

| 戈貝爾 《兩個彎曲的水槽》 1985年

通過賦予加工過的普通物品以性欲力量，羅伯特·戈貝爾創造出其作品中特有的神人同形同性效應。

復到野性狀態，也就是在此時，他的作品變得天真爛漫——尚·杜布菲和自然藝術運動中的畫家們，運用的也是這種手法。波特萊爾曾說過：「所謂天才，就是在童年時期能自由安排各種表達方法。」

　　使用「抽象表現主義」和「無意義」這些詞，來談論德·庫寧的作品，一點都不為過，油畫《薩格港的婦女》便是一例子。同樣無可非議的是，德·庫寧也和那些在荷蘭的藝術前輩們一樣，著迷於體態豐滿、

馬松　《色情大地》　1939年

在這裡，女性是一道風景，一個帶著多毛大口洞穴的奇妙外陰，一座充滿陰蒂構成的鐘乳石，有陰門和陰道的神殿。

線條勻稱的女性身體——而且，他還不忘加上一個既大又寬的陰道。他作品中的人物，使人一下就想起了喬治‧盧奧作品中的妓女。就表現手法而言，盧奧是德‧庫寧的前輩之一。

在達文西、畢卡索、福特里埃、沃爾斯、韋塞爾曼、戈貝爾、馬松，以及尼基‧德‧法勒的藝術作品中，女性在藝術家的慫恿之下，顯露肉體，展現魅力，四肢伸展，擺弄姿勢，而藝術家此時則是指揮者，教導者，觀察者，佈道者，……精神分裂症患者。

根據藝術家形成的想法，女性替身可以成為聖母，也可以成為令人髮指的大食人者，既能將觀眾吞下，也能將觀眾吐出——不是用嘴，而是用其巨大的陰道（尼基‧德‧聖‧法勒、馬松等人）。只是內在安排不同：尼基‧德‧聖‧法勒是將女性骨盆，改造為巨大而又多彩的遊

戲；而馬松則想要用一種原始的方法，來表達女性外陰。在這裡，女性便是一道風景，一個帶著多毛大口洞穴的奇妙外陰，一座充滿陰蒂構成的鐘乳石，有陰門和陰道的神殿。

除此之外，還能是什麼呢？馬松也許是一個尋求金羊毛的考古學家，在女性放蕩軀體的隱密深處，挖掘隱藏著的無窮寶藏。他本能地將熱情自主融入到自己獨具特色、充滿感情的表現手法中。他就像遠古神話裡的那些冒險家一樣，尋求傳說中的金蘋果園。他以英雄般的氣概大膽向前，準備好迎接任何挑戰，遭遇任何風險，經歷一切神奇之事。而女性的軀體既是這位現代奧德修斯所乘坐的船，又是處處有險機，威脅他生命的大海。爾後，他便無意中進入了夢想已久的傳說中的森林，他所欲求的女人就如同童話中的美人，給施了魔法，沉睡於此。

女性軀體——在受藝術家性幻想控制的同時，也對它施加一種奇怪的壓力，使它感到一片混亂——似乎能做任何事情。它能推動形態學發展，使其有步驟地運作；也與亞瑟‧里姆伯提出的「感覺偏差」相似，能將藝術家改造為「局部對象」，以擴充未知領域，探究更新事物——尤其是在創新形態技術方面。

「在《亞威農的姑娘》中，」畢卡索解釋道，「我把鼻子畫在臉的一旁，我別無選擇，只能把它放於邊上，為的是能給它個名字，能把它叫做『鼻子』！這就像四季市場的女人做生意一樣。你想要兩個乳房？好！你這裡就有兩個乳房……重要的是，在理解前首先要有所需的物品，然後用眼睛將那些物品放置在屬於它們的位置上。」

換句話説，藝術家給出的是建議，至於怎麼欣賞就要由觀眾來決定了。這是種挑戰，因為在欣賞藝術作品時，觀眾自己也要起一分作用，這樣便能與藝術家進行對話，而這種對話已成為現代藝術的首要因素。

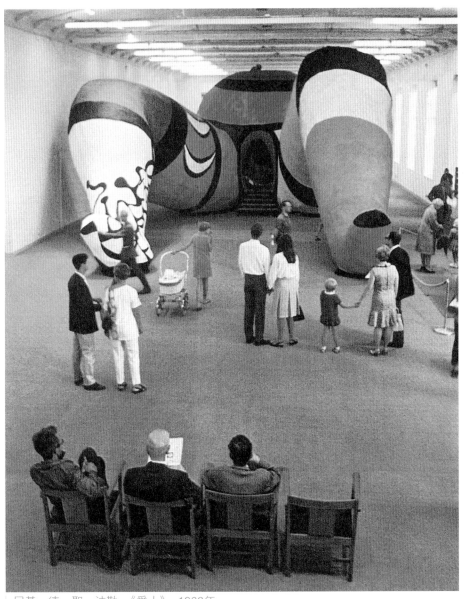

尼基・德・聖・法勒　《愛人》　1966年

尼基・德・聖・法勒是將女性骨盆，改造為巨大而又多彩的遊戲。

愛情之花・肉體之花

　　藝術家對女性性器官的迷戀，不一定非要爆發顯露出來。他也可以通過新的研究去創作一些類似之物，例如，去研究陰戶與花之間的聯繫。花朵不正是植物的性器官？不正是女性在自然界中象徵性的替身嗎？

　　愛情之花，愛神之花，欲望之花，肉體之花，玫瑰，康乃馨，牡丹，牛眼菊，整個一個花的王國。他們從花與兩性之間的密切聯繫中獲得力量，並由此得以在藝術作品裡處處出現，比如喬治亞・歐姬芙的作品，還有吉伯特和喬治的作品。

　　處女的童貞，為其第一個愛人所「採摘」。年輕男子抱著對他心上人的思念之情，數著手中雛菊的花瓣。喜歡？不喜歡？愛？不愛？男人獻花給女人表示愛情，或是表示喜悅之情，因為他擁有她盛開的花季。

　　長久以來，藝術家就已為女性和花朵間的類似所吸引，這種類似

庫普卡《雌蕊與雄蕊的傳說》1919-1920年

花朵不正是植物的性器官？不正是女性在自然界中象徵性的替身嗎？

歐姬芙 《罌粟》 1950年

花朵的雄蕊、雌蕊和花瓣，與女性生殖器有著異曲同工之妙，除此之外，花朵中也有卵巢和卵子——叫做子房和花卵。

奧托‧迪克斯 《大都會》（三聯畫右翼） 1927-1928年

迪克斯對賣弄風情女子的描繪近乎淫穢，他運用低級趣味作品來達到他的目的，不讓任何東西來擾亂他的感受力，他記錄下折磨著自己那個時代的粗劣情感、畸形傷痕。

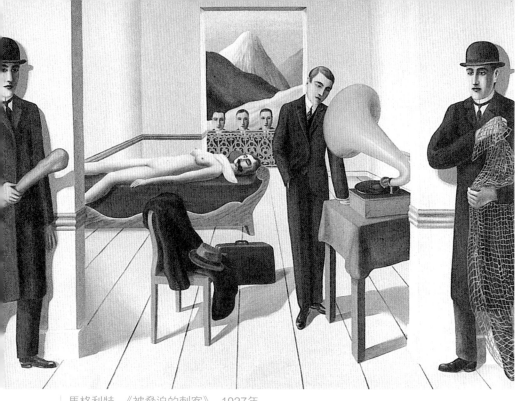

馬格利特　《被脅迫的刺客》　1927年

馬格利特有時只畫他感興趣的女性身體部分，其影像畫面有種不尋常的謎團氛圍。

不只體現在詩人的創作之上。作為植物，花朵也會呼吸，也會分泌，最為重要的是，它們也有生殖器官，繁殖後代，延續物種。花朵的雄蕊、雌蕊和花瓣，與女性生殖器有著異曲同工之妙，除此之外，花朵中也有卵巢和卵子——叫做子房和花卵。這個花卵在受粉後形成胚芽，之後就結成果實。

　　藝術家們一直都在留意花朵的象徵意味，不管是美索不達米亞風格化的花朵，還是埃及的蓮花；不管是希臘的棕櫚樹枝，還是新藝術派藝術家們所珍視的蘭花。需要指出的是，新藝術派的藝術家在蘭花紫色脈紋的花瓣和花粉囊之間，發現了一個微小外伸的舌狀物，這就是一個性的標記。

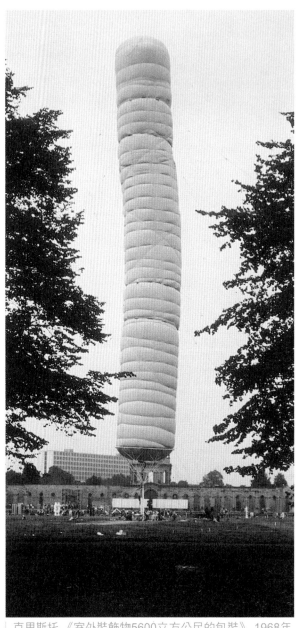

克里斯托 《室外裝飾物5600立方公尺的包裝》 1968年

曼·雷、愛德華·韋斯頓和羅伯特·梅普爾索普,常使用花與女性生殖器的相似處,作為他們攝影作品的主題。但他們也描繪富含汁液、搖擺有力的花朵,並且將興趣轉到果實上,因為果實更能令人聯想起男性生殖器官(繁茂的生長、莖幹、辣椒莢果、黃瓜等等)。

梅普爾索普也利用這些類比,在他的出版物和展覽會上,故意將花和裸體擺放在一起。他在作品裡表達了對人體的強烈愛好:他故意將肌肉、花粉囊,以及雄蕊混合在一起,在模特兒富有光澤的肌膚與花朵佈滿脈紋的花瓣之間建立聯繫。正因為這

些方式，人們常將他比做羅丹。他不僅抓住「植物」和「人類」性的標誌，而且將它們用最為完美、令人觸動的抒情詩體形式表現出來。他不是將花或性器官生動地表現出來，而是將它們置於詩歌一般莊嚴神聖的環境之中。

科克陶曾説過，當梅普爾索普在拍攝花時，底片上能見到男性生殖器——反之亦然。這樣的效果令人驚異。此後，人們便可不再用過去的眼光來欣賞花朵或是陰莖。這是自畫像所產生的合理結果，只是納西瑟斯再次變成了一朵花。

雖然藝術家一再證明自己既是裸畫的創作者，又是裸畫的鑒賞者，而且，他們自己的完形心理也交織融入在人體作品之中，但是藝術看來還保留著最後一塊禁忌之地，那就是藝術家的裸體自畫像。當然，也有願意奉獻自我的反叛者的例子。

例如，卡拉瓦喬就曾在一幅作品中，將自己描繪成被大衛斬首的巨人，另一幅則描繪自己的頭被梅杜莎蛇形捲髮截去；米開蘭基羅的作品曾榮登西斯汀教堂的天花板之上，而在聖巴薩羅繆教堂的外牆上，

盧西安・佛洛依德 《70歲自畫像》 1992年

雖然藝術家一再證明自己既是裸畫的創作者，又是裸畫的鑒賞者，但藝術看來還保留著最後一塊禁忌之地，那就是藝術家的裸體自畫像。

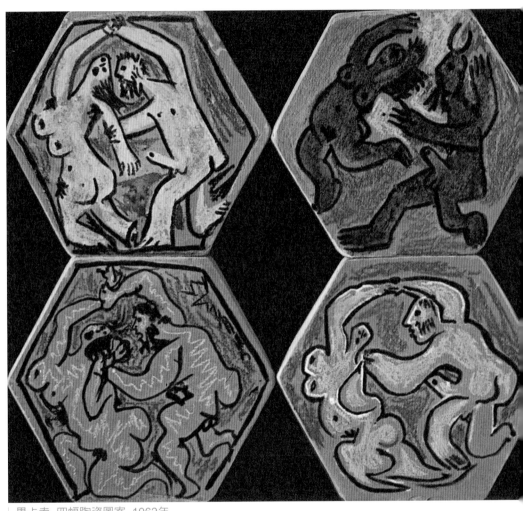

畢卡索　四幅陶瓷圖案　1962年

畢卡索對如何將原始自然主義的感性吸收到作品之中，頗為在行。

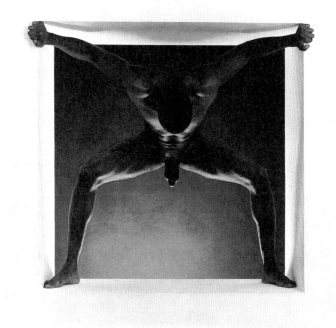

麥普萊佐浦　《湯瑪斯》　1986年
藝術家將興趣轉移到果實上，因為果實令人聯想起男性生殖器官。

也有他赤身裸體、颼颼顫抖的自畫像；作品《橄欖樹林中的基督》裡的
人物，就是保羅·高更的自畫像；而在作品《雅典學派》中，拉斐爾則
是在梵蒂岡的眾多哲學家中的一個。

　　但是，這些都不過是用套上戲裝、扮演角色的方法，將願望幻想反
映出來而已。即使是在作品《蛋中的達利》（有名的菲利普·哈爾斯曼
的攝影照）中，照片裡的人物也小心謹慎，不讓自己的陰莖被人看見。

　　保羅·埃盧阿德對此所作的解釋，也許是有道理的，他說：「在創

作自畫像時，他們不停地為如何畫出鏡子中的人物冥思苦想，卻不去考慮鏡中的人物正是他們自己。」能留給後代裸體自畫像的藝術家為數不多，亞勒伯列希特‧杜勒便是其中之一。他將自己的體形一絲一毫地表現出來，把陰莖畫得與臉一樣精細。如此表現自我的作品，很難想像能從林布蘭或是梵谷的畫筆下創作出來，雖然這兩位畫家都創作了許多自畫像作品。

　　不過，有一點是需要記住的，那就是杜勒的裸體自畫像未必是為普遍大眾創作的。在一幅裸體自畫像中，他表現出的是一個成熟強壯的男人。而在另一幅畫中，他用食指指著脾，下方寫著一句話：

　　「就是這裡，有黃斑之處，我手指之處，我感到痛。」

　　如果知道在杜勒所處的時期，人們認為脾是人體產生憂鬱的地方，我們便可以推測，他創作這樣的畫，也許是因為注意到了自己容易激動的心境——這種心境，後來在浪漫主義時期被稱為「脾病」，或者他也可能僅僅是為了向醫生描述他的健康狀況，而創作出這樣的自畫像。

　　藝術家的替身，並不僅僅是與他相似的人。據說納西瑟斯是繪畫藝術的發明者，利昂‧巴蒂斯塔‧阿爾貝蒂在他的作品《論繪畫》中，就是堅持這種觀點。「我時常向朋友提起一點，這點詩人在詩歌中已有所表達，那就是納西瑟斯在轉變成花的同時，就發明了藝術，而這部作品的主題也就是關於納西瑟斯的長篇故事。油畫是命運，是藝術，是生機勃勃的春天的外衣，除此之外，你還能說它是什麼呢？」

Viewpoint of Love

四、愛的視點

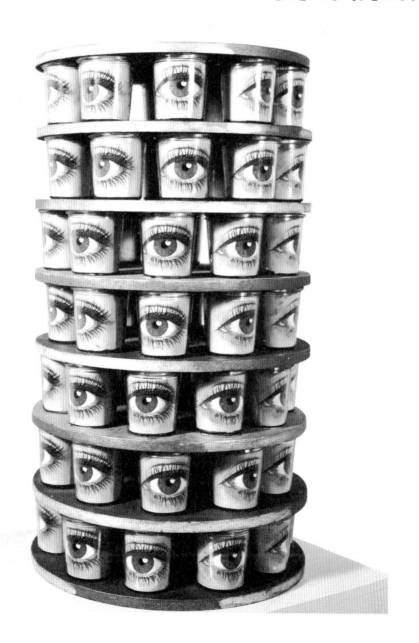

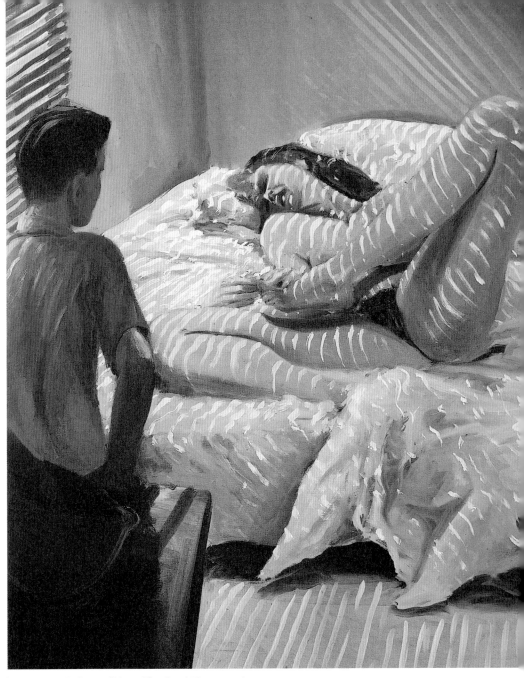

艾瑞克・費謝爾 《壞男孩》（局部） 1981年

觀畫者闖進曖昧的禁區：母親裸身躺在床上，這位正在偷母親錢包的男孩，兩眼盯著她暴露出來的
陰部。

愛的視點

Viewpoint of Love

每個人都有自己心目中理想的維納斯，有的纖細苗條，有的豐滿肥碩。每個維納斯激起她們情人愛欲的視點也各不相同，有人喜歡眼睛，有人喜歡紅唇，或者另外有人可能喜歡纖手、細足，或是溫柔的肌膚。

人類情欲中的戀物癖傾向，直接導致了藝術中的拜物主義，許多藝術家不再將欲望宣洩給一個完整的維納斯，而僅僅是讓維納斯的一部分——眼睛、紅唇、纖手……來承載他們的欲望，而且，這些局部顯然已包容了一切。在這些藝術家的作品中，我們只能看到被肢解了的維納斯。

「塞進來吧！」西蒙娜叫道。

艾德蒙爵士將眼球沿著她的裂縫插入，深深地推入其內。

我站起身來握住西蒙娜的大腿，讓它們保持張開：她身體伸展，側身躺著，於是我看見了——我現在推想——

畢卡索 《男人與女人》 1969年

我一直在等待的東西，就好像斷頭臺等候有人被送上來斬首一樣。

我能感到自己的眼睛因為恐怖而放大；我看見馬塞爾那隻暗淡的藍

眼睛，從西蒙娜多毛的陰戶中望出來。它盯著我看，淚水如尿一般汩汩湧出。有少量肥皂沫般的精液沾在潮濕的陰毛上，結束了這個可怖而又悲傷的視覺氛圍。

我繼續讓西蒙娜的雙腿大張著：濕熱的尿水從眼中流下，沖洗她下面的那隻大腿⋯⋯。

這是從喬治斯・巴塔伊的著作《眼睛的故事》中摘錄出來的一段。

他曾經就為什麼寫這部書作過一番解釋。一天，美國名小說家歐尼斯特・海明威陪同他到競技場去看鬥牛，在鬥牛過程中，鬥牛士格蘭納羅的一隻眼睛被牛角挑了出來。這件事，海明威在他的作品中也時常提到。

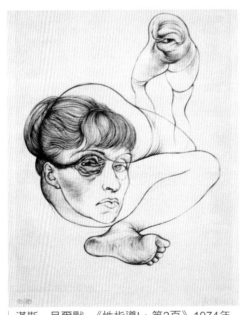

漢斯・貝爾默　《性指導I，第2頁》1974年

貝爾默既好幻想又有窺陰癖，他所設定的藝術領域充滿了荒誕奇異的聯想，而不僅僅是「調換身體部位」。

巴塔伊坦言，在《眼睛的故事》中，他描述了記憶裡的這齣悲劇事件，只是「改頭換面，令人難以辨別，因為那時，我所要尋找的是盡可能的色情淫穢⋯⋯我從沒見過從牛身上割下來的睪丸。我原先想像它們紅色鮮亮，像肉一樣。這時，要是把睪丸與蛋和眼睛聯繫起來，顯得有些牽強了。後來，我的一個醫生朋友說我的想像可能是錯誤的。我們翻閱了解剖學的教科書，我這才瞭解，原來動物的睪丸和人類的一樣，也是橢圓形的，而且，它

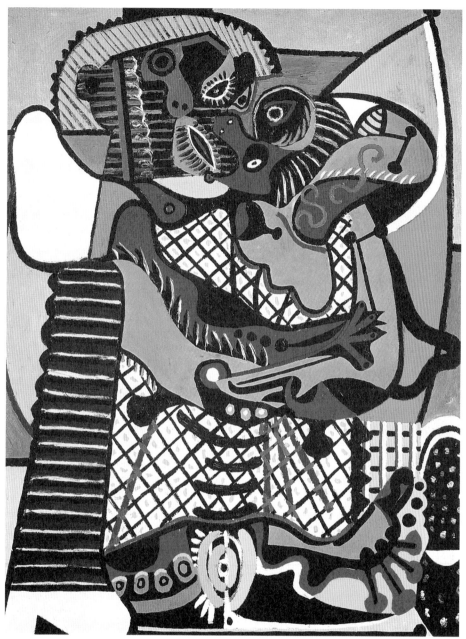

畢卡索 《吻》 1925年

許多藝術家不再將欲望宣洩給一個完整的維納斯，而僅僅是讓維納斯的一部分來承載欲望，因此，我們只能看到被肢解了的維納斯。

羅森奎斯特　《瑪麗蓮夢露第一號》　1962年

人體哪部分不適合具體的性挑逗呢？哈夫洛克·埃利斯的回答是，人體的任何部位都能夠引發性欲。

們在形態和顏色上，與人的眼睛也頗為相似……」

　　生物學上最重要的感覺器官有：眼睛，它對光的刺激起反應；耳朵，它能感受到聲音；舌頭，它能品嚐味道；鼻子，它能嗅到氣味；還有皮膚等薄膜組織，它們能夠區分冷和熱、愛撫和擠壓。正是這人人皆知的五官感覺，使得做愛頗有味道。沒有它們，做愛就只可能是一種虛假的活動；沒有它們，我們就無法辨別外部世界，無法感受他人身體——我們只能從他人展現的樣子來瞭解他人。

　　從感覺器官或「局部對象」的等級分類，以及在收集外部世界資訊這個方面它們所表現的重要性來看，眼睛理所當然地佔據著優勢地位。這種分類所考慮的，不僅是位於頭部的高度專業化的感覺器官，而且考慮到在性活動中起明顯作用的身體部位，考慮到軀幹的裝飾品（乳房），考慮到肢體及其末端（手，手指），我們很快便會看到，所列出的這些身體部位真是形形色色。

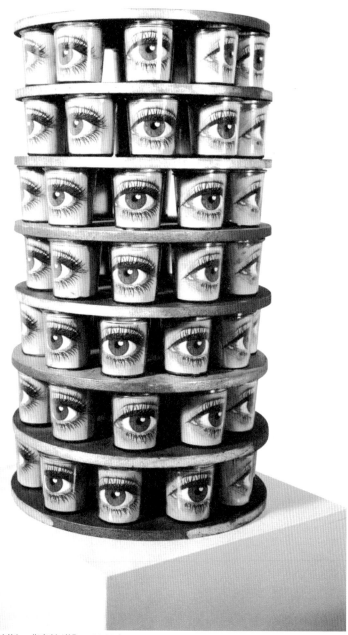

布魯德薩斯 《瞭望塔》 1966年

眼睛會恭維，會愛撫，還能表達細微的情感，傳遞極度的喜悅。在眼中，野獸之欲也能變成理想之美。

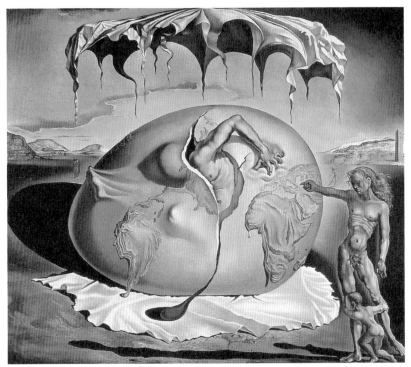

達利　《地緣政治之子看著一個新人的誕生》　1943年

所有的一切都是蛋。世界是個蛋。世界從巨大的蛋黃——太陽中產生。我們的母親——
月神有著蛋殼的顏色。

眼睛教會我們愛的秘密

在所有的面部特徵中，最令詩人著迷的要屬眼睛。

他們將眼睛珍視為深情滿溢的容器，值得為之抒情。他們從眼睛中獲取靈感，歌唱永恆之愛，甚至會預言真愛的源頭就在眼中。

「眼睛，」查爾斯‧維利讚美道：「……教會我們愛的秘密，因為愛不在肉體中，不在精神裡，它在眼中。眼睛會恭維，會愛撫，還能表達細微的情感，傳遞極度的喜悅。在眼中，野獸之欲也能變成理想之美。啊！過眼睛的生活吧，在其中盡情狂歡：笑呀！唱呀！叫呀！盯著眼睛看，沉浸到其中，就像納西瑟斯在水池邊所做的那樣。」

西蒙娜這位巴塔伊創作的虐待狂女主角，表現出一種反常的欲望，那就是對一切令人想到眼睛的東西，她都要得到。不管是她在浴盆邊緣敲碎的蛋，還是在鬥牛之後，燒烤了吃的競技場公牛的睾丸——「和蛋形狀大小相似的性腺，色澤透白，有著血紅眼球顏色的脈紋」。

　　最後，西蒙娜狠狠地挖出一個牧師的眼睛，將其填入自己的下部。只有用戀物癖才能解釋這種挖出眼珠的暴力舉動：這是褻瀆神靈所受最嚴重的懲罰，是最殘酷的暴行。

　　幸運的是，這段摘錄文字表現的是部分極度興奮幻想的激情發洩。然而，依然還有很多孤單的性變態者，從這段文字中尋找到快樂。只是將女人的眼睛作為迷戀對象，這種偏執狂的戀物癖，的確令人目瞪口呆。

恩斯特　《青春期》　1921年

單純是皮膚就可以成為迷戀對象，不管是在手感細膩柔順時，或是有文身裝飾時，抑或是喚起肉欲，令人垂涎欲滴時……。

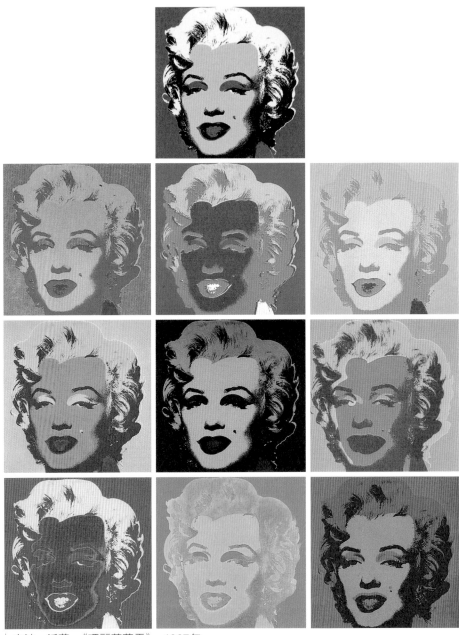

安迪・沃荷 《瑪麗蓮夢露》 1967年

從小就是追星族的安迪・沃荷,利用絹印法創作出二十三種不同配色的瑪麗蓮夢露。

邪惡的藝術

　　巴塔伊和他意氣相投的朋友漢斯・貝爾默，共同創建了一套出自拜物主義的哲學，這種哲學談論的是關於生與死的不斷循環、愛和死的不斷循環。漢斯・貝爾默的藝術是性愛的藝術，是施虐和受虐的藝術，是拜物的藝術，是邪惡的藝術。

孟克　《奧斯坦福德的夏夜》　1900年

社會將「性」和「死亡」視為造成混亂的兩個方面，並由此制定了一系列禁令，對此，藝術家們進行了猛烈尖銳的攻擊。

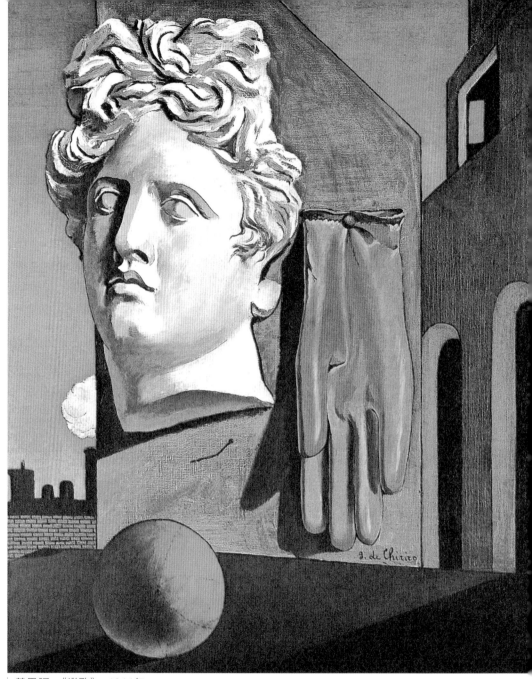

基里訶 《戀歌》 1914年

石膏像、手套、球、火車和拱門有何關係？基里訶將現實和虛幻揉合在一起，以達到一種絕對的真實情境。

社會將「性」和「死亡」視為造成混亂的兩個方面，並由此制定了一系列禁令，對此，巴塔伊和貝爾默進行了猛烈尖銳的攻擊。這樣做的成果之一，就是大量越軌行為的出現，或是表現在宗教信仰上，或是表現在個體反叛上。巴塔伊和貝爾默決定「走一條毫不妥協、充滿刺激的路，完整無缺的人所走的路」。

　　這些互補藝術家的作品，傳遞著一種否定道德規範，否定宗教教義，否定神秘主義的觀點。他們共有的一個前提就是，如果一個人沒有檢驗自己產生性欲可能性的範圍，就會像喪失主觀體驗一樣，完全脫離內在生活。這些藝術家跟隨「不安分的欲望，忍受色欲的折磨」，終於到達最後一個站，在這裡，欲望和厭惡結合一體，相互消磨，直至不復存在。

　　他們使用藝術作為挑釁的方式，作為必要的暴力行為，它所宣稱的目標就是為藝術贏得一種價值或是地位，使「人在其人生頂點時，接受一堂令人苦惱的課」。

　　正是這個原因，促使貝爾默堅持不懈地探索這塊性欲禁地——將陳腐的觀念，和佛洛依德對青春期、男性復仇以及厭惡飽腹感的夢的解析結合起來。他的作品明顯受到超現實派的影響。這點可以從他觀察事物的方法，以及加在聯想物上的虛構的旋轉看出來。但是，只有當貝爾默將其狂熱的幻想轉向女性時，他的才能才表現得最為充分。

　　在這點上，貝爾默和德國藝術大師馬賽厄斯‧格林勒華特或是漢斯‧巴爾東-格林，可謂是一脈相承。他在描繪空間時所使用協調緊湊的線條，表現出了一種令人痛苦的無形，同樣也預示著對混亂的極度渴望。

　　貝爾默既好幻想又有窺陰癖，他的藝術作品所設定的領域，充滿

了荒誕奇異的聯想，而不僅僅是「調換身體部位」（陰莖——鼻子，睪丸——鼻孔，臀部——臉部）。就這點而言，他絕不亞於巴塔伊。貝爾默承認他的作品「只來自身體的體驗」。貫穿他所有作品的是他與《洋娃娃》做遊戲，這是一個青春期少女的木偶模型，四肢有些歪斜。她那遲鈍呆滯的表情中流露著放蕩不羈，令人同情，又為之心動。這個形象中的種種對比，引起了有力的震撼；她也讓人產生了最為狂野的性幻想。

馬塞爾‧布魯德薩斯在〈幻影〉中寫道：

在形狀上，有比蛋更漂亮的物品嗎？沒有。噢，的確有，是貝類。心形貝類。兩隻完美均衡的造型，展開後又顯其中的珍貴……有貝類形狀的物品，有蛋的形狀的物品，它們代表的是地球，代表的是星星（油畫？建築？作品？）。想想波希、布勒哲爾、馬格利特他們的創作吧：飛奔著的蛋，有人居住的蛋，作為眼睛的幻象的蛋，令失意的詩人寫下欣快隱語的蛋。所有的一切都是蛋。世界是個蛋。世界從巨大的蛋黃——太陽中產生。我們的母親——月神有著蛋殼的顏色。波浪在水上顯露的是蛋白的顏色。月亮是蛋殼的貯藏庫。星星從蛋的塵埃中浮現。所有的一切都是毫無生機的死蛋。詩人迷失了。不顧自己的尊嚴。太陽的世界，月亮，星星的運動。空洞。空虛的蛋……

而後，布魯德薩斯把它們堆積在一起，蛋，貝類，眼睛（《瞭望塔》）。

在作品《論感覺》（巴黎，1754）中，法國哲學家、經驗主義論者埃迪愛納‧波諾‧德‧康迪拉克，闡釋了我們的認知能力是如何基於感覺而產生。康迪拉克提出，在人類的習性中，注意力是最活躍、最高級

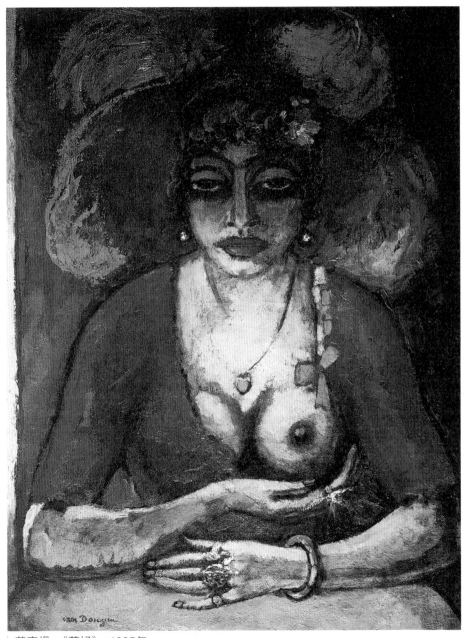

范東根 《蕩婦》 1905年

生物學上最重要的感覺器官——眼睛、耳朵、舌頭、鼻子、皮膚，若沒有這五官感覺，做愛就只可能是一種虛假的活動。

曼佐尼 《活雕像》 1961年

曼佐尼在其《活雕像》上簽上自己的名字——藝術家所做的，正是在挑起並密切留意感官的反應。

的；認知的保持能力是隱藏著，不為人所覺察的；作比較的能力是雙倍的注意力，因為在判斷時兩個對象都要兼顧；抽象能力反映的是認識對象形態的注意力的質量；而想像力則是聯繫圖像的能力。為了構建他的體系，康迪拉克設計了一個雕像，在其中，他列舉了各種各樣的感覺和能力，並給它們分了等級。

不管是貝爾默和他的洋娃娃玩耍，還是羅伯特·梅普爾索普拍攝一個捻著乳頭的婦女（《麗莎·萊昂》）；不管是曼·雷把一個婦女的背部改造成一把小提琴（《安格爾的小提琴》），還是皮埃羅·曼佐尼在他的《活雕像》上簽上自己的名字；也不管是赫爾穆特·牛頓、彼得·保羅·魯本斯、伊娃·海瑟和梅瑞·歐本漢對毛髮前途展望的簡要展示，還是羅丹高興地擺弄他的作品，或是加布里埃爾·德絲特蕾開心地和她妹妹消磨時間——這些藝術家所做的，不正是在挑起並且密切留意感官的反應嗎？

嘴唇發出的邀請 •━━━━━━━━

　　身體拜物主義所迷戀的，可能是「局部對象」的任何一個方面。每個身體部位都能夠襯托整個身體。人體的其餘部分，雖然失去了它原有的身份，但也將繼續存在，作為局部對象的補充體。這就是為什麼迷戀腳的人也可能迷戀小腿，喜歡眼睛的人也可能喜歡嘴的原因；這也可以解釋，絕對迷戀鼻子的人，也只會對漂亮的鼻子、鼻翼和鼻孔感興趣。

　　「人體中有不適合迷戀的部分嗎？」威廉·斯特克爾提出了問題：「哪部分不適合具體的性挑逗呢？」

　　對這個問題，哈夫洛克·埃利斯的回答是，人體的任何部位都能夠引發性欲。羅蘭·維萊諾夫還補充道：

　　單純是皮膚就可以成為迷戀對象，不管是在顏色變得與往常不同時，還是在手感細膩柔順時，或是有文身裝飾時，抑或是喚起肉欲，令人垂涎欲滴時……。

　　許多有戀物癖的人都知道——其中男同性戀者是最早知道的——這麼一個古老的諺語，那就是，據說鼻子的大小暗示了陰莖的長度。復活島的土著居民樹立起來的巨大雕像，就是將鼻子作為重點突出對象的。阿美迪歐·莫迪里亞尼油畫中的大鼻子，也令人很感興趣。

　　通俗藝術家已一發不可收拾，產生了一種擁有裸像的陶醉感，而這種裸像在切割成若干部分時，它則變成了超高裸像，不成比例。如同在《艾麗絲漫遊仙境奇遇記》中一樣，紐約每條街道的拐角處，都有一個寫著「請喝我」的瓶子，而旁邊也總有一塊小蛋糕，貼著「請吃我」的標籤。

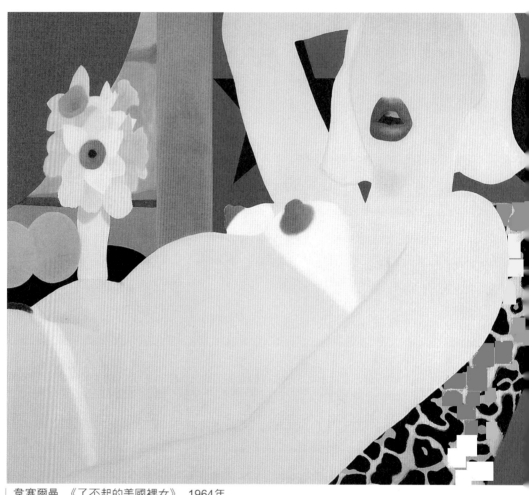

韋塞爾曼 《了不起的美國裸女》 1964年

這些嘴唇發出了一份邀請，答應進行口交……色情和愉悅，美食家的另一半，如此明白無誤地融入到對嘴的迷戀之中，難怪嘴唇常常被比做成熟的果實。

湯姆‧韋塞爾曼所創作朝著我們張大的那些巨嘴，便是具有兩重性的廣告招牌。它們看上去是在招攬生意，給牙膏做廣告，或者是想要滿足自己極大的胃口。在這些嘴唇邊上，都帶著一絲微笑，因為它們無法掩飾這分作為美國人的嘴的快樂。同時，這些嘴唇更是發出了一份邀請，答應進行口交……色情和愉悅，美食家的另一半，如此明白無誤地融入到對嘴的迷戀之中，難怪嘴唇常常被比做成熟的果實。

但是，與韋塞爾曼、安迪‧沃荷的作品在一起，就算是徹底到美國了：通俗藝術把清教徒帶上岸的那過分規矩，不苟言笑帶到了各處。安迪‧沃荷所畫的大多數瓶子和罐子是封口的，這並非是偶然。有著迷人色調的熱狗、蛋糕和冰淇淋，都不過是塑雕品，放在玻璃背後——只是給眼睛看看而已。

韋塞爾曼創作的裸體，都已有力地搓洗乾淨，拔去毛髮，除掉臭味——清潔得極不自然，不可觸摸也無法滲透。他們描繪那些只和窺陰狂有關的事件。這和超現實派的作品有著很大的不同，後者將嘴唇——例如達利畫的，以性感著稱的好萊塢女星梅薇斯特塗有口紅的嘴唇——作為一個場所，可以靠，可以起身四處閒逛，可以舒適地跳華爾滋，甚至可以性交；曼‧雷則將嘴唇描繪成一個能上七重天的理想交通工具（《標準時間——情人》）。

帶著簽過名的尿壺散步

納西瑟斯從未像在當代藝術中那樣充滿活力。他已吸引了大量的追隨者，成為藝術的超級明星，這種現象還將繼續存在。

1962年，馬塞爾‧布魯德薩斯在布魯塞爾舉辦了一次展覽會。在展覽會上，皮埃羅‧曼佐尼宣佈，他認定布魯德薩斯為一件「真實可信的

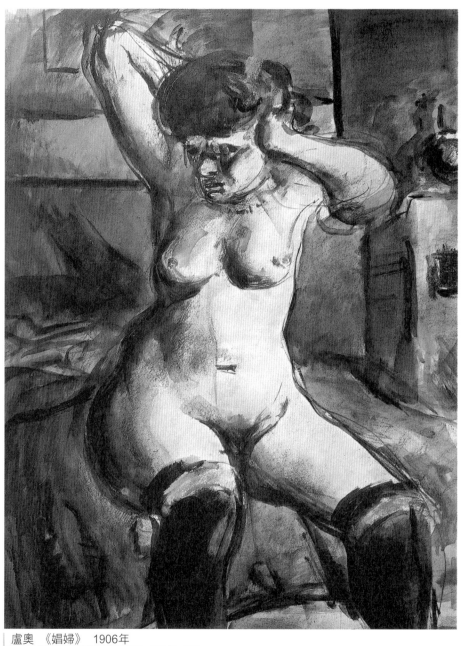

盧奧 《娼婦》 1906年

美麗最平凡，醜惡最獨特，與性欲淫蕩有關的激情想像多半更喜歡獨特，而不喜歡平凡。

藝術品」，並且在「真品證明第071號」上簽了名，證明是這樣寫的：

「馬塞爾・布魯德薩斯為真品，特此證明。這張證明從即日起生效，可在任何場合使用。布魯塞爾，1962年2月23日。皮埃羅・曼佐尼。」

布魯德薩斯後來在談到這件事時說：「當時，我們就像演員一樣互相配合。在1962年2月23日，也就是證明我是藝術品的那天，在與曼佐尼見面後，我才明白原來在標籤與藝術品之間也有距離，正是有了這段距離，才有了『審美藝術』的空間。換句話說，就是要理解這句

盧西安・佛洛依德 《裸女與雞蛋》 1980-1981年
西蒙娜這位巴塔伊創作的虐待狂女主角，對一切令人想到眼睛的東西，她都要得到。不管是她在浴盆邊緣敲碎的蛋，還是在鬥牛之後，燒烤了吃的競技場公牛的睪丸。

話的意思，即這件作品的標籤和作品完全相同。」

這種信條，可以追溯到杜象、達利和萊歇，它在本質上宣稱的是一切事物經過推理都可能成為藝術品。一旦接受這種前提，那麼，對可口可樂瓶和《蒙娜麗莎》仕本體論上所作的一切區別都毫無意義，沒有用

布雪 《後宮佳麗》 1752年

布雪筆下的洛可可式美女，體態圓潤成熟，凝脂般的肌膚閃耀著珍珠色澤。

處（杜象創作出了有鬍子的蒙娜麗莎，萊歐創作出了拿著開罐刀的蒙娜麗莎）。

這不是啟蒙過程，而是價值解體，將漫佈社會的神話和傳說解體：確切地說，是紐約社會。六〇年代，唯利是圖和假裝樂觀的思想遍佈各地，其中心就在紐約。

安迪·沃荷把一切都往前推了一步，將他自己的社會地位作為作品的中心主題。他用嘴唇給版畫簽名，也用同樣的方式給匯票、車票、支票、汗衫和雪茄簽名。他甚至在孩子身上簽名，這樣孩子就成為了一件藝術品。

安迪·沃荷曾說，他以為假冒的沃荷們簽名為樂。曼佐尼也有同樣想法，在女性的背部下方簽上了自己的大名。此外，我們還能看到杜象的鼻子（一隻長鼻子）在風中嗅別事物，能看到他帶著簽過名的尿壺散步，後面還用帶子拖著一堆準備好的垃圾。

拇指長度決定的快樂程度

為了在公眾面前展示他的藝術創作成果，羅蘭·維萊諾夫潛心鑽研各種類型的身體迷戀者。他指出拇指有特殊的地位。他認為，拇指在男同性戀被動一方的內在生活中有著獨特的作用。它是另外一種東西的映像，令他想到的是另一樣東西。

他還認為，對於迷戀這種對象的人來說，拇指的長度決定了快樂的程度。手是典型的性愛象徵。有些人夢想有很長的指甲，就像中國滿清官吏的指甲一樣。

據說，男人的拇指長度，和他的陰莖長度大有關係。想像一下羅丹雕刻女性肉體的手，就足以令心顫抖。想想貝爾默創作的長手指，它們

| 羅丹 《拿著女性軀幹雕像的羅丹的手》 1917年

據說，男人的拇指長度，和他的陰莖長度大有關係。想像一下羅丹
雕刻女性肉體的手，就足以令心顫抖。

或是將花的性器官的唇緣壓成碎片，或是胳肢花的陰蒂——雌蕊，或是深深地探測果實的肛門，這種方式足以像瀑布落下般將脊背打得粉碎。

我們已完全沉浸在充滿觸覺的世界之中了，觸覺就自然成為了性愛事件中尤為寶貴的感覺。一旦手轉變成為手套，一旦它們繁衍增多，聚集一起，撥弄女性身體或是在身體內部撫摸她，空氣中便充滿無意識的呻吟叫喊聲（阿爾曼《軀幹雕像和手套》）。

小提琴背部的性感

帶著對人體背部的迷戀，我們離開哲學的競技場，穿過邊界，進入藝術管轄的肉欲王國。曼·雷把背部畫成小提琴，這不僅是對安格爾表示敬意，而且，通過將女性形體和樂器對比，也表達了對女性的尊敬。在這裡，自然再次模仿了藝術。安格爾的確會拉小提琴，要是他看到這幅畫，一定會非常高興。安格爾認為最重要的是優先考慮線條，稱之為「矯正自然」，並要求他的學生：「一定要找到模特兒最顯著的特徵，然後把它們突顯出來……為了讓這個有效力的要素更易察覺。」

這就是安格爾的現代性！然而，波特萊爾在評論他的作品時，卻像

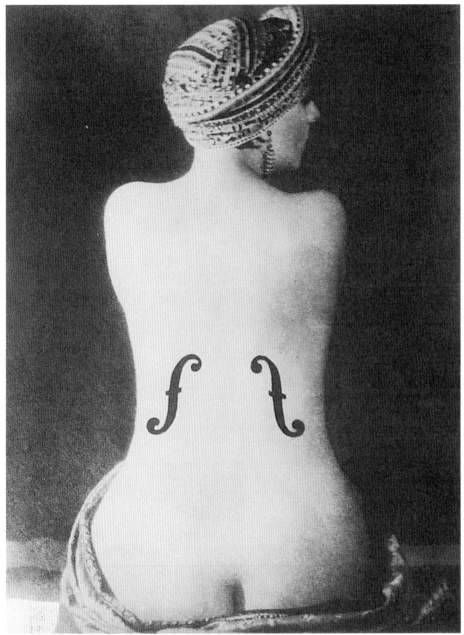

S.曼‧雷 《安格爾的小提琴》 1924年

曼‧雷把婦女的背部改造成一把小提琴，這不僅是對安格爾表示敬意，而且，通過將女性形體和樂
器對比，也表達了對女性的尊敬。

是在評論畢卡索的作品：

「肚臍位置錯了，都要跑到肋骨裡面去了；乳房這樣畫，腋窩就太過突出了。」

曼·雷的攝影和安格爾的《浴女》形成了由色情巧妙修飾的完美形式。這樣，談論一種真實而又有說服力的放蕩美學，就無可非議了。

描繪背部和臀部，是保羅·高更的特長之一。從《海岸邊的女人》到《海邊》，到壯觀的《幽靈的窺視》，它們一而再、再而三地出現在他的作品之中。最後，這幅作品描繪的是一個充滿恐懼的土著婦女特胡拉。她俯臥著，一絲不掛，身體僵硬，眼神恍惚，因為她看見了夜間從

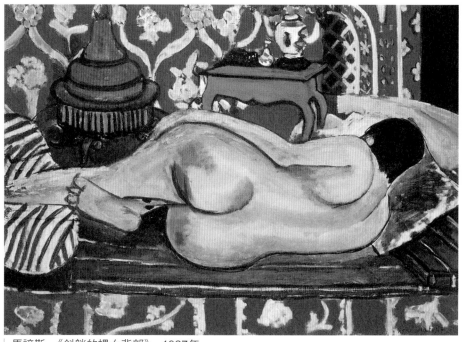

馬諦斯 《斜躺的裸女背部》 1927年

馬諦斯的裸女，不只是單純擺弄肢體，而是沈醉在畫家刻意佈置的東方華麗宮廷裡。

山中出來的靈魂。她看見了他們眼中可怕的磷光。這幅具有大溪地島風格的作品，是與馬奈的《奧林匹亞》相對應的。

與安格爾明顯不同的是，高更毫不掩飾地將他心裡常想的表達出來。他甚至把自己在馬克薩斯島上的竹棚小屋，稱做「性欲之屋」。在他去世前不久，他曾寫信給他的作家朋友，水兵亨利·德·曼弗萊：「每晚都有一些著了魔的女孩到我的床上，昨天我又滿足了三個。」

高更用各種可能的方法滿足自己的五官感覺。在他和朋友們、土著婦女一起「長時間地狂歡」時，他的小屋前總備有一桶葡萄酒。附帶說一句，每個客人都可以享用這些一絲不掛、四處遊逛的土著婦女。

歌頌魅人的髮香

不管眼睛有多迷人，嘴唇有多誘人，乳房又是如何令人垂涎，美真正的常留之地卻是在頭髮魔鬼般的裝飾。

自古以來，詩人們就不斷地歌頌頭髮。

克林姆 《金魚》 1901-1902年

美真正的常留之地，卻是在頭髮魔鬼般的裝飾。在近代，紅色頭髮則是土魯茲-羅特列克和克林姆所欣賞的。

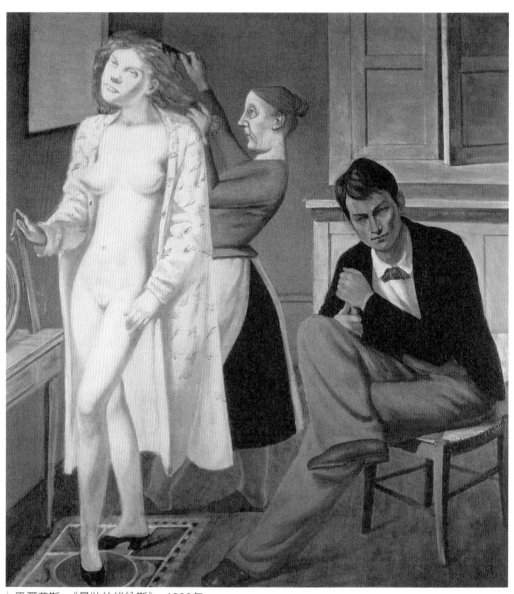

巴爾蒂斯 《晨妝的維納斯》 1933年

阿普雷厄斯的《變形記》中,有這麼一句:「來吧,給我妳最大的快樂,解開妳的辮子,它也許會阻礙我們做愛時的深情擁抱。」

愛芙羅黛蒂在荷馬心中是金髮女神。在希臘藝術中，阿波羅、戴奧尼索斯、阿提米絲和眾英雄們的頭髮，也都是金色的。但丁、彌爾頓和馬瑟都在他們的詩文中讚美金色捲髮，而在《聖經》中，奧維德、盧西安、切尼爾更喜歡的是黑髮女郎。在近代，紅色頭髮則是土魯茲-羅特列克和克林姆所欣賞的。在阿普雷厄斯的《變形記》中，有這麼一句情人的話：

　　來吧，給我妳最大的快樂，解開妳的辮子，它也許會阻礙我們做愛時的深情擁抱。

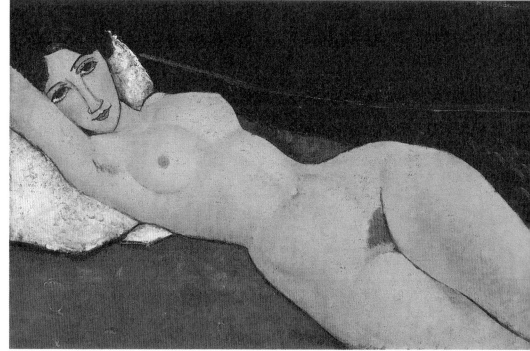

莫迪里亞尼　《躺在白墊子上的裸女》　1917年

許多有戀物癖的人都知道這麼一個古老的諺語，那就是，據說鼻子的大小暗示了陰莖的長度。莫迪里亞尼油畫中的大鼻子，令人很感興趣。

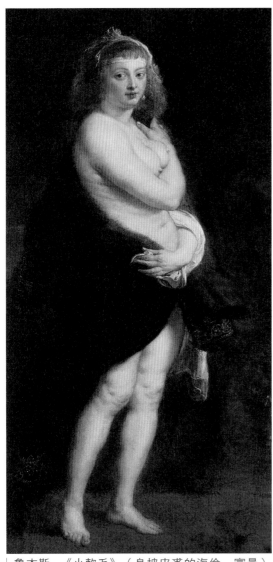

魯本斯　《小軟毛》（身披皮裘的海倫·富曼）
1638年

在這些美妙的色調中，畫家的小妻子顯得更為赤裸，更為性感；我們看見了她天然的紅頭髮，也欣賞到活潑誘人的乳房。

不管是一頭金髮，還是烏黑亮髮，它們令許多情人想到的是腰間的那撮毛。最後，所有香味中最令人珍愛的，便是頭髮中散發的香味了。就這方面而言——尤其是把腋窩也列入評分範圍的話——紅髮女郎得分最高。早在聖經時代，女人們就已在她們的「細小軟毛」上噴上香水，以贏得熱烈的初吻。

在《○的故事》中，女主角的情人告訴她，陰毛用熱蠟除去以後，一定要戴上貓頭鷹面具：

「在她的眼裡，股溝間的陰毛和所戴面具的羽毛之間，顯然有著驚人的相似。同樣地，面具使她看上去就像一尊埃及雕像，她那寬寬的肩膀，窄窄的臀部，修長的腿部，更增強了這種相似，也顯

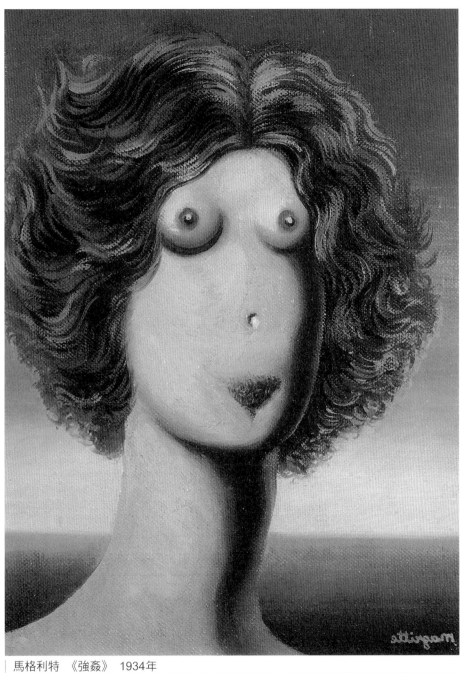

馬格利特　《強姦》　1934年

長髮美女原本美麗的臉，被馬格利特換成了性器官，是否表明性欲強姦了愛情？

然要求了她的皮膚必須光滑無暇……」

　　可以肯定地說，每個時代的藝術家，都和從裸體和毛髮的辯證關係中產生的色情，有著密切的關係。

　　如果要舉一個模特兒畫的例子，說明藝術家的自戀和願望都表現

| 克里斯托　《佛羅里達州邁阿密比斯因灣中的小島》　1983年

不管是一頭金髮，還是烏黑亮髮，它們令許多情人想到的是腰間的那撮毛。最後，所有香味中最令人珍愛的，便髮中散發的香味了。

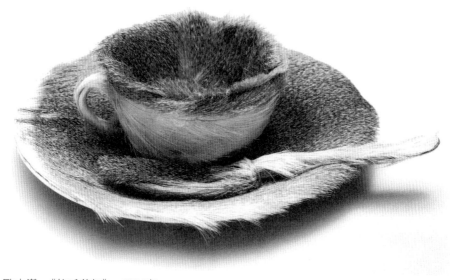

歐本漢　《軟毛茶杯》　1936年

梅瑞‧歐本漢的這件超現實派作品，就給人帶來陣陣歡笑。她所使用的雙關很明顯：拿起調羹，就可以「前後搖動」。色情就在這裡。

在帆布上，那麼，這幅畫就是魯本斯的肖像畫《小軟毛》。這個模特兒是真正法蘭德斯美女的化身，面色蒼白，身材高大，體態豐滿，給人美感，悅人心意。

在此之前的五十年裡，魯本斯也畫了許多不同環境中的女性，最後，他終於成功地表現了一個身遮毛皮的女性裸體。她就是海倫娜，他17歲的妻子，年輕、可愛又聽話。在使用幾乎和提香一樣的色調之同時，他大膽地表現出了她那不可否認的魅力。

在這些美妙的色調中，海倫娜顯得更為赤裸，更為性感；我們看見了她的髮——天然的紅頭髮——同樣也欣賞到了活潑誘人的乳房。為了看起來更合人意，儘管荒謬，海倫娜還是鑽進了一件尺碼肯定人大了的

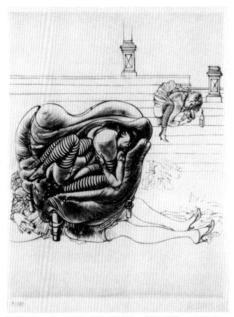

漢斯·貝爾默《性指導I，第5頁》1974年

貝爾默的藝術是性愛的藝術，是施虐和受虐的藝術，是拜物的藝術，是邪惡的藝術。

毛皮大衣中。這種姿勢引起了利奧波德·凡·薩斯-馬索克的狂熱，激發了他的靈感，創作出了他的主要作品《穿毛皮衣的維納斯》。

但海倫娜臉上流露出的活潑表情，是因為她骨子裡的冷漠呢？還是因為她那要順從丈夫，令其開心的不可抗拒的欲望？這個秘密將永遠隱藏在海倫娜的眼裡。

雖然只有20歲，奧克塔維爾·帕斯就已經感到了一絲不妙：「我並不是說藝術正在走向滅亡，而是說現代藝術的觀念正在走向滅亡。」

在他之前，達達派時期的法蘭西斯·畢卡比亞就曾坦率地宣稱：「現代藝術的未來在哪兒？死去吧！」

早在1920年，亞歷山大·羅德欽科曾將其歸結成這樣一個精闢的問題：「在排除了一切完美均衡的物體之後，我問自己，下一步做什麼？」

至於色情，也許也可以提這樣一個略為不同的問題：「下一站帶她去哪兒呢？」

不過，正如我們一次一次地考慮這個問題時所見到的那樣，藝術家總能找到答案。還是讓我們再多談談頭髮（毛髮）的主題吧。有很多種前途很容易想到，有些用的是幽默詼諧，有些用的是荒唐怪異。

梅瑞・歐本漢選擇用幽默詼諧的手法，例如她的超現實派作品《軟毛茶杯》，就給人帶來陣陣歡笑。歐本漢在這裡所使用的雙關很明顯：拿起調羹，就可以「前後搖動」。色情就在這裡。

　　對於這個對待曼・雷和馬克斯・恩斯特如朋友一樣的瑞士女藝術家，這當然只是一個很簡樸的創作。她也有更色情的作品：在1956 1960

匹歐波　《聖・愛佳莎之殉教》

這幅16世紀初的畫作，描寫聖女愛佳沙被割去乳房的場景。她全身赤裸，只在腰間用布條在私處前打了個結。

年的國際超現實派作品展上，她向觀眾展現了表現女性裸體的作品《食人宴會》。

一個方形的性器官，是伊娃・海瑟創作的挑逗性作品（《就職Ⅲ》），這個作品一下就令人想到一個苦行僧躺在釘床上，與性欲進行著抗爭。一旦將詼諧手法推上遊戲場，戀物癖就找到了合適的援手。

在作品《漂亮夫人們的生活》中，布蘭托姆就寫道：「我曾聽說關於一位女士的故事。她穿一件毛皮外套，身上掛著一條毛皮，肚子上還纏著一條，活像一隻野獸。你可以自己判斷一下這意味著什麼。有一句老話，說戴毛皮的人要麼很富有，要麼很淫蕩。如果這句話是對的話，那麼，我老實告訴你，她既富有，又淫蕩；她完全可以把自己打扮得非常悅人心意。」

至少從布蘭托姆以後，就再也沒有什麼令我們感到驚奇了。路易十四讓拉・瓦莉埃勒小姐做他的情人，她卻是個駝背。這位法國國王肯定有某種特殊的癖好，不然，他們之間的私通就不會維持得這麼好。

笛卡兒提出了疑問，這些欲望從何而來，這些討厭的力量儲存在我們身體的什麼地方？這位法國哲學家自己就無法抵抗斜眼女人的魅力。德・薩德在作品《索多瑪的120天》中所寫的，也並非完全沒道理：

美麗最平凡，醜惡最獨特，與性欲淫蕩有關的激情想像多半更喜歡獨特，而不喜歡平凡；貶低醜惡會招致更沉重的打擊……有些人更喜歡從年老醜陋的女人，而不是年輕漂亮的少女那兒獲得性欲的滿足，雖然前者看上去令人難受……

只有五官感覺都得到滿足，才是最關鍵的。

五、象徵符號

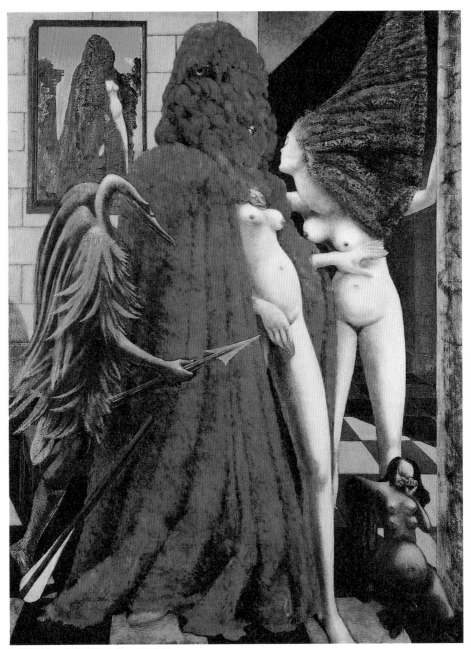

恩斯特　《新娘穿衣》　1939年

恩斯特的女性形象向來以意象迷離著稱，畫面上的女性胴體穿著火紅的鳥頭羽毛披風，左邊是手持長矛的衛兵。

象徵符號

在西方藝術史的長河中，性藝術作品中的象徵符號非常豐富。在最初一開始時，這些圖騰符號的運用或許是為了掩飾或淡化作品的性色彩，但最終卻往往產生了強化作品性魅力的作用。

麗達與天鵝，是歐洲藝術中最典型的運用象徵符號的範例，從米開蘭基羅、達文西到卡拉瓦喬的文藝復興大師，都十分鍾愛這一題材。美麗豐腴的麗達和潔白的天鵝，構成了基督教文化中最常見的性圖騰，那挺拔的鵝脖子令人很自然地聯想起男人雄起的性器官。

在另一個歐洲的經典題材「維納斯和丘比特」及魯克麗亞中，我們還可以看到男性生殖器的另一個象徵符號——箭和匕首。在布隆及諾的《維納斯的勝利寓意畫》（又名《維納斯、丘比特、罪惡和時間》）一畫中，美貌的維納斯手持的利箭，似乎在暗示她對身旁那位似乎尚未成熟的美少年之雄性能力的期望和渴盼。而克爾阿那赫、克萊夫等人畫中，那刺向魯克麗亞白皙乳溝的匕首，則被看做是性侵害的象徵。

另一個被視作富有攻擊性的男性象徵符號，則是蛇。

與魯克麗亞一樣，克麗奧佩脫拉這位美豔的埃及女王，也常出現在西方藝術家的作品中，她曾是凱撒大帝的情人，後來又成為安東尼的妻子，安東尼潰敗後，又去勾引渥大維，最後，她讓毒蛇咬死了自己。

奧古斯特·克萊辛格《被蛇咬的女人》顯然是受這一歷史典故的啟發而創作。有位評論家這樣寫道：

蛇的表現十分突出，甚至超過了女人體那撩人的姿態。

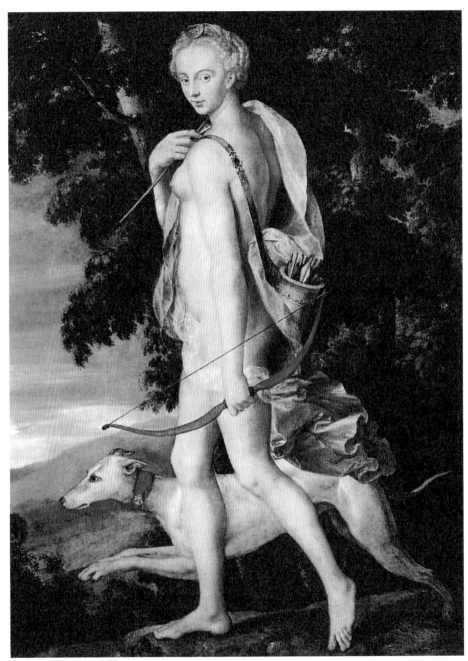

楓丹白露派 《女獵人黛安娜》 約1550年

箭和匕首，是男性生殖器的另一象徵符號。

與克萊辛格相比，盧梭的《弄蛇的女郎》則要隱晦得多，那結實的蛇在女子溫柔的笛聲中，隨著節拍舞動，畫家或許是在暗示女性在兩性關係中的主宰地位。

　　在這些圖騰符號裡，美人魚無疑是最具詩意和浪漫色彩的性象徵。

　　從中世紀到現代，許多畫家都畫過這一題材。在傳統的美人魚作品中，她那巨大的上翹魚尾，常常被視作男性性器的替代品。而馬格利特的《組合創造》則打破了這一圖式，在他的筆下，美人魚的尾部是一位

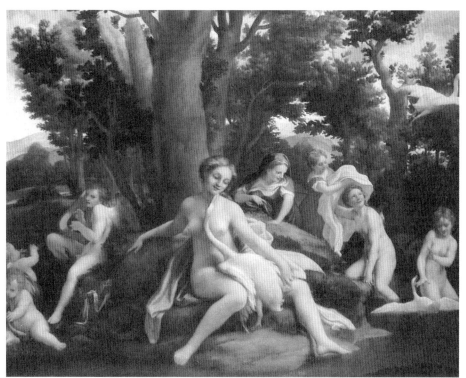

柯雷吉歐　《麗達與天鵝》　1531-1532年
美麗豐腴的麗達和潔白的天鵝，構成了基督教文化中最常見的性圖騰，那鵝脖子令人聯想起男人的性器官。

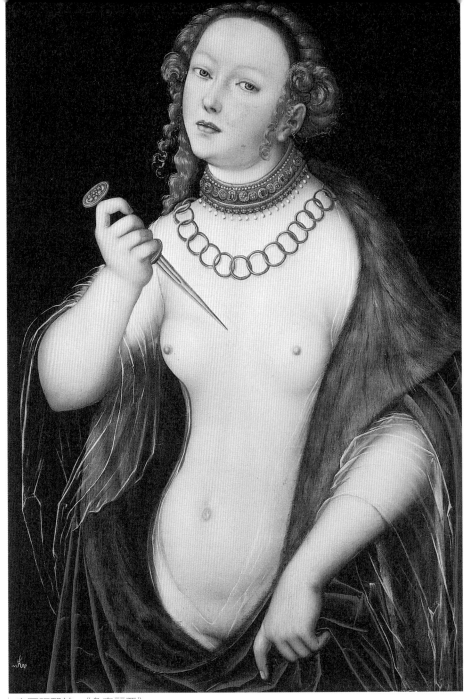

克爾阿那赫 《魯克麗亞》

在這幅畫中，那刺向魯克麗亞白皙乳溝的匕首，被看做是性侵害的象徵。

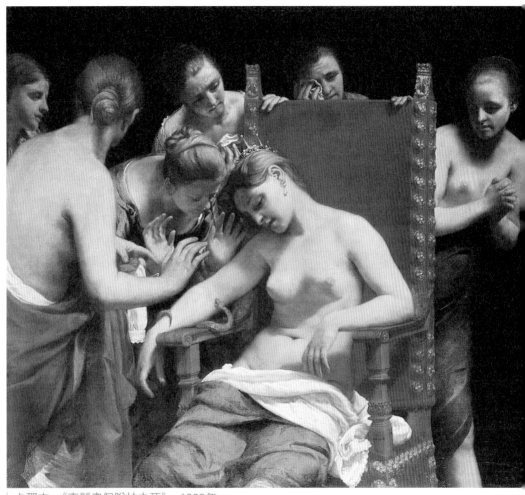

卡那吉 《克麗奧佩脫拉之死》 1660年

蛇，被視為富有攻擊性的男性象徵符號。據說，埃及艷后克麗奧佩脫拉最後自殺身亡，死於蛇吻。

修長並具有濃密陰毛的少婦的下半身，而美人魚的上身則是一個猶如堅挺陰莖般的魚頭。這一置換，使這個古典的題材獲得了更為強烈的視覺衝擊力。

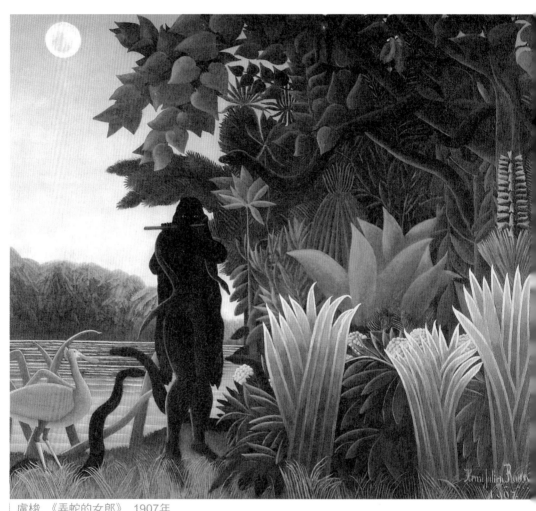

盧梭 《弄蛇的女郎》 1907年

蛇在女郎溫柔的笛聲中，隨著節拍舞動，盧梭或許是在暗示女性在兩性關係中的主宰地位。

玩偶——物體女人的出現

　　漢斯‧貝爾默鍾情的性圖騰，則是他的玩偶。

　　他的一生，都是在和玩偶打交道中獲得滿足，至少他可以隨心所欲地擺弄這個玩偶。這種願望，可以追溯到早先他在父母家閣樓上發現了一個裝滿玩具的箱子，「貝爾默讓那種癡迷在他的心中具體化，」丹尼爾‧考迪爾這樣寫道，「他用間接、狡猾的手段，公開承認了人性中占主導地位之一的情欲。」那獨特的皮鞋、白色短襪和深色的齊肩短髮，使貝爾默的玩偶更加含意模糊，雖然有一些特徵是顯而易見的，如微微隆起的肚子、桃子般的乳房、細長的雙手和渾圓的臀部。她的每一寸表

阿諾德‧布克林　《平靜的海》　1887年

美人魚無疑是最具詩意和浪漫色彩的性象徵。在傳統的美人魚作品中，她那巨大的上翹魚尾，常常被視作男性性器的替代品。

馬格利特 《組合創造》 1935年

美人魚的尾部，是具有濃密陰毛的少婦下半身，而上身則是一個猶如堅挺陰莖般的魚頭。畫家的置換手法使美人魚這個古典題材，獲得強烈的視覺衝擊力。

面，都表明她是為孤獨的男人量身定作的，但她的性的特性卻是含糊不清的。

貝爾默的創造，開創了一種時尚、一種新的象徵符號，他的三年代早期的作品《玩偶》是可以拆卸的，可隨心所欲擺弄出各種姿勢，這標誌著藝術上所謂「物體女人」的出現。四十年之後，博物館中出現了桌子女人、椅子女人、凳子女人，在藝術上女性變成了奴隸。

對於貝爾默、馬格利特、達利、曼·雷和馬克斯·恩斯特這樣的超現實主義藝術家而言，女性既是偶像又是敵人，這一點，在艾倫·瓊斯施虐一受虐狂式的作品，以及韋塞爾曼失去個性的組裝裸體玩偶中，也有所表現。提香的《維納斯的浴室》，和始創於肉欲主義之都威尼斯的一些作品，同時也被降級為臥室中的藝術，我們的社會把這些作品看做是為低級性欲提供的無償服務。

艾倫·瓊斯也許是最通俗、也最具有爭議性的一名普普藝術家。瓊斯出生於南安普頓，他十分醉心於研究色情肖像的畫法，為此他孜孜不倦，他有他自己的藝術標準：在最初的作品中，瓊斯用很大的版面複

製了游泳褲和內褲；後來，他用更巨大的版面描繪了女性裸體軀幹和大腿；最後，是女性的整個身體，更精確地說，是女性的下半部軀幹。

　　瓊斯的作品，使人體成為超現實主義拜物的對象，這與專業的性商店出售的色情雜誌，以及一部名為《夫人》的德國色情電影中，所要表現的東西是類似的，但艾倫‧瓊斯並不僅僅滿足於用色彩來複製肉體，於是，他很快把石膏塗在畫布上，來表現令他著迷的人體解剖特徵。

　　到1969年，他不再滿足於二維藝術，他放棄了作畫而轉向雕塑。他創作了一組用於服裝展示的人體模型，用合成皮革包裹的石膏的「船長的妻子們」，這種穿著綴花邊的尖頭皮靴模型，一定會引起法國十八世紀情色文學巨匠德‧薩德的興趣。她們直立著，擺出服從的手勢，至少她們可以被用來當衣帽架；同樣的裝置，如果四肢著地，背上

漢斯‧貝爾默　《優雅的機械槍》　1937年

「貝爾默讓那種癡迷在他的心中具體化」，丹尼爾‧考迪爾寫道：「他用間接、狡猾的手段，公開承認人性中占主導地位之一的情欲。」

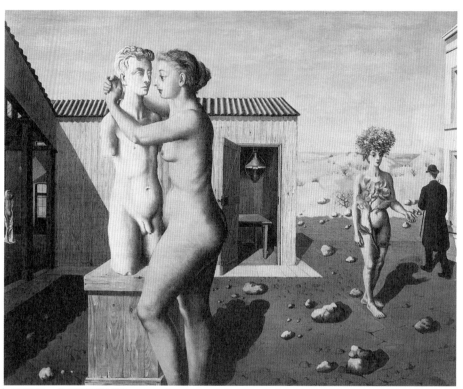

德爾沃 《皮格馬利翁》 1939年

在希臘神話中，塞浦路斯國王皮格馬利翁愛上了自己創作的愛芙羅黛蒂女神的象牙雕像。維納斯把這座雕像變成真正的女人，使他們有情人終成眷屬。

放一玻璃盤，可以被用來當桌子。這些作品製作得十分平穩，很適合當椅子或凳子。

　　艾倫‧瓊斯接著為戲劇、電影和電視製作佈景。在這裡，他充分發揮了他早期作品的典型特徵，讓人們感受到性感特徵是社會中一個簡單的商品而已。

　　安迪‧沃荷令人吃驚的瑪麗蓮夢露造型的線綢屏風，同樣表現了女性作為性對象的神話，理查‧漢彌頓的《裝門面的女士》和邁爾‧瑞莫斯

的一些作品，如香蕉、牙膏管、汽車模型等，表現出同樣的想像力，而尼基‧德‧法勒的作品《娜娜》表現出一定的幽默感，那些帶利爪和尖牙的人似乎隨時都會把觀者吞沒。

　　每一個裸體的玩偶，都説明了這是一個女性成為男性消費品的時代，男性可把她買來強暴，使之懷孕，然後再拋棄。

　　但是，這些作品依然充滿著與情欲相抗衡的深刻孤獨感，這種孤獨感不僅是手淫者所聲稱的那種，更是由年老、貧窮、瘋狂或酗酒引起的。這種個人的孤獨感常常被人群所湮沒而不為人知。

瑞弗斯　《燈泡人喜歡這樣》　1966年

藝術家運用人體來幫助自己創作，是為了賦予視覺交流新的意義，並推翻現存的美學和道德標準。

　　從貝爾默到柯克西卡，無數藝術家皆熱衷於製作玩偶。

　　曾經有一段時間，德勒斯登的員警懷疑柯克西卡這個令人尊敬的當地藝術學院的教授，參與了一起謀殺案，因為黎明時分他的草坪上躺著

柯克西卡　《與玩偶一起的自畫像》　1918年

警察曾懷疑柯克西卡涉嫌一起謀殺案，其實那斷了頭的女人，只是一個具有他前任女友艾瑪外型、真人般大小的布娃娃而已。

柯克西卡 《風的新娘》 1914年

「藝術家的女神」艾瑪，讓柯克西卡為她意亂情迷，畫面上洶湧波濤預告他們之間暗藏的一場情變暴風。

個斷頭的女人，但最終員警發現，這起暴力的受害者，僅僅是一個玩偶而已，而就在這天早晨，這位36歲的畫家使自己從前愛人艾瑪‧馬勒帶給他的痛苦中解脫出來。

此前，他製作了以他鍾愛的艾瑪為原型、真人般大小的玩偶。為了使她的穿著保持义瑪的風格，柯克西卡走訪了巴黎最好的裁縫，為他的玩偶購買了最精緻的時尚服裝和內衣。

他與他的玩偶總是形影相隨，好天氣時，他帶她一起坐馬車出遊，據說，他甚至在劇院為她租了一間包廂。但後來畫家的內心發生了變化，在一夜狂歡之後，他拿起一隻紅酒瓶砸碎了她的頭，那一刻，柯克西卡危險的癡迷症最終被治癒了。

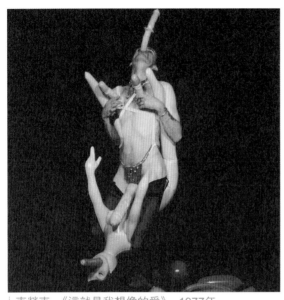

克勞克　《這就是我想像的愛》　1977年

實際上，性學專家認為，在性交時，拒絕採用變化的姿勢，
而只用一種單一形式來滿足自己，才是反常行為。

對玩偶的熱衷，至少可追溯到古希臘，那個有關熱戀自己所雕的少女像的皮格馬利翁的神話。然而，人們也許會問，在愛神愛芙羅黛蒂同意他的請求，並為他的雕像注入生命之後，皮格馬利翁是否還能過快樂的日子？

蕭伯納的解釋，讓人們覺得答案是否定的。同樣按照尚·迪圖的解釋，皮格馬利翁會這樣說：

「我花了三年寶貴的時間，來與這個雕像建立某種和諧，但這個瘋狂的女神破壞了這一切。看！我的雕像已經變成了一個傻瓜！她扭動著她的臀部，這真是場災難！」

對於純粹的仇視女性的拜物教徒而言，不會動的雕像比會動的肉體更具吸引力，如果皮格馬利翁繼續擁有他的幻覺，他也許會是一個快樂的人。

摩托車——運動的男性象徵

玩偶應由它的擁有者來賦予它生命。薩爾瓦多·達利直觀地敘述了性感與姿勢之間的聯繫，在講到米勒的作品《安吉利斯》時，達利這樣寫道：「獨輪車上裝滿了很具體的意圖，通過表現勃起的願望，我們意識到藝術家誇張地、象徵性地表達了複雜的性無能。」

在達利之後，獨輪車便具有了表達性虛弱的意義，多種多樣無生命力的物體被賦予令人崇拜的力量，它們的分類也是人為的。佛洛依德的信徒和超現實主義的熱衷者，從「縫紉機」開始可以講出一長串的名字。

海夫洛克·艾利斯在他對手淫的經典調查中，責備縫紉機傳播了墮落，他認為，某一種型號的縫紉機十分笨重，迫使使用者抬起和彎曲她的雙腿，因此更應受到責備。艾利斯在引用蘭頓·唐的分析時十分肯定地認為，這種機器在幾代人中引起過強烈的性興奮。

今天摩托車和大型卡車充當了老式機器的角色，阿弗烈德·艾德勒說，它們的速度表達了人們追求卓越的願望。毫無疑問，摩托車被認為是人的身體的延伸，它是運動的男性象徵，同樣地，尚·柯克圖、史蒂夫·馬奎和馬龍白蘭度的出現，使社會接受皮具、靴子和制服都具有男性象徵，這一點與摩托車是一樣的。

一切用於描述摩托車的辭彙，都可以用來描述汽車，汽車是我們時代最偉大的成就之一，是無名藝術家的激情之

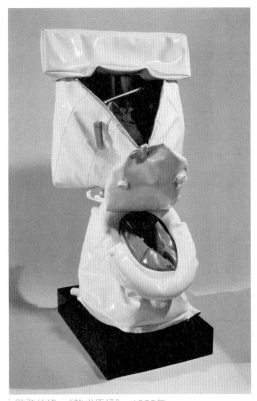

歐登伯格 《軟式馬桶》 1966年

亨利·米勒寫道：「一個被熱情燃燒的男人什麼都想看，甚至想看女人是怎麼排尿的。」

恩斯特　《帽子造人》　1920年

本來是人製造帽子，超現實主義代表畫家恩斯特卻說是帽子製造人，流露顛覆現實的幽默意味。

作，就形象而言，整個社會賦予了這些東西不可思議的地位。

美女與野獸的翻版

在今天，「美女與野獸」這一被廣泛採用的主題，確實是無所不在，人們能清晰地感受到它在我們這個汽車世界中的地位。從古代藝術家到尚·柯克圖，這一主題都被用來吸引觀眾的注意，同時，這也是一個與每位觀眾的願望直接有關的主題。

諸如「麗達與天鵝」、「處女與鷹」或「女士與獨角獸」，這樣的故事僅僅是「美女與野獸」主題的翻版。藝術家對此進行再創作，僅僅是為了再現野獸與獸欲這一主題。象徵男性生殖器的天鵝，最先是緊挨在古希臘婦女的身邊，然後出現在龐貝婦女的身邊，接著飛到維洛內些和李奧納多·達文西筆下的女性身邊，最終降落到安格爾的筆下。

從麗達到阿拉伯故事《一千零一夜》，只要有美女與野獸的愛情故事，人們就能用佛洛依德的理論來解釋它。根據佛洛依德的學說，潛意識狀態能產生一種被抑制的想像，藝術便利用這種想像來傳遞資訊，正如美國偵探小說之父艾倫坡曾解釋過的，在此起作用的主題因素，僅僅是伊底帕斯傳說的再現而已。

伊底帕斯是那個為了與自己的母親結婚，而殺死自己父親的年輕人。但為了能更好地理解人物的性格，有一點需要指出的是，一旦美女接受了野獸的愛並且團聚在一起時，野獸變成了英俊的王子。他其實本來就是王子，只是被巫婆施予法術而變成了一隻青蛙，在這個意義上來說，兒子不是通過武力而是通過變形取代了父親的地位。

任何描寫動物或怪獸的繪畫或雕塑，都不是單純的，人們必須十分仔細地研究作品，才能探究藝術家的創作意圖。他的作品，往往反映了

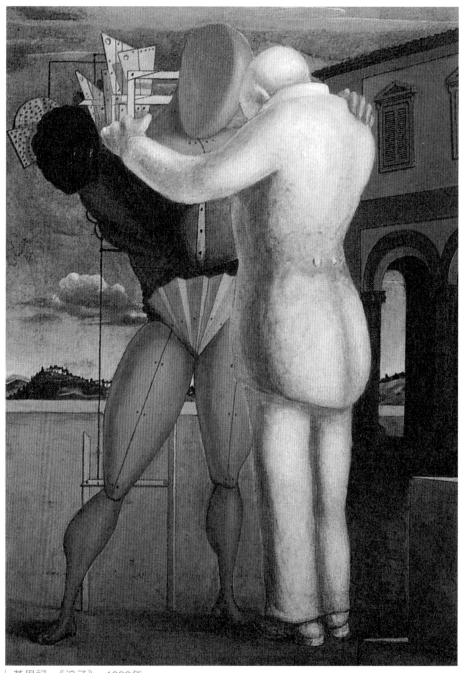

基里訶 《浪子》 1922年

義大利畫家基里訶以高度象徵性幻覺藝術著稱。在此畫裡，他畫出一個個不具靈魂向度的木偶。

他那個時代的總體傾向。這樣的作品，往往隱藏著一些十分關鍵的東西。

但不需仔細分析，人們就能發現，這些東西象徵著女性生殖器。雖然傳統上藝術家會把女性性器官與某些花朵聯繫在一起，但很多其他的東西，如天鵝、公牛、半人半馬的怪物、鹿、蛇和驢等，都具有性的意義。

奇怪的是，20世紀人們對道德的要求如此之高，卻能接受藝術家對情欲的渲染，而不去捍衛社會習俗和禮儀，否則人們就會譴責李奧納多‧達文西、米開蘭基羅、畫鳥的大師丁多列托，以及維洛內些、魯本斯和福拉哥納爾，更不用說是20世紀的許多藝術家，如達利、畢卡索、克林姆、克羅索夫斯基、貝洛斯、根特‧布魯斯、奧托‧穆爾和林德納。

小鳥天堂

「小鳥」可用來象徵男性或女性的性器官。

關於象徵女性的性器官，傑拉德‧莊這個善於用動物形象來象徵物體的神秘藝術大師，這樣寫道：「她們覆蓋著絲綢般光亮的羽毛，鳥的翅膀誇張了她們的陰唇，這是維納斯的鳥，獵人們帶著想抓獲它的念頭稱它為鴿子（詩意的稱呼，暗指天真單純）、歐椋鳥、麻雀、夜鶯、燕雀或燕子。」

達利無疑是很會煽情的，他的畫《了不起的手淫者》光是題目，便已足夠煽情的了，畫中的女主角似乎準備完成口交。達利曾這樣寫道：「人體結構中最吸引我的是睪丸，當我沉思著凝視它們的時候，我似乎飛到了天外。我的老師普喬斯說它們是貯藏生命的容器，因此，它們展

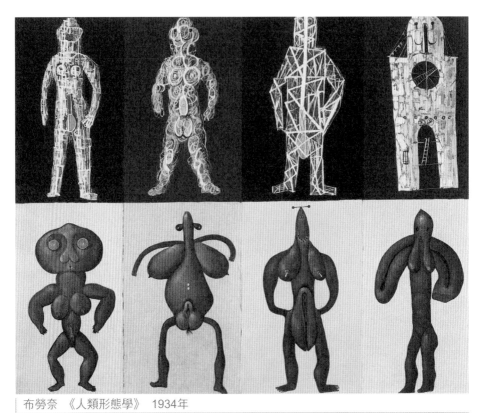

布勞奈　《人類形態學》　1934年

「小鳥」可用來象徵男性或女性的性器官。關於象徵女性的性器官，傑拉德‧莊寫道：「鳥的翅膀誇張了她們的陰唇，這是維納斯的鳥。」

示給我的，是一個無形、不可觸摸，然而又是十分具體的天堂，但我討厭那種像空袋子那樣垂懸著的睪丸，對於我來說，它們必須是豐滿結實的，就像是有雙殼的貽貝。」

　　當達利十分精確地描繪出睪丸時，他是要「發明一種新的美麗的方法來滿足人類最基本的需要，正如現代科學所表現的生命的三個絕對：性動力、使生命走向死亡的動力，以及對時空的恐懼。性的動力比死亡的動力更為重要，它是讓生命昇華的藝術」。

克林姆 《達娜厄》 1907-1908年

克林姆用藝術家特有的狡猾，描繪了主角某種並不純潔的做法——利用視覺上的技巧，讓金色的精了進入美麗的入睡者的身體。

性愛不啻為一劑迷幻藥 ○───────────

　　神話，為藝術家的創作提供了某種藉口。

　　在克林姆和他對達娜厄傳説的再現中，希臘神話讓他可以創作任何一個女性形象，而不會受到別人的指責。這裡，我們想到所有藝術家都有一種讓社會禁忌符合他們願望的特殊才能。當主神宙斯化作一陣黃金雨，秘密與達娜厄相會後，神話中有名的英雄珀耳修斯，便從達娜厄的肚子來到了世間。

馬格利特　《卵石》　1948年

性愛應是一種智慧的、充滿想像力的過程，把使一種功能趨向完美作為自己的目標，這一點和烹飪是一樣的。

　　克林姆用藝術家特有的狡猾，描繪了主角某種並不純潔的做法。他利用視覺上的技巧，讓金色的精子進入美麗的入睡者的身體；他用聰明卻似乎是不經意的手段，表現了畫中人物的墮落。

　　畫的副題其實是強姦，女主角是完全被動的，甚至無意識的，這樣一來，觀眾與當時維也納的市民，都會

高更 《野蠻人的傳說》 1902年

高更反文明、反傳統，他曾兩度居留大溪地，捕捉大溪地女人純潔而原始的姿態。

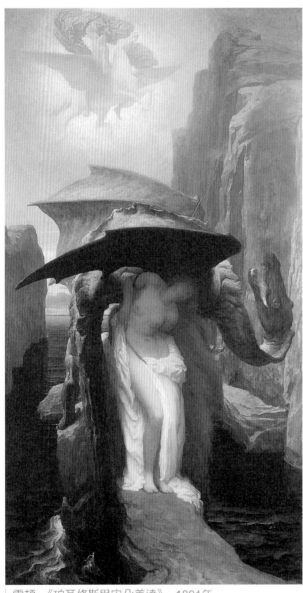

雷頓 《珀耳修斯與安朵美達》 1891年

任何描寫動物或怪獸的繪畫或雕塑，都不是單純的。天鵝、公牛、半人半馬的怪物、鹿、蛇和驢等，都具有性的意義。

看到睡著的達娜厄並無意識的情欲，他們成了被動的觀淫癖者和幫兇。

女性性身份這一秘密，可以引發直接而反覆無常的情欲，可能削弱女性的其他一些特徵。克林姆給予畫中女性高大勻稱的身體和豐腴的皮膚，來表現性感的美。這是個紅髮的模特兒，克林姆覺得這樣的模特兒很誘人，實際上，她們和掛在牆上畫中的妖豔女子是一樣的；但在另一方面，他的作品又是對女性成為男性的中心目標，成為藝術家探究的中心——這個女性的生存原則的深刻思考。

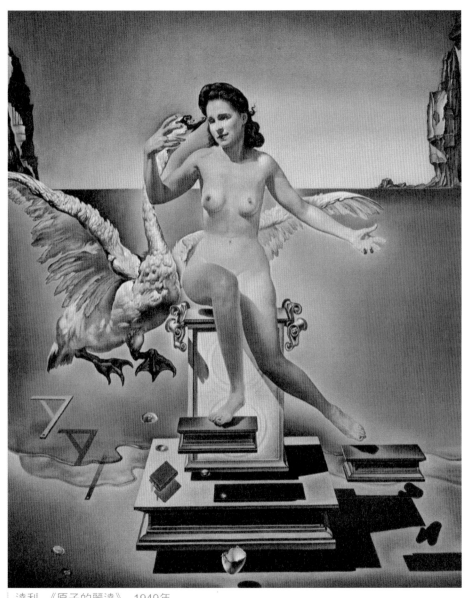

達利 《原子的麗達》 1949年

「麗達與天鵝」的希臘神話故事是「美女與野獸」的翻版，只要有美女與野獸的愛情故事，人們就能用佛洛依德的理論來解釋它。

達利説：「繪畫就和愛一樣，從眼睛進入內心，又從筆端流露出來。我對情欲的癡迷，導致了我的欲望的突然爆發。」

在利加特港，達利讓自己「被人們所能想像最令人愉快的臀部所包圍。我相信那些最美麗的女人會從衣服中走出來。我常説人的下部蘊藏著最大的神秘，當一個女人在我面前脱去衣服時，我甚至發現，她的臀部和時空的連續統一，有著極為類似的地方（編按：這裡所謂的時空統一是指原子，達利喜歡用一些科學術語來表達自己的意思）。我畫了最瘋狂的姿勢，這樣我也許在陣發性的勃起時能調動自己的情緒，同時，我也增加了自己在這方面的一些經驗。眼睛傳達給我最重要的東西。我成功地

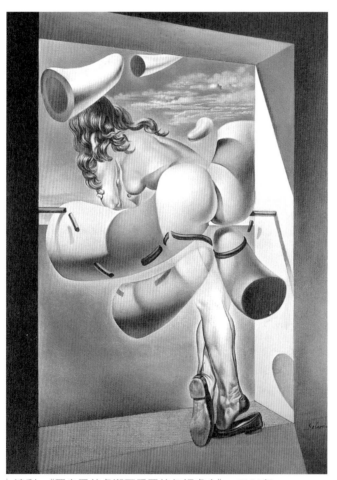

達利　《因自己的貞潔而受罪的年輕處女》　1954年

這幅畫的創作有一個故事，這個故事與達利和他妹妹的關係糾纏在一起。

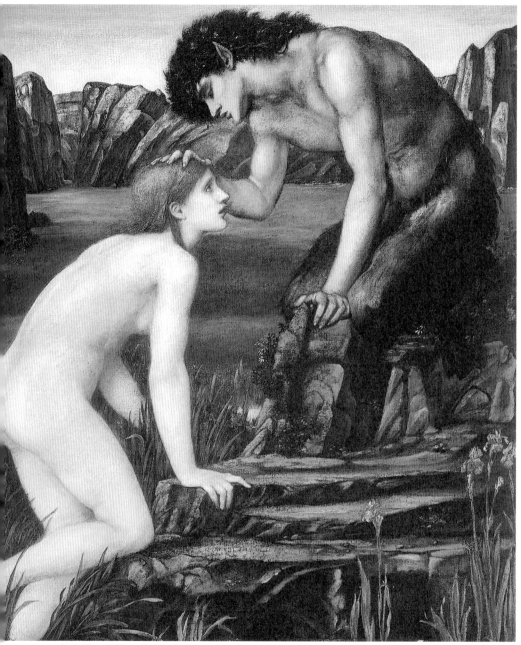

這幅畫是瓊斯為莫里斯《人間伊甸園》所作的插圖，也是畫家在夢幻場景中表現神話傳說的典型代表作。

説服了一名年輕西班牙婦女，讓她與我的一個年輕鄰居進行肛交，這個男人十分渴望向她求婚。我與這名婦女的一個女朋友一起坐在室內的沙發上（因為我需要其他目擊者），而那兩名參與者從兩扇門進入房間，她裸體裹著一件晨衣，他什麼也沒穿而且陰莖勃起，他讓她背對他，然後試著進入她的身體。他那麼快速輕捷，使我不得不站起來讓自己相信這一切都不是在演戲。我討厭被別人當傻瓜。然後，她用狂喜的嗓音尖叫著：『這一切都是為了達利，是神聖的……』我講這個故事時，總會有一種發現了美的秘密的喜悅。性愛確實是一劑迷幻藥，像原子的科學，像哥德式建築，像我對黃金的熱愛，萬事萬物都可以簡化成一個共同特性，那就是上帝是無所不在的，世上的一切都是共通的」。

達利和他的妹妹安娜·瑪麗亞之間，存

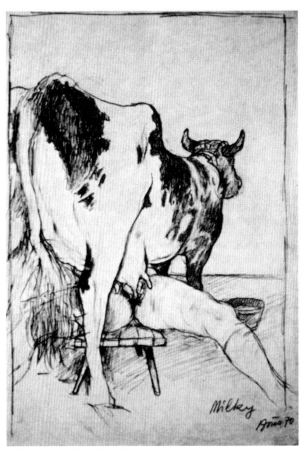

根特·布魯斯 《擠奶》 1970年

女性生殖器預示著一個巨大的謎，女性可以通過許多途徑獲得性滿足，而男性只能通過射精，除此之外別無選擇。

辛蒂‧雪曼 《無題 第253號》 1992年

有人說，美國女攝影家雪曼的作品充斥女權主義，但她說她只是以女性眼光表達對現實社會的看法。在這裡，她堆砌塑膠義肢，排列撩人姿態，正是男性眼裡的女性形象。

畢卡索 《小解的女人》 1965年

林布蘭、畢卡索和杜象所表現的女性排尿，
依然讓人們十分著迷，歌德在他的詩歌中也
表達過這方面的熱情。

在著一種十分複雜的關係，他愛她，也恨她。在他的兩幅作品《十字架的聖約翰》和《最後的晚餐》的創作空閒之際，他創作了也許是他一生中最具表現力的作品《因自己的貞潔而受罪的年輕處女》。這幅畫的創作有一個故事，這個故事與達利和他妹妹的關係糾纏在一起。

在達利研究誨淫作品期間，他畫了一幅她妹妹的背面肖像，十分顯眼地表現了年輕婦女的臀部，為了避免別人對主題的誤解，他把這幅畫題名為《我妹妹的畫／紅色肛門》。

達利也許是要回到他1954年的主題來報復他自己，當然二十年的時光洗滌了他的記憶：安娜‧瑪麗亞‧達利當時其實是一個嬌小、豐滿的少女，為了美化她的形象，達利從一本色情雜誌獲得靈感，但事實上，好像同時他在付清他與他妹妹之間的舊帳。

這一系列的事件，表現了達利「狂想一批評」的創作風格，記憶推動了他對情欲的想像力。在1954年的作品中，人們可以發現他的抒情特徵，因為安娜‧瑪麗亞的臀部其實與想像中犀牛的角有關，這個角象徵

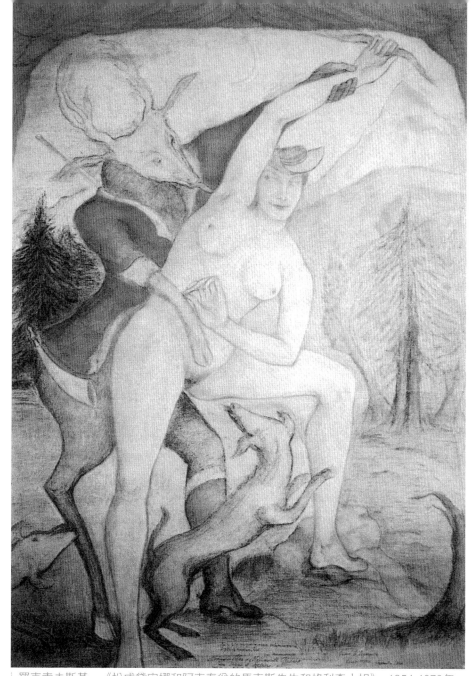

羅克索夫斯基　《扮成黛安娜和阿克泰翁的馬克斯先生和格利森小姐》　1954-1973年

阿克泰翁打獵時，因偷瞄了正在河裡洗澡的月神黛安娜，而被黛安娜變成了一頭小鹿，最後慘遭獵
犬咬死。

馬松　《瀑布》　1938年

著達利自己富於想像力的勃起。但是，除了這種由犀牛角所表示的肉欲之外，達利保持了他自己的貞潔，因為到那時為止，肉體的純潔對他來說，代表了「精神生活的最基本要求之一」。

作為男性目標的女性，曾經一次又一次地激發藝術家的靈感，去表現她的痛苦、她所忍受的折磨，以及男性對她的強暴，而隨著現代藝術的衰落，女性注定要去充當某個角色。

伊夫·克萊因這個「人體藝術」的先驅，運用了「偶然發生」這個技巧把女性變成工具，變成一個「畫筆女人」，在他的作品中，女性裸體模特兒手上沾滿藍色顏料塗在她們自己身上，然後靠在牆上、或躺在地上、在紙上印出她們身體的輪廓。

這種方法的背後，隱藏著的是對絕對的感知，對無窮無盡的宇宙的感知。克萊因碰巧也是個瑜珈迷，他把藍色，他的藍色，看做是宇宙分離的一種象徵。現代藝術就是這樣複雜，沒有對過去的瞭解是很難揣摩它的秘密的。皮爾·瑞斯特內這個寫實主義運動的良師益友，在解釋現代藝術時也遇到同樣的問題，他解釋說，「畫筆女人」是以最古老的某

種儀式為基礎；克萊因自己也說，他對於喚起人們對「史前洞穴壁畫」的回憶有強烈的興趣。他說，激發他創作單色繪畫的藍色，來自大師們所採用的藍色背景，他在一次討論中提到，阿西西壁畫中採用的藍色，是用來表示天空和單一色彩的背景。

加斯頓‧巴奇拉德這個被許多現代藝術家所喜愛的哲學家，也被克萊因喚來作為一名榮譽見證人。在被克萊因引用過一些漂亮辭彙的作品《天空與夢》中，巴奇拉德談到一種十分突出的蔚藍色，「用永不疲倦的手，努力地修補被邪惡的鳥撕破的藍色大洞，開始什麼也沒有，接著是一種深刻的虛無，然後是深刻的藍。」

當我們縱觀表演藝術的發展進程時，有一點變得很清楚，那就是藝術家運用人體來幫助自己創作（像克萊因那樣完全依賴藝術的傳統），是為了賦予視覺交流新的意義，並推翻現存所有正式的規則、所有的美學和道德標準。

在表演中，藝術家把自己作為展示理論和實踐過程的媒介，他的表演令人回憶起古代宗教儀式，或是原始文化的神秘起源，他用身體消除了現實與古代的距離，因為藝術表演是為了表演本身，而不是為

巴羅斯 《哦，多美妙的地方》 1908年

阿爾貝‧馬凱 《裸女》

女性一次次地激發藝術家的靈感，去表現她的痛苦、她所忍受的折磨，及男性對她的強暴。

了別的什麼。原型與演員的表演合二為一，藝術就是生活，也只有生活本身才能變成藝術。

克萊因、尼什和穆赫是偶發藝術的先驅人物，他們每個人都有計劃地把情欲作為自己作品的一個部分。德‧薩德於1966年創作的《獻給神聖的侯爵的120分鐘》，是典型的偶發藝術的作品，畫中一名強壯的婦女（代表祖國）被剝去衣服，塗上奶油，再被貪婪地舔盡，最後被旁觀的投票者吃掉。

另一幅作品是表現一個修女在祈禱時，用韭蔥、胡蘿蔔和其他神聖

艾瑞克‧費謝爾　《夢遊者》　1979年

傑拉德‧莊說：「抱怨輸精管和輸尿管幾乎合在一起是毫無意義的……，人類每天幾次用他們愛的器官來排尿，這是無可爭辯的事實。」

杜象 《贈送：1.瀑布，2.燃氣燈》 1946-1966年

杜象曾講述他在紐約旅館經歷的故事，二百名穿著晚禮服的紐約上流社會人士，爭先恐後地來到旅館地下室一間有水的房間，去看一個躺在煤堆上做出各種姿勢的裸體妓女。

的蔬菜進行手淫，這些蔬菜隨後在偶發藝術進行解釋的那一部分作品裡被觀眾吃掉。在這裡，作品同時也揭示那修女其實是一個男人，或者至少在解剖學上和肉體上是變性人。對偶發藝術現象的一個可能的定義是，這是性愛、藝術和政治同時發生的過程。

裙底風景

馬塞爾·杜象十分認真地講述過一個他在紐約一家旅館經歷的故事。二百名穿著晚禮服的紐約上流社會人士，爭先恐後地來到旅館地下室一間有水的房間，然後走過十公分深的臭水，去看一個躺在煤堆上做出各種姿勢的裸體妓

伊夫·克萊因 《人形》 1960年

克萊因這個「人體藝術」的先驅，運用「偶然發生」這個技巧把女性變成工具，變成一個「畫筆女人」。

女，杜象補充說，整個事件最令人吃驚之處，是這個女人的粗俗表現。

在美國，偶發藝術是一面很好的社會鏡子，因為經常會有裸體的男女在街頭行進，接受吃驚的行人的檢閱，而如果這些裸體表演者不是吃得過飽的美國年輕人的話，人們也就不會有太多發怒的理由了。在歐洲，偶發藝術也有一定的表現，如人們會看到表演者從梯子下來到瓶子裡小便等等表演。

達利在他的《天才的日記》中寫道：

杜象跟我談到，人們開始對從排泄物配製出的東西感興趣了，這樣從排泄物獲得的那麼一點點東西，就成了「難得的模特兒」，我回答

說，我會十分樂意擁有一份拉斐爾的排泄物。今天，一位十分出名的普普藝術家，在維羅納展示放在精心製作的工藝瓶裡藝術家們的排泄物，好像它們真的是難得的昂貴東西。一旦杜象認識到他年輕時的想法，一個接一個地被人模仿時，他會十分貴族氣地拒絕加入這一遊戲，並解釋說年輕人應該從事現代藝術，而他自己不會。

不管人們怎麼認為，他們必須承認的是，尿或解小便這種行為，在藝術上起的作用是不能低估的。排尿和射精是十分類似的生理功能，憑著這一點，傑拉德‧莊說：

抱怨輸精管和輸尿管幾乎合在一起是毫無意義的，就像抱怨人的

畢卡索　《畫家與模特兒》　1964年

西蒙‧波娃在《第二性》中直觀地寫道：「女性的欲望，就像是貽貝的微弱顫動，它像食肉植物那樣悄悄地潛近。」

馬克斯‧佩斯坦因 《綠沙發》 1910年

當一個女性允許一個男人欣賞她的裸體時，她是在慷慨地奉獻，因為她讓他看了她應該好好珍藏的東西。

杜象 《泉》 1917-1964年

杜象把《泉》安置在博物館展示，表明把一物體從一處移到另一處，該物體便獲得了
藝術品的名稱這一理論。

後腦沒有第三隻眼睛一樣毫無意義，人類每天幾次用他們愛的器官來排
尿，這是無可爭辯的事實。

有人會說，因為這種安排，人類感到有一些不太自在，但是像林布
蘭、畢卡索和杜象這樣的藝術家所表現的女性排尿，依然讓人們十分著
迷。歌德在他的詩歌中表達過這方面的熱情，亨利·米勒也寫道：「一
個被熱情燃燒的男人什麼都想看，甚至想看女人是怎麼排尿的。」

性學家們告訴我們，男性被性欲所控制的最強烈欲望驅使，十分強
烈地想退化回歸到母親的子宮裡去，回到羊水裡去，回到大海裡去。當
一個女性允許一個男人欣賞她的裸體時，她是在慷慨地奉獻，因為她讓他
看了她應該好好珍藏的東西，她被告知說這些東西應永遠遮著，不讓任何

德爾沃 《女友》 1946年

實際上，情慾表現與色情描寫只有極小的差別，人們總是認為，色情是屬於另一個社會環境的人的情慾，色情總是別人的情慾，這是一個社會現象。

羅伯特・梅普爾瑟普　《莉莎・莉恩》　1982年

令男性生氣的是，雖然女性體質上不如男性，但女性有她自己的意志。

人知道，而現在她把社會習俗中這種根深蒂固的觀念全盤拋棄了。

這也是驅使巴爾蒂斯和其他一些藝術家，去表現通常應藏在裙子底下的風景的一種動力。不允許被人看等於是一種折磨，而看見意味著平靜。亨利・米勒承認說，有一次，他在公園裡躺在一名婦女腳下，他所處的位置能看見一切，這使他心中充滿了平和的感覺，而慢慢地睡去。

女性微微凸起的陰唇，在視覺上揭示了女性最深刻的秘密，足以引發男性的欲望。諾貝爾文學獎得主克勞德・西蒙說，女性打開雙腿呈90度角，「雙腿舉起，大腿壓緊腹部，膝蓋支在腋窩下」，這一姿勢最能滿足她的情欲。

毫無疑問，對於男性而言，女性生殖器是最令人困惑、也是最令人驚訝的謎，他會絞盡腦汁來解釋這個謎，同時滿足他的欲望。女性生殖器預示著一個巨大的謎，尤其是與男性生殖器的功能相比而言，女性可

切德 《女友》 1930年

女性微微凸起的陰唇，在視覺上揭示了女性最深刻的秘密，足以引發男性的欲望。

以通過許多途徑獲得性滿足，而男性只能通過射精，除此之外別無選擇。

這也許能解釋男性對女性的不理解和好奇心，他不能理解女性與他不一樣，而同時又十分相像；同時，令男性生氣的是，雖然女性在體質上不如男性，但女性有著她自己的意志，從人類一開始誕生時，女性便已經意識到這種意志力。

西蒙‧波娃在她的《第二性》中直觀地寫道：

女性的欲望，就像是貽貝的微弱顫動，它像食肉植物那樣悄悄地潛近，它是一片昆蟲和孩子們急於想擺脫的沼澤地，它是一個漩渦，是一個空氣的吸杯，是誘餌，是柏油……。

情欲表現與情色描寫 ●────────────

口交和肛交，能被看成是反常行為嗎？

蓋爾曼博士把這些行為歸入性交的正常範圍，實際上，性學專家認為，在性交時，拒絕採用變化的姿勢，而只用一種單一形式來滿足自己，才是反常行為。性愛應是一種智慧的、充滿想像力的過程，把使一種功能趨向完美作為自己的目標，這一點和烹飪是一樣的。實際上，情欲表現與色情描寫只有極小的差別，人們總是認為，色情是屬於另一個社會環境的人的情欲，色情總是別人的情欲，這是一個社會現象。

我們已經看到，被指責為「色情」對名聲是有好處的。

六〇年代，當巴塞利茲在德國上層社會引發了一樁醜聞時，他名聲大噪。1963年，他的兩件繪畫作品從麥克‧溫納畫廊被沒收，第一幅作品題為《裸體男人》，內容名副其實；第二幅作品《美好的夜晚完蛋

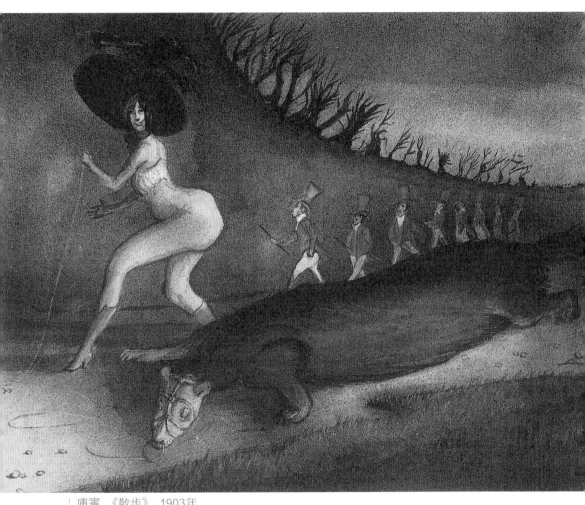

庫賓 《散步》 1903年

亨利・米勒承認,有一次他在公園裡躺在一名婦女腳下,他所處的位置能看見一切,這使他心中充
滿了平和的感覺,而慢慢地睡去。

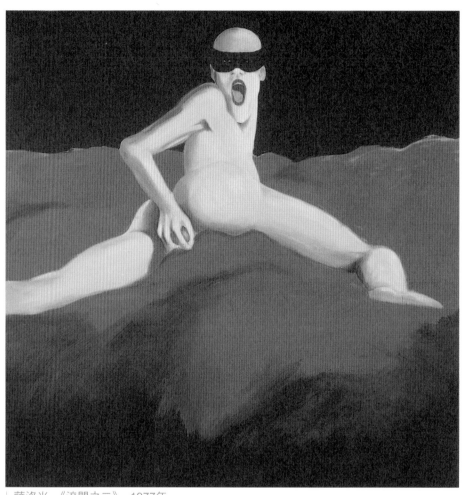

薩洛米 《滾開之二》 1977年

性器官就是性器官，不用描繪成一朵花。巴塞利茲說：「我們會毫不猶豫地去表現自己，去表現發
生在我們靈魂與肉體裡的事。」

了》，描寫一個長著巨大陰莖的男孩將要手淫，這幅作品被視為十分下
流，引來批評的是作者如此大膽地用形象的表現手法來表現這樣一種主
題，這第二幅作品用比喻手法表現在失去人性社會中人的孤獨。這些繪

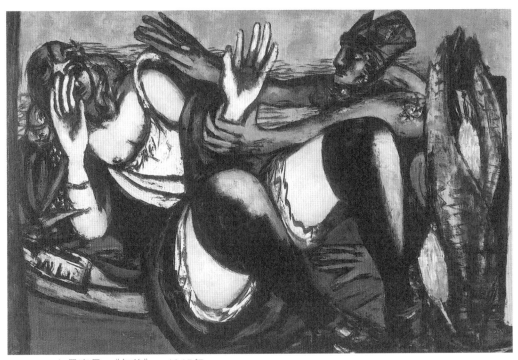

貝克曼 《午後》 1945年

痛苦和折磨，是獲得興奮的迂迴方法，但絕對和性交與手淫一樣切實可行。的一場決鬥。

畫作品在傳達社會意義方面，和迪克斯的色情形象是一樣的，它們表達了那一時代整個社會的墮落。

　　在美國流派充當主導，藝術家們忙於關注資產階級社會的藝術時代過後，德國藝術家帶著各種不同的目的逐漸嶄露頭角。希特勒給德國社會留下一個有害的藝術真空，但不久新的文藝復興便開始生根發芽。

　　表現主義運動被一大群十分有意思的藝術人物所取代，他們的代表是約瑟夫・波依斯，自杜勒之後德國最著名的藝術家，在七○年代，只有安迪・沃荷與他齊名，也只有安迪・沃荷在媒體宣傳方面超越了他。

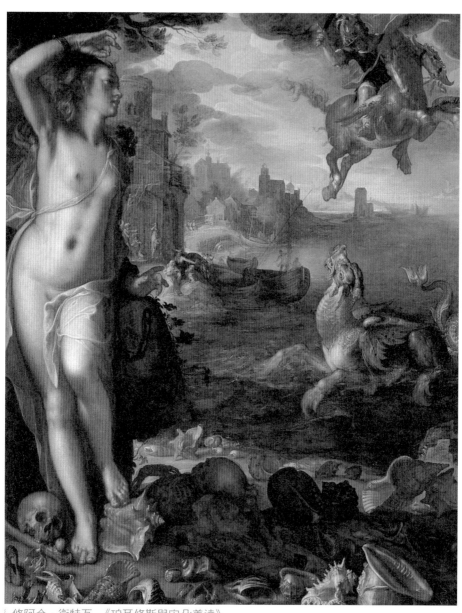

| 悠阿金‧衛特瓦　《珀耳修斯與安朵美達》

安朵美達被當作祭品送去給海怪吞食，正巧珀耳修斯路過，而展開一場決鬥。

安迪‧沃荷是美國風格的藝術家，而波依斯是華格納風格的；安迪‧沃荷的作品充滿了活力和平民特徵，而波依斯的作品卻表現出病態和異教特徵。他們兩人分別代表了不同的流派；對於波依斯，藝術是他的工作，而對安迪‧沃荷，藝術是一樁生意，他們都是杜象的傳人，都想給他的理論一個合乎邏輯的結論。

　　在《過高地估計了馬塞爾‧杜象的沉默》中，波依斯詳細分析了杜象的風格，批評他不敢真正做到他所提倡的東西，沒有能真正理解他對藝術傳統所作的貢獻；波依斯認為，在杜象能夠從作品中提升自己的理論時卻陷入沉默，是十分不明智的，他說：「他沒能發展的理論，今天我在發展……。」

　　杜象把作品《泉》安置在博物館作為展示，表明把一物體從一處移到另一處，該物體便獲得了藝術品的名稱這一理論。但是波依斯認為，這並沒能使杜象十分明確地得出「每個人都是藝術家」這一結論。為此，他試圖與藝術現象妥協，他利用一切手段想得出「每個人都是藝術家」這一主題，作為他對藝術史的貢獻。另一個在當時超越同行的德國藝術家是安塞姆‧基佛，他一直致力於利用古老的德國傳說、煉金術，以及他周圍環境等許多元素，來發現自我。

　　當然，巴塞利茲的《美好的夜晚完蛋了》和美國畫家艾瑞克‧費謝爾的《夢遊者》是有可比之處的，克勞斯‧霍納夫在《當代藝術》一書中提到一些關於費謝爾和基佛的觀點很值得考慮，他說：

　　「這兩位藝術家的區別和他們的共同點一樣，十分明瞭，費謝爾關注的是美國人的內心世界，而基佛揭示的是隱藏的德國人的心理。」費謝爾的作品「十分強烈地滲透著對性的著迷」，但另外「人們又感到作品中的人物是現代神話中的人物，他們的性慾代表了美國社會氣候下滋

奧托・迪克斯 《獻給性虐待狂》 1922年

被鐵鏈鎖著的受虐狂，請求別人打他一頓，而表現狂則一動不動地讓別人用眼光吞沒他，拜物教徒則再也不需要其他任何道具了。

生的一群患神經官能症的人的內在心理」。

　　霍納夫在他的解釋中加入了美國學者唐納德‧卡斯匹特的觀點，他發現在美國新現實主義中有變態的傾向，這種傾向是反文化的，通過捕捉人們的某種觀淫心理來重新建立對物體的崇拜。他認為，在這裡人們對物體的知覺已經變成一種變態行為，這種行為與變態的現實是緊密相關的；然而，這種變態絕不是明顯暴露的，而是隱性的，僅僅是一種暗示而已。克勞斯‧霍納夫補充說：「費謝爾是從一個男孩或陌生人的角度來觀察事物，這使他的人物充滿了令人驚奇的急迫感。」

　　這就是當時的美國，一個對性充滿敵意的社會。愛德華‧霍普曾在畫中表現通過望遠鏡觀察到的對街房中一名正在脫衣服的婦女的臀部；費謝爾《壞男孩》中的男性形象，和邁克‧尼可斯的電影《畢業生》中那個貪婪地窺視成熟婦女穿尼龍長襪、成為觀淫癖的男主角形象，沒有什麼根本的區別。

　　巴塞利茲曾說過，德國藝術家只對地底下發生的事感興趣，他的靈感來源是死者、骨灰、骨灰盒和山神。巴塞利茲十分明確地拒絕接受美國普普藝術和十分有天賦的同時代藝術家安塞姆‧基佛，他認為基佛的作品有太多德國近代史和民族主義的痕跡。

　　巴塞利茲解釋說，德國藝術和法國藝術相反，完全不受人物存在的裝飾性的影響，它不在乎構圖的優美，相反地，十分關注被釋放出來的原始力量。性器官就是性器官，不用描繪成一朵花。德國繪畫絕不是守舊的，但同時也不是十分隨意的娛樂消遣，從杜勒和克爾阿那赫到奧托‧迪克斯和施維特爾斯，人體大致都表現為一個正面受折磨的裸體，這樣的手法可以追溯到五百年前的德國傳統。

　　巴塞利茲說：「我們會毫不猶豫地去表現自己，去表現發生在我們

靈魂與肉體裡的事。」

　　巴塞利茲和基佛一樣，經常被比做二 年代的表現主義者，巴塞利茲否認這種類似，他說，他確實在作畫時有一種明顯的衝動，但這是一個德國人的個人癖好，與表現主義無關。

希格馬·波爾可　《三女郎》　1979年

這些女性或坐或仰臥或向上舉起雙腿，而且她們總是穿一雙高跟鞋，她們把它當作一個額外的性器官來崇拜。

大玩主人和奴隸的遊戲

　　痛苦和折磨，是獲得興奮的迂迴方法，但絕對和性交與手淫一樣切實可行。我們已經知道，愛神和死神在臀部是合二為一的，德拉克洛瓦是這個主題的大師，他在《沙爾丹納帕勒之死》中表現出人物極端的殘忍。據傳說，當叛軍衝入這個亞述國王的宮殿時，「沙爾丹納帕勒躺在像火葬柴堆似的華麗床上，命令他的太監和宮廷侍衛處死他的

妻妾和侍童們，甚至他的馬和最心愛的狗，沒有一樣滿足過他願望的物體能在他死後倖存下來」，女性在當時，和馬、狗一樣被當做物體。

《沙爾丹納帕勒之死》畫面上，斜線的韻律、線條的流動、色彩的閃爍，以及所要傳達的深刻美感，都使此作品成為19世紀最重要的傑作之一。但是，偽善的公眾不能接受太過於現實的描寫，在國王床腳邊被刺的婦女表現出太強烈的肉體與精神痛苦，使這幅畫在當時太過於性感，評論家們對德拉克洛瓦進行惡意的攻擊，使他失去了所有官方委派他的工作。

不受約束的浪漫派大師德拉克洛瓦，似乎是要對安格爾的古典主義作出反應。這些女奴隸——亞述國王沙爾丹納帕勒的性對象，是有血有肉的婦女，她們非常清楚自己所處的地位，她們把身處的環境當做一件樂器來彈奏，在恐懼和憂慮的刺激下，她們會在性欲方面產生共鳴。當死亡降臨時，這些婦女似乎依然被幾小時前的一種溫柔情緒所包圍，這裡死亡和欲望似乎在進行激烈的交易。

德拉克洛瓦給這群狂歡的人一種表面上的瘋狂，這些圍在國王的床——也是他的靈柩台周圍的婦女的造型，令人想起熊熊火焰。德·薩德一定會為這一場景而鼓掌喝彩：一個孤獨的人用足夠的權力，使自己包圍在憤怒和死亡之中，這位國王從一堆小山似的、受傷的、尖叫著的軀體中，獲得最後的感官快樂，他被一種殘忍的壯觀，一種要消失一切的陰謀所包圍，這場災難的中心是他的自我毀滅，他用與他的地位相稱的方式把自己交給死神，而他周圍的人也權當是為上帝、為國王作出犧牲，而變得十分興奮。

德拉克洛瓦在這裡公開展示的是其他藝術家所保留的東西，他們大膽地利用了大量的刑具。人們會問，誰會因為鎖在鐵鏈中而被激起某種

欲望？然而，與冰冷的金屬接觸，會立即導致勃起，隨著抽搐顫抖，等待中的釋放最後終於來臨。被鐵鏈鎖著的受虐狂，請求別人打他一頓，而表現狂則一動不動地讓別人用眼光吞沒他，拜物教徒則再也不需要其他任何道具了。

從貝爾默的穿刺工具到布萊克的手銬，從克羅索夫斯基的女性形象（她讓自己鎖著，這樣可更好地被強暴）到施利切特拿著鞭子的婦女，我們可以說，藝術家給了施虐受虐狂們各種可能的形象，沒有任何一本有著類似意圖的雜誌能在這方面超越藝術。

藝術家們製作的玩偶，把自己變形成原始的巨大性器官，利用仰慕者的需求來挑戰他們，接受他們的鞭笞。施虐受虐者們通常很喜愛皮革，他們發現皮革很適合用來慶祝他們的某種儀式，他們會穿著皮革、手中拿著刑具，玩主人和奴隸的遊戲，同時發現用皮靴、皮帶等皮革製品與軍用品，來打破每天單調的常規，是一種很好的手段，而一旦這些人能夠獲得再生，他們會騎上他們的摩托車呼嘯而去。

希臘神話中的大力士赫拉克勒斯、擁有金剛不壞之身（除了腳踝之外）驍勇善戰的阿基里斯、亞瑟王的首席圓桌武士蘭斯洛特、好萊塢超級巨星馬龍白蘭度、在《第一滴血》電影系列裡把敵手打得鼻青臉腫的肌肉勇士藍波，以及麥德‧馬克斯，都是他們喜愛的英雄和偶像。

在美國有一個「高跟俱樂部」，這是為那些誇張的鞋跟狂熱愛好者而專門成立的，林德納、艾倫‧瓊斯和克萊普海克是這種偏好的發起人。在迎合這些拜物者的專門雜誌裡，人們會看到女性的照片，這些女性或坐或仰臥或向上舉起雙腿，而且她們總是穿一雙高跟鞋，她們把它當做一個額外的性器官來崇拜。

Erotic Theater of Modern Arts

六、現代藝術家的情色劇場

土魯茲-羅特列克 《四色海報》 1892年

每一個時代的藝術家，都在營造屬於自己的色情劇場。

現代藝術家的情色劇場

Erotic Theater of Modern Arts

愛情，是文學藝術的永恆主題。

每一個時代的藝術家，都在營造屬於自己的色情劇場，在這些作家、畫家的筆下，人類的情欲或崇高偉大，或狂野怪異，但他們的作品無不留下了他們時代的烙印。進入20世紀以後，隨著哲學思想、視覺語言的不斷革命，現代藝術家一直在試圖營造一個屬於我們時代的色情劇場，展現具有震撼力的色情美。

由於視覺成分的大膽發展，為我們所熟知的古典主義風格的形式和主題再也找不到了。隨著時間的流逝，藝術家也因創作動機的改變而改變，變得更為成熟老練。攝影技術的誕生，在藝術的發展史上樹起了一塊具有決定性的里程碑。如今，誰都可以拿起一個輕巧的小玩意兒，按一下按鈕，拍出一張快照。如此完美逼真地重現事實，可能會有什麼價值呢？

如果可能將那些為了反映現實的某一面、同時又傳遞大量不同資訊的作品排成一列的話，那麼，便可以組成一個愛的軀體，並一步一步、不可避免地產生色情之美。

從羅丹熱情高漲的《吻》出發，到格羅斯的色情創作，從培根作品中的同性戀主題出發，到孟克、金霍爾茲、克羅索夫斯基創作的——不論主次輕重的——痛苦、興奮與死亡。在這表面的形式語意學的後面，除了藝術家的真正創作意圖，隨作品不同而改變的創作意圖外，就再也沒有別的了。

對於布隆及諾創作的態度冷漠、矯揉造作卻又充滿情欲的作品，和

諸如克林姆創作的病態而又虛偽的世紀末色情作品，又有什麼解釋可以說明它們之間的聯繫呢？

當然，兩幅作品都是以「吻」作為主題，並且畫中人物呈現的是大致相同的擁抱姿勢。同時，兩幅畫也都極盡裝飾之能事——可以肯定地說，兩者在形式上都師出同門。但是，只要再仔細地分析一下，就會很快發現，這兩幅作品時隔四百年，產生於完全不同的兩個社會，表達的心理狀態也是大相徑庭。然而，時間的間隔卻無法改變一個特徵，一個使兩者緊緊聯繫不可分割的特徵：令人沉醉其中的情欲。

「所有藝術家都帶有他所處時代的印記，」馬諦斯

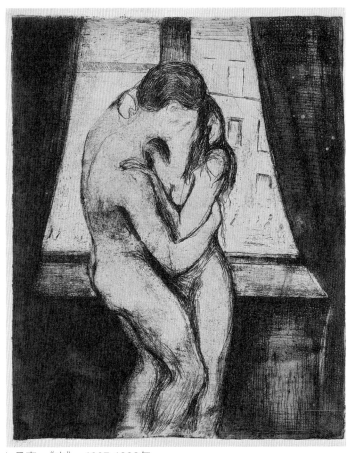

孟克 《吻》 1907-1908年

孟克在藝術家與吉卜賽人的圈子中尋找情人，他所經歷的那些不幸戀情，也就殘酷地決定了他的藝術視野。

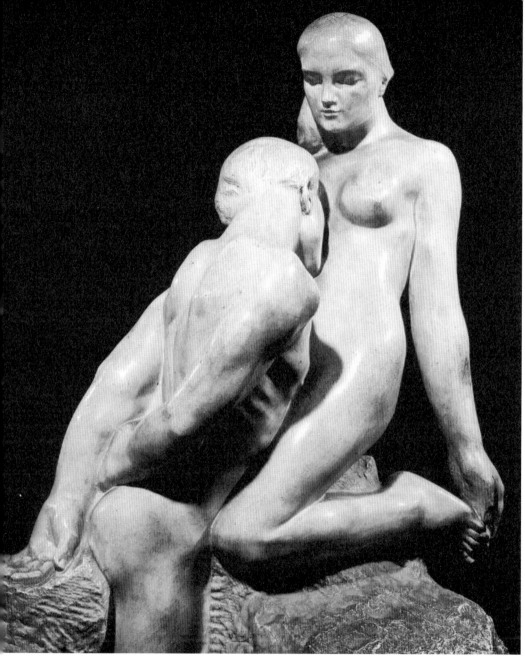

羅丹 《吻》 1886年

從羅丹熱情高漲的《吻》出發,到格羅斯的色情創作,從培根的同性戀主題出發,到孟克、金霍爾茲、克羅索夫斯基創作的痛苦、興奮與死亡。在這表面的形式語意學的後面,除了藝術家的真正創作意圖,就再也沒有別的了。

寫道，「而其中最偉大的則是那些有著最深刻時代印記的藝術家。」他們在本質上包容著自己時代格式化的意識。費爾南‧萊歇是這樣解釋的：「在繪畫藝術的表達發生改變後，現代生活只是實現了它所需要實現的目的。」

布隆及諾和他的同時代人彭托莫、帕米基阿諾還有羅梭‧菲奧倫迪諾，都是文藝復興後期風格派時期的人物。風格派不受古典派準則的限制，樂於使用伸長的形態，表達怪異的主題，這種玩智力的遊戲，令人想起楓丹白露畫派。風格派也許會回到古老可信的藝術材料中去，回到宗教和神話中去，並在其中尋找細微敏感，富有挑釁的主題，而讓傳統為之承擔責任。在這個畫派隱喻性描繪的某些表現恐怖或是荒謬的主題中，色情起著重要的作用，這並非巧合。

幾乎沒有什麼作品要比布隆及諾的英勇傑作《維納斯的勝利寓意畫》來得更為色情大膽，在風格派風格上達到更高的成就。一個少年和一個成熟豐腴的婦女在一起——這種歡騰場景，無須多想便知其由。還有一個特徵值得注意，那便是有這麼多人都在偷窺這個快活景象，其中還有一個慍怒生氣的老人。

《維納斯的勝利寓意畫》畫面上兩副身體如此迷人，如此肉感，又隨時準備加入愛的遊戲之中，這如何不令人為之心動呢？丘比特那充滿活力的臀部，也許會給米開蘭基羅的想像插上翅膀吧——畢竟，他自己說過要「用腦而不是用手」來作畫。

同樣地，畫中女性的身體也顯露出罕見的成熟——全身似乎全然無骨，就如布雪曾經說過的那樣。在這個溫和柔順女人的胯部，也沒有一絲毛髮；維納斯身上的小山丘——這真是名副其實——只是略微隆起。這柔和的小東西顯得如此嬌嫩，又如何能接受得了愛人狂野的

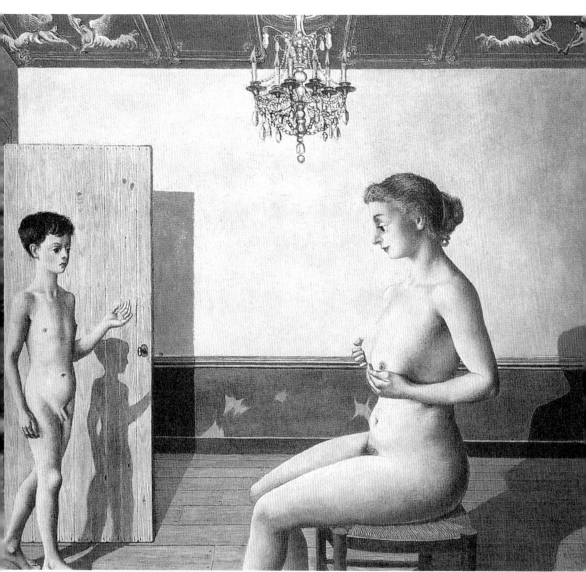

德爾沃 《拜訪》 1939年

進入20世紀以後，現代藝術家一直在試圖營造一個屬於我們時代的色情劇場，展現具有震撼力的色情美。

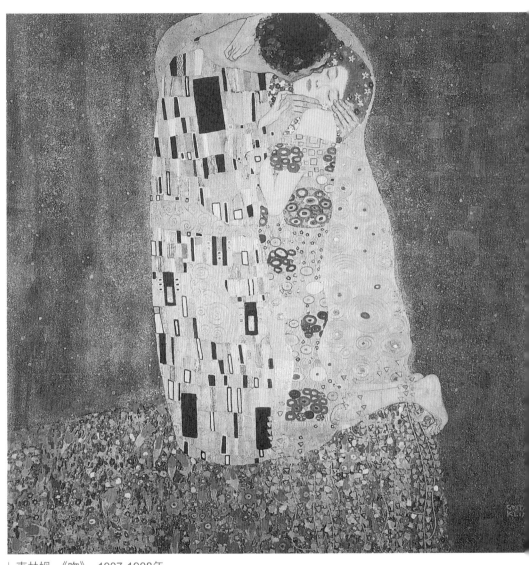

克林姆 《吻》 1907-1908年

克林姆常常使用黃金，把它作為一種遮羞布，作為一種「無色彩」，就像魔術斗篷的障眼法一樣，防止圖像的有形本體暴露得太多。

抓握？我們已無法再想像了。她展現出來的樣子與這幅畫所要表現的色情，和它所虛構的神話主題產生了極大的反差。

還有一點很重要：丘比特是維納斯的兒子。因此，我們欣賞的正是一幅表現亂倫的作品。作為一個「用大腦作畫」的畫家，一個避免俗套、珍視怪異的風格派畫家，布隆及諾無法不讓他的畫筆從日常生活中挑出這樣的事，去描繪這個主題。

克林姆的黃金遮羞布

新的時代產生新的問題：在世紀之交，維也納上流社會將死亡與性愛視為引起混亂的邪惡因素，不能登上大雅之堂。這種刻板僵硬的道義，引發產生了兩種抗衡力：宗教上的越軌和個體的反叛。克林姆對此作出的反應就是，做一個充滿激情和反抗、飽受痛苦和煎熬的藝術浪子。

按照喬治‧巴塔伊的說法，真實的藝術必然具有獨創性。克林姆的作品充滿了標記，這些標記都反映了人類反抗實利主義的專治，以及其對真理和理想自以為是的宣稱。難道不是宙斯自己開闢了一個公正的統治制度，赦免了普羅米修士嗎？

維也納政府沒有像宙斯一般的最高權威，而克林姆也只能將整個藝術生涯投入與審查員的鬥爭之中。和布隆及諾所處的時代相比，克林姆的時代倒退了，衰退了。因為克林姆比他的前輩更不自由，所以，他不得不更為堅決地努力奮鬥。

克林姆通過將人體改造為裝飾品，將裝飾品改造為人體的方法，來解決他在藝術創作中遇到的問題。他所使用的誘人裝飾品，令作品中明顯直觀的性特徵消失得無影無蹤。

克林姆常常使用黃金，把它作為一種遮羞布，作為一種「無色

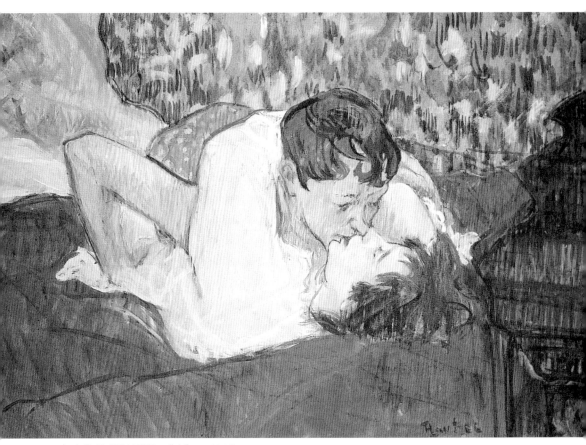

土魯茲-羅特列克 《吻》 1892年

羅特列克筆下的妓女，藉同性情誼來暫時忘卻悲慘的際遇。

彩」，就像魔術斗篷的障眼法一樣，防止圖像的有形本體暴露得太多。

　　雖然《吻》的主題並不適合它所處的背景和時代，但克林姆運用巧妙機智、充滿裝飾的方法，成功充分地表達了他的主題，不僅躲過了挑剔的皇家審查員的攻擊，而且也贏得了無事空擾、思想保守的維也納上流社會的觀眾。最為諷刺的是：《吻》最終是給奧地利政府購買去的。

情色鎖定大腦，不再誘惑眼睛

「您可以把風景拍攝下來，」法蘭西斯·畢卡比亞對他那位喜歡攝影的祖父說，「但您卻無法把我所想的拍攝下來。」

這句話，一針見血地指出了攝影和繪畫之間的衝突競爭。然而，兩種藝術形式各自的領域已逐漸明朗。照相機的鏡頭用來捕獲本體，真實展現我們身邊的環境；而傳統藝術表達則是把本體作為創作範本，正如「實現」這個詞的本來意思一樣：從無生有，賦予新事物特徵。

就在攝影技術開拓奮戰的同時，心理分析發動了一次革命，打破了15世紀以來就一直存在看似客觀真實、永久穩固的納西瑟斯的影像。這種新的主觀意識向藝術家挑戰，要他們對那些前所未知的動力俯首稱臣，這些動力在我們體內運作，探索迷人眼的隱蔽之處，探測模糊卻又無盡的財富，探討那些不應有的承諾。

1908年，埃米爾·諾爾德在一封信裡斷言，一次偉大、重要的藝術戰鬥已在法國展開，塞尚、梵谷（原文如此）和高更等偉大的法國藝術家，都已投入戰鬥之中。

諾爾德還指出，法國人除去了作品中的過時成分，只有這樣做，才能建立一種新形式的藝術，合理正當地取代原來的古老藝術。因此，可以這麼說，藝術領域中具有決定性意義的轉變和改革，是在1880與1905年間完成的。這期間進行的改革，有效地瓦解了從烏切羅、范艾克和福格以來，就似乎是無懈可擊、永久確立的繪畫藝術典型。

從那以後，更多是通過對有意義形態的理解達到對物像的理解，這就意味著藝術從真實或想像的符號中產生。正如達文西很早以前就說過的那樣，對物像問題作的最初讓步，就是對污點或斑點進行想像。通過觀眾主觀產生的聯想，物像與已知物之間建立了直接聯繫，並具有了自

己的意義。一件作品的象徵表現程度，由觀眾來決定，這種評價並不一定要和創作者的原來意圖一致。純抽象藝術的理論家，低估了這種不可避免的心理因素；只有像蒙德里安藝術那樣最精確、最基本的幾何圖形，才無需進行評價。如果沒有進一步推敲，正方形就只是一個正方形。要發現一些別的東西，就需要對這個精確的形狀進行努力想像：例如，從它外形的純潔中發現色情。

　　而在另一方面，屬於自然的東西——不管是細節、片段，還是「局部對象」——作為宇宙中的現成材料，完全擾亂了最為深層的幻想欲望。這場美學革命意味著支配西方思想兩百年、對本體存在論懷有疑問的意識危機的結束。

　　這場意識危機的發起者，是英國哲學家喬治·伯克利。

　　18世紀初，他對客觀本體的存在提出質疑，認為我們能瞭解的，只有自己的內在、自己的感覺，並得出結論：「難以想像有什麼東西可以脫離意識而獨立存在。」由此引出了一場大辯論。

　　經過幾十年的辯論，現代藝術離開原先僅僅是裝飾性的位置，不再將它的含意展現在視網膜上。原先受眼睛直接約束的色情開始轉移方向，對大腦進行誘惑。杜象正式宣告了這種新的表達形式：

　　　有兩種不同的繪畫形式，一種僅僅針對眼睛而畫，一種不僅針對眼睛，而且是把眼睛所看到的部分作為跳板，以完成它的飛躍。

　　「文藝復興時期的宗教畫家就是這麼做的。他們感興趣的，並不是眼睛所看到的部分。對他們來說，最重要的是用一種形式來表達他們的神學觀念……雖然我並不是要和他們做得一樣，但彼此之間的觀點卻是完

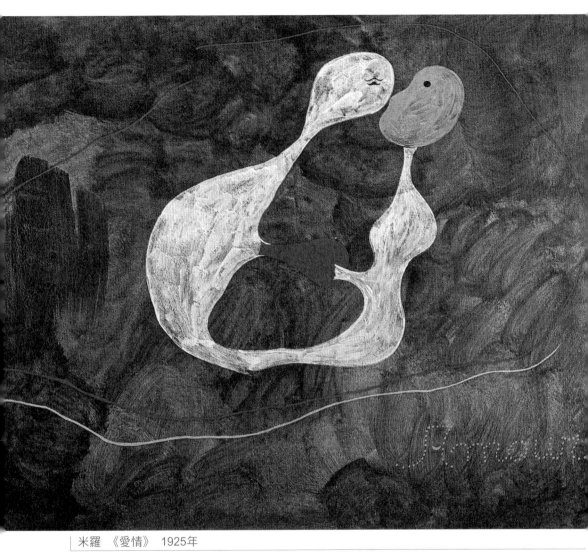

| 米羅 《愛情》 1925年

愛情，是文學藝術的永恆主題。在畫家的筆下，人類的情欲或崇高偉大，或狂野怪異。

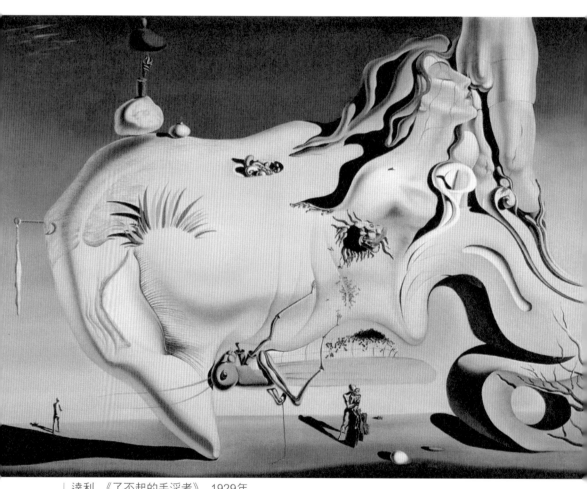

達利 《了不起的手淫者》 1929年

達利無疑是很會煽情的，他的這幅畫光是題目，便已足夠煽情的了，畫中的女主角似乎準備完成口交。

全相同，把裝飾性的繪畫表達作為目標實在沒有意思。我的目的完全不同，它是一個規則，至少是一個聲明，並且只能通過與腦力結合才能夠實現。」

於是，在杜象這番話之後，「大腦刺激」取代了「視網膜刺激」；從這以後，繪畫就有了一個嶄新有效的作用。「震撼」成為繪畫的一種新的重要成分，因為要是「一幅作品不能令人震撼，就不值得去畫」。

在這種情況下，對色情的形式也重新進行了根本的評價。杜象並不是最後一個使其全部作品含蓄或直接地表達這種新的色情成分的藝術家。「我崇尚性欲，」他坦白地說，「因為它無論在哪兒都起作用，每個人都能夠理解它。」《給予物》就是一例。

杜象在他的大量作品中都表現性欲——這些表現，有時乾脆就成了赤裸裸的色情。例如，他在《蒙娜麗莎》的後面附上這些字母L.H.O.O.Q.。而用法語的語音來讀這些字母的話，就變成了：她的臀部真性感。

像這樣的含蓄表達方法，在他的作品中處處可見，如《甚至，新娘也被她的男人剝得精光》、《泉》和《給予物》。後兩部作品的主題都是關於小便，但都表現得很有詩意：前一幅直接表現了一個尿壺；後一幅則引誘觀眾穿過一扇門的裂縫去偷窺一個裸體「處女」，她在展現自我的同時，也在看她自己的「黃色液體」噴出。換句話說，她在小便。

通過比較羅丹的《吻》和康斯坦丁‧布朗庫西的同名作品，就已經可以看到這種對現實的歪曲了。前者的那種放蕩之感，使得後者的大膽表現更受影響。布朗庫西——順帶提一句，他曾拒絕與羅丹合作，因為用他自己的話說，就是「大樹的陰影下面什麼也長不好」——創作的所有作品與羅丹的雕塑，在表達方法上都不一樣。

布朗庫西雕刻出一對「局部對象」（風格化的男人和女人），精確地將它們轉化為「欲望機器」，組成一個閉路系統，一個獨立的簡潔系統。作品的象徵意味、簡潔對稱，以及抽象線條的精確勾畫，都賦予了雕塑迷人的魅力，令人想起羅馬尼亞民間藝術作品或原始部落的崇拜物雕像。顯而易見地，布朗庫西的作品突破了古典派風格，宣告了一個全新——與羅丹相比——雕刻類型的到來。

攝影吞併了繪畫？

「我也是畫家。」加斯帕·費利克斯·納達靠在自己拍攝的著名肖像照片邊上說道。這位攝影師曾在自己巴黎畫室裡，舉辦首次印象派作品展。

「偽藝術家，偽畫家，他們也可稱做是畫家。」狄嘉針鋒相對地回答。這種巧妙的雙關，是對攝影出現後的審美藝術進行的暗中攻擊。很自然地，畫家有一段時間反應過於強烈，因為他們認為自己的主宰地位受到了威脅。但是，最終並非是攝影吞併了繪畫——像那時許多人所擔心的那樣——而是繪畫包含了攝影。

薩爾瓦多·達利在1933年承認，他已充滿了一種「尖銳柔弱的現實主義」的衝動。他也曾宣稱他的作品是「幻想產生卻又非常現實，建立在有形無理性基礎上的物像的手畫彩色照片」。

在攝影現實主義與傑夫·孔斯中間，有一大批藝術家把相片作為主要的參考對象。這種攝影術已不再有從曼·雷以來就存在的超現實派的能力，而是作為一種工具，一種實用性的媒介，協助畫家探究可見的世界。攝影——如此廣泛地散佈於世界各地——怎會不在當代畫家心中佔據重要位置，怎會不成為當代畫家的興趣所在？

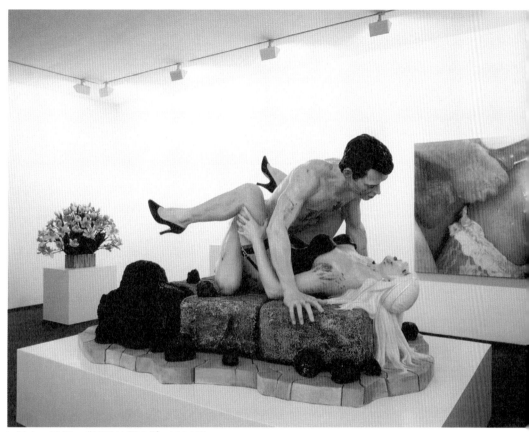

傑夫・孔斯　《俯臥的傑夫》　1991年
在威尼斯，一個狂熱觀眾用刀割孔斯的繪畫作品，並罵它是「既色情又粗劣的作品」。

　　放大、修飾後的照片，成為藝術家手中的模特兒，成為現實的「中性」物像。這樣他就可以無需評論，而根據這個本體創作他自己的作品。正是用這種方式，傑夫・孔斯才在他的婚姻和陰道創作上都取得了重要突破。因此，他把在紐約和芝加哥舉辦的首次重要展覽會定名為「平凡」，也是必然的。但是，因平凡而震撼不可能是他的目的，也不是

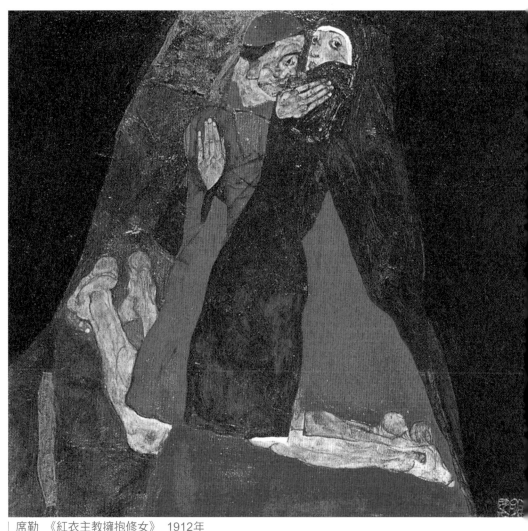

| 席勒 《紅衣主教擁抱修女》 1912年

席勒曾被一個退役軍官譴責，說他勾引他的女兒安娜，一個14歲的小姑娘。法官因此宣判席勒入獄二十七天。

所有的藝術家都會這樣做。

曾在1987年，擁有匈牙利血統的西西奧麗娜作為激進黨候選人，角逐議會議員席位。她在競選活動期間裸露著上身，竟然得到許多選民的支持，最後成功當選，因此名聲大噪。

曾擔任義大利議員的艷星西西奧麗娜，曾為了贖回被海珊扣留的人質，表示同意讓這位前伊拉克領導人與她發生關係。孔斯馬上就在他的作品中表現了這個想法，並對她的這種捨身表示致意：「她是世界上最偉大的藝術家之一，是我最喜歡的藝術家。她既不是用畫筆，也不是用攝影，而是直接地展示自己的生殖器。」

對於傑夫‧孔斯的睿智或手段，可以說是沒有什麼好懷疑的了。還有一例。在威尼斯的比恩納勒，一個狂熱觀眾用刀劃割孔斯的繪畫作品，並罵它是「既色情又粗劣的作品」——當然，這種表示也就證實了這件作品的神聖地位。

杜象的成品作品，有力而又有意地拉了那些利用攝影的藝術家一把。有些藝術家甚至到了——用達利的話說——「直接用手來油漆成品」的地步（例如安迪‧沃荷的湯罐、韋塞爾曼的塑膠女體像）。達利深深迷戀這種方法的可能性，他解釋道：「要是弗米爾‧凡‧德爾夫特或傑勒德‧道還活著的話，他們也無疑會毫不猶豫地給汽車的儀錶板或是電話亭的表面上油漆，以表現它們包含的所有的相似。」

如今，繪畫藝術、攝影和電影之間的關係已相對穩定，相互依賴。從通俗藝術家的例子中我們已經注意到，他們的目的是要用「部分代替整體」。只是，他們把攝影般的視點轉移到另一個時空，進行反差性對比，進行相似性積累。

美國藝術家遵循一條他們認為無可爭議的指令，就是在任何時候

畢卡索 《狂暴》 1900年

將死亡與性愛視為引起混亂的邪惡因素，這種刻板僵硬的道義，引發產生了兩種抗衡力：宗教上的越軌和個體的反叛。

都要有一定的批判；而英國藝術家，如理查・漢彌頓或大衛・霍克尼，則沈湎於懷舊和浪漫，從中他們可以直接看到描繪片段是否真實。

用一個評論家的話說，就是「從視覺上看，秀拉點描法畫出的點和羅伊・利希滕斯坦畫的點明顯相似」。有了放大相片的幫助，利希滕斯坦便能夠像畫靜物寫生一樣，在新聞紙上畫佈景了。他那個以《我倆緩緩升起》為題的吻——顆粒狀的墨汁輪廓，粗糙的新聞紙質，不對稱的著色——如實地再現了原物。

不過，利希滕斯坦的作品在六〇年代曾引起一陣流言蜚語。當時，紐約是抽象表現主義的天下，該派被認為定會風靡全球。而這位謙遜的年輕人膽敢回到漫畫書人物和言語的幼稚世界中，去擾亂抽象藝術家。但利希滕斯坦也不傻，像傑夫・孔斯一樣，他也得到啟發去使用他的權力。

漫畫在一定意義上表現了「美國夢」。藝術家把它當做一種介質，將他所要表達的資訊通過它，直接滲透到社會大眾的心中。從社會學和心理學的角度看，各大日報聯合共同刊登的漫畫連載中的人物，對

廣大民眾會產生影響，而且這種影響力不可低估——有很多例子可以證明這點。

例如有一次，達格伍德和布朗迪·巴姆斯特德這對非常有名的漫畫人物夫婦，無法決定該給他們的第二個孩子取什麼名字，數萬名讀者自發性地給那些刊登漫畫連載的報紙寫信，要幫助他們的漫畫人物起名字。

另一個頗有意味的逸事，是關於一個政治家的。他把著名漫畫人物安迪——一個

科奇納 《情侶》 1911年

中產階級的話拼湊起來，組成他自己的競選演講。這個政治家最後以絕對優勢當選。

對於那些從奧林匹斯山尋找主題，在作品中表現宙斯、愛芙羅黛蒂及其他眾神的畫家來說，利希滕斯坦也無疑應該算是他們中間的一份子。唯一的區別在於，我們現代偶像的名字是瑪莉蓮夢露、麥可·傑克遜、超人，還有唐老鴨。

一種生活時尚——「情色」

瓊·廷格利在1967年發表的一篇題為《藝術即反叛》的文章中寫道：

范東根 《探戈》 1923-1935年

當畫家厭惡習俗，他們才會去熱愛欲火——性欲釋放出來的難耐之火。

藝術無處不在，因為什麼都可以「製成」藝術：可以用石頭、石油、木器、鐵器、空氣、能源、樹膠水彩、帆布，也可以用場景、幻想、碰面、無聊、戲謔、憤怒、機智、膠水和線、對抗，或是相機來製作。因此，藝術也是工程師和技師所應有的既定能力，雖然他們可能只是無意識地創作，或是因為職責的需要而創作。一切皆是藝術。（藝術真的應該只歸「藝術家」所有嗎？）而且：處處都有藝術——在我祖母的房中，在劣質的工藝品中，甚至在一塊要腐爛的木板中。

「超現實派會剩下什麼？色情。」安德烈·馬松頗有意味地說。

對於超現實派的作品，人們最快想到的多半是充斥著大量色情的作品。如果把性器官換成感覺器官，那麼「色情物」的存在就會極受鼓舞（按照超現實派的說法），污穢下流之物就能使美的概念得以昇華。喬治·巴塔伊也表達了與馬松所說意思相近的話：

如今，誰也不能只用「超現實派」這個詞，來描述與安德烈·布雷東這個名字有關的藝術方向。就我個人來說，我總是更喜歡用「風格派」這個詞，我用這個詞，是為了把那些有本質聯繫的繪畫作品挑選區分出來：它們都有把狂熱、欲望、灼熱激情表現出來、難以克制的衝動。這個詞，可能會令人想到藝術技巧或技能，我卻不是這個意思；如果把這個詞語與低級欲望聯繫起來，那麼，這種聯繫也只在那些看得出它們之間聯繫的人的頭腦中。我所說的畫家，他們之間的重要聯繫就在這裡，他們都厭惡習俗。只有這樣，他們才會去熱愛欲火——我說的是性欲釋放出來的難耐之火……我所說的這種繪畫，比別的任何東西都要先沸騰，它活著……它燃燒著……我無法用在傳遞意見或進行分類時應有的冷漠語氣來表達它……

布雷東很崇拜米羅、馬松、恩斯特、達利、馬格利特、畢卡比亞和曼·雷。他感覺自己的「夥伴」——這些「夥伴」並非是在超現實派的原則有所動搖後還能在一起的「戰友」—— 一直瀟灑保持自由引起了他人的不快，但他又無法平息他人的這種不快。他想要把「瘋狂的愛」作為超現實派的口號。他決定付諸實踐的，正是他自己想像出來的模式，因為只有這樣，他才會對未來有信心，才能把前途放在女人身上。但是，這些藝術家們卻不知從何處著手做起。他們更多的是依靠自己即時的欲望，自己的幻想，而沒有秩序的概念。

　　當然，有一樣東西把他們聯繫在一起：他們都把「色情」作為一種生活時尚加以宣傳，以達到「人人和睦」的境界。他們正摸索出一種方法，使自己不再有早在史前洞穴繪畫中就表現出來的固有恐懼心理。

　　在這方面，超現實派藝術家和查爾斯·福里埃

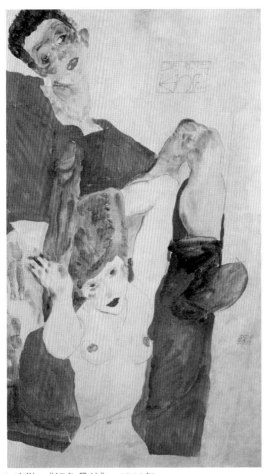

席勒 《紅色晶片》 1911年

席勒不要秩序；他把秩序擱在一邊，拋開秩序，刺激秩序。他故意與保守的維也納社會對抗。

的想法是一致的。這位
理論家認為，社會為保存
其自身編織了專橫的禁忌
之網，而性衝動則是破除
這個禁忌之網的動力。他
對性欲的這種評價，得到
了超現實派的認同。福裡
埃還認為，正是由於性衝
動，人類第一次發現了本
性的充實，性衝動讓人們
釋放出強烈的欲望，從而
恢復了本體的完整性。

　　但實際上，每個超
現實派藝術家的作品都
限制在自己的個體空間
之內，限制在自己創作夢
想的屋中，限制在自己的
《樂園》——波希曾描繪的
個人世界之中。

　　至於那群打著超現實
派旗號聚集在一起的藝術

奧托・迪克斯 　《我在布魯塞爾》 　1922年

各畫家的作品第一眼看上去迥然不同，然而它們表現的都
是人的孤獨，反映的都是個體所處的隔離狀態。

家，尚-保羅・萊韋克認為：「一個叫做『欲望』的女人邁著躊躇的步
伐，進入了超現實派的繪畫中。她鬱鬱不樂；等待著；讓自己為人所愛
慕；她通過象徵、手勢還有細語，來表達自己的意思。」

在基里訶的作品中，她是一個服裝模特兒，是一個標記，是一個物體。恩斯特用幽默做偽裝，把她偷偷放入他的作品之中：就是「百頭女人」、「機器女人」。杜象則把他辛苦改造的機器女人分解開來：《下樓梯的裸女》和《甚至，新娘也被她的男人剝得精光》。

畢卡比亞和曼‧雷雖然更喜歡把她和她的同性戀女友放在一起表現，但有時也會偏離這個喜好，把她表現成一個完全機械的角色，比如在《愛的遊行》中，畢卡比亞就讓內臟和骨骼起機器的作用，這種方法達文西也曾經使用過。

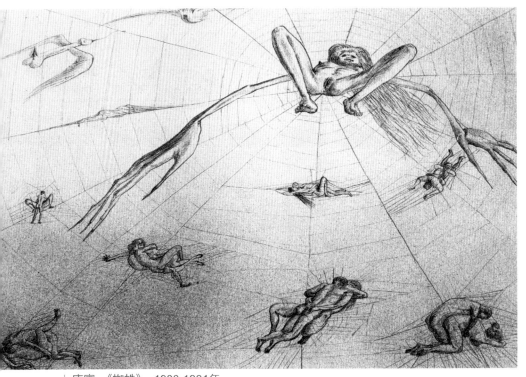

庫賓 《蜘蛛》 1900-1901年

在佛洛依德之前，叔本華曾試圖搞清楚性驅動力是如何促成人類的藝術行為與類似的行為。

馬塔 《攻擊》 1941年

根據佛洛依德的觀點，藝術家充當的是用美學形式把他的性幻想與低級欲望表達出來的角色。

　　達文西與達達派和超現實派的不同點，在於這兩派的藝術家都用複雜而狂熱的方式，以表達他們對機械物體的強烈愛好。例如，他們會把自己夢中的女人畫成放電的插座或發動機。杜布菲把他的妻子加布里埃爾畫成擋風玻璃，而把吉洛姆・阿波利奈爾的情婦瑪麗亞・羅蘭珊畫成電扇。

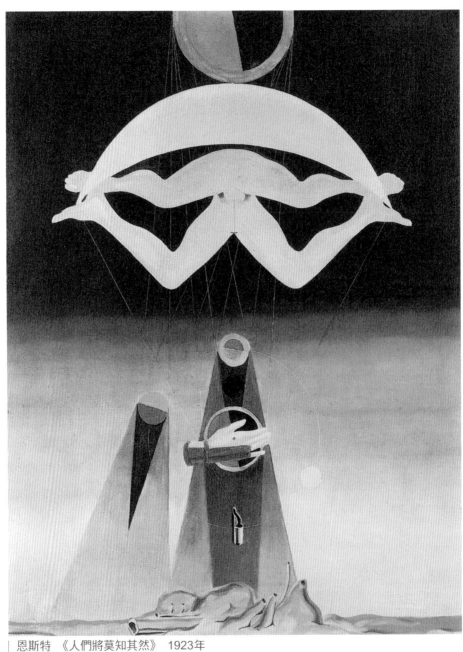

恩斯特 《人們將莫知其然》 1923年

恩斯特在他夢中的傳奇森林裡遊蕩，在森林裡，他想要的女人如童話中的睡美人般正等著他。

如同杜象一樣，這些藝術家都有雙重目的：他們盡力使女性和機器失去特定的功能，以製造一個可以產生新的特性的真空，因為他們這樣認為：經過最後的剖析，一個模仿渦輪的繪畫作品，絕不會比像塞尚所畫的模仿蘋果的繪畫作品差！布魯斯‧諾曼用霓虹燈與透明玻璃管創作的閒蕩的同性戀者也是機器，甚至連大衛‧霍克尼作品中那兩個淋浴中的男人也只是機器。

　　霍克尼自己曾經說過，他的繪畫是關於藝術，而不是關於生活，他總認為藝術與生活是有明顯區別的。他想要盡可能地靠近這道特殊的屏障，但又覺得無法推倒這道屏障。如果藝術與生活沒有區別的話（像霍克尼認為的區別那樣），那麼，藝術就沒有意義，就不應該繼續存在，因為一切都成了生活。有了如此熱情的生活，也就無須藝術家，每個人也都會為此感到高興。但是，霍克尼總結說，我們尚未達到這一階段；要達到這一步，還需要更多的時間。

身在令人發狂的情色樂園

　　在運用佛洛依德對歇斯底里的臨床判斷之同時，達利擴展了藝術的想像領域，增加了一種對愛的研究的全新視角。他的作品風格，是以感覺的混亂和失常作為出發點；他的藝術想像光怪陸離，作品每次都要受到審查。

　　對這些大膽的超現實派畫家，當代的奧德修斯們來說，女性軀體既是他們所乘坐的帆船，又是帶給他們危險的大海。

　　達利，他們之中最勇敢的人，駕船駛向一座叫做「歇斯底里」的島嶼；恩斯特則在他夢中的傳奇森林裡遊蕩，在森林裡，他想要的女人如童話中的睡美人般正等著他；米羅將他童年時期的寓言和故事都畫了出

波依斯 《一對》 1958年

格羅斯說，他在尋找與模特兒的悲慘不幸相對應的風格時，曾到公共廁所去抄下畫在牆上的塗鴉，因為這些塗鴉最直接地反映赤裸裸的強烈情感。

來；馬格利特牢牢盯著謎一般隱藏著的女人，戴著面紗的女人，不露面的女人。「和把面紗罩在情人的臉上相比，」馬塞爾‧帕克寫道，「還有什麼方法能更好地表現出愛的盲目呢？」

這些漁夫為了俘獲那個不露面的女人，帶著他們的水彩和魔網奮力向她游去，在歷險中，他們可以依靠攝影的幫助：曼‧雷的作品也是在同樣的美學下創作產生的；同樣地，這位攝影師也是個畫家。他用新的技術達到和他的夥伴們同樣的海岸線，在他的照片中也產生同樣富有想像力的譫妄和誘惑。

但是，並不是所有的藝術家都會對潛意識領域進行勇敢探測，也有一些藝術家更願意停留在熟悉親近的環境之中。這類藝術家只是把窗簾拉

魯道夫‧斯利切特 《多米娜‧梅》

在欲望的邊界之外就是悲慘的恐怖地帶，而狂喜也就是在這個黑暗王國中產生的。

培根 《兩人歡》 1953年

不管是在德爾・皮姆伯、霍爾班、米開蘭基羅、柯雷吉歐、孟克、貝爾默，還是在培根的作品中，
對性的欲望和對死的渴求是合二為一的。

上了一點點，透過窗戶，還是可以看見他們沉迷於感官感覺之中。這些陰暗房間裡的主題，並沒有完全與外界隔離，還有著些許聯繫，房裡充滿著對性的濃郁渴求與欲望。

　　在巴爾蒂斯的作品中，主要是通過一些暗示和雙倍的理解力來表現色情。他的藝術所做的就是如何表現色情。巴爾蒂斯是一個隱居在令人發狂的色情樂園的藝術家。

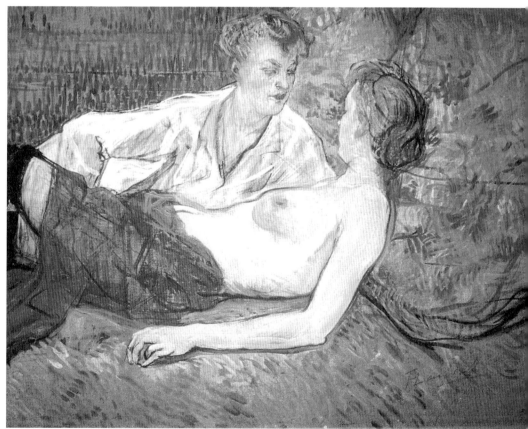

土魯茲-羅特列克　《女友》　1894-1895年

羅特列克不特意著墨肉體，只忠實呈現兩個女人之間的性愛。

孟克也處在類似的環境中，他的畫裡滿是看似要散去的人物，它們那充滿憂慮的腦袋靠在手上，反映了畫家不平靜的精神狀態；孟克憎惡風信子，憎惡所有室內植物，因為它們的香味很快就會使他想起死人那令人不快的惡臭；孟克從沒參加過葬禮。

他在奧斯陸和柏林兩地的藝術家與吉卜賽人的圈子中尋找情人，他所經歷的那些不幸戀情，也就殘酷地決定了他的藝術視野。這就是為什麼他的作品裡，都是一些打扮得像蕩婦一樣，並能用她們的自負、優勢和才能來迷惑情人的女人。她們都是那些和孟克交往很深的女人。

霍克尼　《淋浴中的兩個男人》

達達派和超現實派都用複雜而狂熱的方式，以表達他們對機械物體的強烈愛好。霍克尼作品中那兩個淋浴中的男人也只是機器。

淫穢官司

隻身一人時，人是孤獨的；個體之間不存在聯繫。性欲也與虛構的連接一樣，哄騙不了誰。男人和女人永遠結合在一起是不可能的；他們無法克服令他們分開的無形之對抗作用。

諾曼 《性與謀殺及自殺之死》 1985年

諾曼用霓虹燈與透明玻璃管創作的閒蕩的同性戀者也是機器。

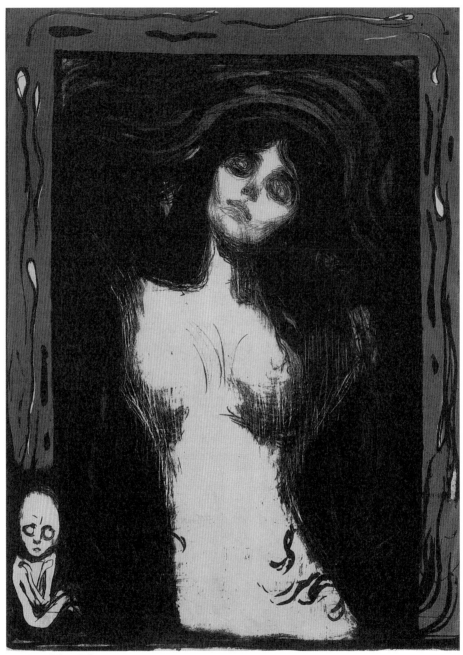

| 孟克 《麥丹納》 1902年

孟克的作品裡，都是一些打扮得像蕩婦一樣，並能用她們的自負、優勢和才能來迷惑情人的女人。
她們都是那些和孟克交往很深的女人。

達利 《銷魂之情》 1933年

他以感覺的混亂和失常作為出發點；他的藝術想像光怪陸離，作品每次都要受到審查。

　　瓦爾特・瑟蒙曾經就是這樣點評他的朋友克里斯汀・切德的作品的——我們可以把這種存在主義的假設，應用到從艾根・席勒到奧托・迪克斯和格奧爾格・格羅斯，一直到岡特・布呂一大批現代派藝術家的作品中去。他們的作品，第一眼看上去迥然不同，然而，它們表現的都是人的孤獨，反映的都是個體所處的隔離狀態。

　　絕對唯我論宣告了笛卡兒哲學方法的開始，這種激進的邏輯辯證，對共同確認的每個事實都產生懷疑。這樣的形而上學環境，只會導致藝術家創作驅動力的轉移——讓他去進行色情創作，因為在其中他找到了最明顯、也是最安全的藏匿之處。藝術家們也會由此創作最為淫穢猥褻的色情作品。

他們全都因淫穢而受到控告。

例如，切德因把有明顯性特徵的花，擺在乾枯、裸露的人體皮膚旁邊而受到起訴。甚至他的類似於攝影現實主義的技術，也被抨擊是墮落的。這個「偷窺狂」在選擇像做愛後的兩個人，或兩個穿睡衣手淫的女人，或互相接吻的兩個男孩之類主題時，怎麼這麼大膽，敢於使用如此隱秘的手法！切德的回答是，如果模仿拉斐爾的做法，就太過於簡單了。他在義大利的時候，突然有一股衝動，想要把充滿地方特色的時代現象表現出來。

艾根‧席勒曾受到一個退役軍官的公開譴責，說他勾引他的女兒，塔梯阿娜-喬蓋特-安娜，一個14歲的小姑娘。法官因此宣判席勒入獄二十七天。席勒也曾因為把色情圖片掛在畫室中，使得給他做模特兒的女孩很容易就可以看見而成為被告。於是，為示公正，其中的一幅圖片被判決燒毀。席勒因涉嫌勾引未成年少女而被判有罪。

在佛洛依德之前，叔本華曾試圖搞清楚性驅動力是如何促成人類的藝術行為與類似的行為。根據佛洛依德的觀點，藝術家充當的是用美學形式把他的性幻想與低級欲望表達出來的角色。如果藝術家因此能順利地平息各種欲望，那麼，他只是重新回到一個像他自己一樣忍受性壓抑的人的社會中。這樣，藝術家就能達到一種「實現萬能欲望」的美學快感。而他給予一片混亂的原始性本能的秩序所用的方法，決定了他所創作的藝術形式的價值。

但艾根‧席勒卻不願受這些規則約束，在這方面，他的作品與切德、迪克斯、格羅斯還有克林姆的作品，都有一些重要的相似點。席勒不要秩序；他把秩序擱在一邊，拋開秩序，刺激秩序。他故意與保守的維也納社會對抗，他們強烈抑制自己的感受，就如奧地利作家史蒂

芬‧褚威格在回憶錄中提到的那樣：

　　一個有名望家庭出身的年輕女子，不可以對男性的身體有一絲瞭解，也不可以知道孩子是怎樣出生的，因為她在結婚時，不僅在身體上要完整無缺，而且在心靈上也要是完美無瑕的。對那個時期的女孩子來說，「有教養」意味著足不出戶，天真無知；有些女子甚至一輩子都未真正體驗生活。但是今天，姨媽給我講的一個荒唐的故事令我捧腹大笑。在她結婚第二天的凌晨一點鐘，她父母意外地發現她回到了娘家，淚流滿面，她說，她再也不去見那個可怕的人了，那個娶她的人，因為他是個瘋子、怪獸，他用盡一切辦法想要讓她把衣服給脫了。她極力掙扎之後，才得以從這種明顯病態的妄想中逃脫。

傑克森‧波洛克　《秋韻》　1950年

威爾海姆‧瑞奇在《有關性高潮的理論》中說，行為繪畫首先是一種狂亂的行為，是允許自己無節制地陷入生物性高潮的不良嗜好。

格奧爾格‧格羅斯的作品，也因為受到同樣封閉的理解而受到審判。在諸多法庭審訊中曾有一次，法官問他，是否一定要把這些下流難看、毫無遮掩、令人心神不定的東西展示出來，是否可以不必強調這些事物性的方面，是否可以不必把這些人物的誘人身體部位強加到觀眾的眼中。

　　格羅斯只能說，他一時無法找到一個很好的回答，但不管怎樣，他對這個世界的看法與法官完全不同，因為他自己就是一個否定論者、懷疑論者。

　　「我是怎麼畫事物，我也就是怎麼看它們的。」他繼續說道，「我的看法是，對於這些事物，大多數人就沒有什麼好感。我畫出的是女人還是一些家庭場景，與此完全無關。」

　　法官堅持己見，指出藝術家因創作主題而打官司的例子也不是沒有，而他作為法官行使責任也經常看到一些低級另類的東西，但這並不意味著任何人都有權利在公眾場合展現這樣主題的作品。對此，格羅斯回答道，他還未達到如此高尚的文明水準。他的藝術還在不斷發展，「事物是怎樣的，我看到的就是怎樣的，就是這樣。」

　　法官問：「格羅斯先生，你曾經想過你的作品經常超出藝術的界限嗎？」

　　格羅斯說：「沒有，從來沒有！」

　　於是，法官解釋說，藝術家並不是只為他個人而存在的，他是社會的一分子，他能進行創作是因為這種行為對公眾有益，因此，他要受到一套規則的約束，受到他責任所設定的範圍之限制。

　　「你從來沒有意識到，沒有人會、也不敢違背道德法則，即使藝術家也不例外？」法官再問。

格羅斯還是堅持他的觀點，認為即使他在描繪下流的事物時——他並不是要爭辯，他的一些作品也許偶爾會令部分人感到不舒服——他正在完成一堂社會評論課。而且，這種效果常常要通過表現骯髒的一面來取得。

「即使表達的是最可恥放蕩的形象，」格羅斯繼續說道，「那也總是對具體的道德傾向的表現。」

誰會聽他的話呢？格羅斯只能用憤怒強烈反擊。對他而言，女體畫、裸體畫跟美學沒有關係，那些色情肉感的作品並不是純粹給那些「敏感的有教養的人」看的。色情中必定包含著社會資訊。格羅斯曾說過，繪畫藝術反對的是中世紀風格的野蠻，反對的是這個世紀特有的人類的癡愚，它代表的是一個不該被低估的力量——但一個先決條件，就是必須要有堅定的意志和靈巧的雙手。他對此作過解釋，他在尋找與模特兒的悲慘不幸相對應的風格時，曾到公共廁所去抄下畫在牆上的塗鴉，因為他覺得這些塗鴉最直接地反映了赤裸裸的強烈情感。

情色之美‧死亡之美

在欣賞格羅斯作品裡所表現帶著粗野的不幸時，我們一步步看到了色情之美，看到了死亡之美。在欲望的邊界之外就是悲慘的恐怖地帶，而狂喜也就是在這個黑暗王國中產生的。

阿方斯‧阿雷講了一個官員的故事。一天，這個官員感到非常無聊，於是就派人出去找來了一個未婚女子。衛士用馬刀割開了她的束胸。官員心不在焉地說：「繼續。」衣服一件接一件地滑落到地上，心煩意亂的官員還是不斷地命令他的衛士「繼續」，「繼續」，「繼續」。最後，這個女子完全赤裸地站在了官員面前。「繼續。」他打了

沃爾斯 《生殖主義》 1944年

從20世紀初開始的自然形式與抽象表現形式的分離,導致了形象藝術中情欲表現形式的消失,情欲甚至從一些象徵某種性器官的作品中消失了。

個哈欠說。於是，衛士開始用馬刀割開女子的皮膚⋯⋯。

要是愛和性愉悅產生的僅僅是無聊厭倦，這種可怕的邏輯就會出現在藝術中。正是這種精神引發了漢斯・貝爾默創作可怕的謀殺事件。培根創作的血淋淋、肢解後的身體部位——他像裝飾屠夫店裡的窗戶一樣，把這些身體部位掛起來——就接受了這種特定的環境。

派崔克・沃爾德伯格指出，這個世界正是一個虛無主義的世界，一個支離破碎的世界，一個褻瀆神靈的世界。它就像是一個墳地，死人從蘭德呂的火化爐中爬起來，如同警官伯特蘭的恐怖趣事那樣。如此聳人聽聞又有修辭色彩的恐怖，令人毛骨悚然。它也只在繪畫中出現。愛靠近了死亡。這是一支走在撒滿誘惑道路上緩慢而又雄壯的隊伍。這是邁出第一步的旅程。但是直到最後，人們並沒有達到欲望之園，也沒有發現傳說中的驚人財富，而只是到了一個叫做「空虛」的可怕深淵的邊緣。

來自色情的美麗，來自痛苦的高潮，來自絕望的光輝，這都在德爾・皮姆伯的油畫中表現了出來。畫中，可憐的愛葛莎的乳房，就要受到在火中灼燒的鉗子之折磨。然而在德爾・皮姆伯的畫筆下，溫柔的愛葛莎卻表現出了痛苦的另一面——她雙目凝視，期望著得到最終的解脫。

霍爾班所創作雌雄同體的基督，則是雙腿交叉，專注於美化自己那孤獨的痛楚。在霍爾班的畫中，基督被一群虐待狂包圍著，他們的褲襠因興奮而隆起，一旁有個受虐狂偷窺者在窺視著，恨不得自己能挨上幾下毆打。

毫無疑問，不管是在德爾・皮姆伯、霍爾班、米開蘭基羅、柯雷吉歐、孟克、貝爾默，還是在培根的作品中，對性的欲望和對死的渴求是合二為一的。

「在我們這個時代，在我們這個星球，要瞭解一個人意味著要對他

進行像活體解剖般細緻的提問。」雕刻家尚-伊普斯特蓋寫道，「我們也都知道『提問』這個詞，實際上是充滿了虐待的意味。詢問者，提問人，要瞭解每一件事，要瞭解一個人，實際上就是要讓這個人不再有存在的可能性。因此，我什麼也不問。我體諒一個人，感知他的情況，為他表現出的未知力量所制服，這種力量蔑視剖析，甚至在最後的審判到來後也還是如此。」

「當我看著一個女人的時候，」古斯塔夫・福樓拜説道，「我一定得想像她的骨骼。」達文西在這方面是個先驅，而杜布菲也不比他差。女性生殖器令這些男人的身體某些部位起變化，動起來。達文西相信，交配「使兩個端點結合起來，它是極其粗劣醜陋的，要不是兩個人的臉蛋漂亮，服飾好看，睡態優美，簡直就跟動物沒什麼兩樣……。」老一輩大師過去用身體部位作襯托表現的肉體，對現代藝術家來説，是個產生高潮的地方，是個純粹進行肉搏戰的地方。

培根的作品中身體是沒有骨架的，它是由乳膠劑組成，是由毫無特徵的活生生的肉堆積而成，根本不會令人產生興奮。「在猛烈的衝刺階段，這是一種痛苦的狂想曲作品，」弗朗斯・博雷爾寫道，「這是生命最後的火花，滅亡前最後的爆發，爾後，劇終的帷幕緩緩落下，徹底的黑暗就開始了。」

在孟克《吶喊》中狂亂的噪叫留下了人類所有的軌跡。「臉撕裂開了，彷彿浸泡在毀滅肉體的酸水之中。」吉勒斯・迪勒茲説道。培根創作的片片血肉，令觀眾回想起了藝術家個人的傷口。他像一頁頁翻字典一樣，用攝影一點點地表現他的記憶。他用模特兒的照片作為指南，進行他的創作：

我覺得從記憶中提取、拿相片來參考，要比直接讓她們坐在我面前的約束要小得多……她們會約束我。她們會約束我是因為如果我喜歡她們，我就不想在她們的面前破壞她們作品中的形象。

培根自己找到了進行藝術創作的辦法，他認為，裸露皮膚或肉體的意義不僅僅是看得見什麼的問題：「我總會為屠宰場和肉類的照片所觸動，對我來說，他們是屬於被釘在十字架上受刑的一部分……當然，我們也有肉體，我們也是潛在的給屠宰的牲畜。當我走進一家屠夫店時，我總是想，真是意外，在店中被屠宰的是動物，而不是我。」

當然，他肯定受到過去藝術家的一些影響。比如，他特別欣賞狄嘉的一幅掛在自然美術館中的彩色蠟筆畫。畫中女子背部的「脊椎差不多要破開皮膚而出了」。而培根最喜愛畫的肉體，「就像莫內畫的日落一樣」。

最後要問的問題

在探索藝術家的幻想與情欲各種藝術表達形式這一章節的最後，我們要問這樣一個問題，所謂的「抽象藝術」是否也有情欲的表達形式？泰比斯或蒙德里安的作品中是否有性欲的因素？人們可以順著幽默的途徑回到第二章開頭的公式（也就是十字架的水平一橫代表平臥的女性，垂直一豎是男性性器官進入她的身體）從而得出結論，即蒙德里安的幾何構造表現了最強烈的性的狂歡。在法國的藝術大百科全書中有一題為「性欲和情欲」的條目，內容是這樣的：

從本世紀（20世紀）初開始的自然形式與抽象表現形式的分離，導

致了形象藝術中情欲表現形式的消失，情欲甚至從一些象徵某種性器官的作品中消失了。作為人工製品的藝術作品，通過線條、體積與色彩等一些特徵，來阻礙觀者察覺到作品本身不想表達而在現實中又十分具體的東西。

性欲和幻想，確實在抽象藝術領域中佔有重要地位。朱恩的一個學生這樣寫道：「任何事物都能被賦予象徵意義，這適用於一切天然和人工製作的物體，甚至包括抽象形式，因為整個宇宙的存在就是一種潛在的象徵。」

法國雕刻家漢斯‧阿爾普在1917年解釋說：「我最終更進一步簡化了這些形式，把它們的精華部分聯合起來去象徵軀體的蛻變和成形。」

阿爾普為情欲作品的繼承者指出一條路，曲線、弧線和凸起這些十分抽象的元素，也可以被注入情欲意義。雕塑家亨利‧摩爾曾經說，他對山最感興趣的是它們的天然洞穴。

在方特納被剃刀撕裂的畫布邊緣，人們可以看到所要表現的女性的外陰，甚至分辨出強暴的跡象，哈通的黑樹林中的白色筆直的裂縫也傳遞同樣的效果。克萊斯‧歐登伯格作品中具有男性特徵的霜淇淋和具有女性特徵的漢堡，似乎不需解釋就能被人們理解，人們也許能在波洛克的作品中看到堂而皇之射精的結果。正如威爾海姆‧瑞奇在他的《有關性高潮的理論》中所說的，行為繪畫首先是一種狂亂的行為，是允許自己無節制地陷入生物性高潮的不良嗜好。

1827/Eugene Delacroix

1531-1532/Antonio Allegri Correggio

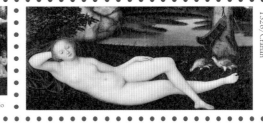

1526/Cranah

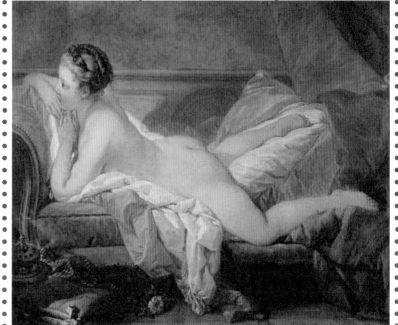

1863/Edouard Manet

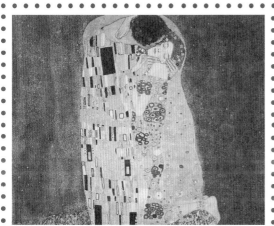

1891/Fredrck Lord Leighton

1751/Boucher

1907-1908/Gustav Klimt

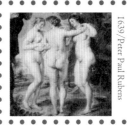

1639/Peter Paul Rubens

1660/Cagnacci

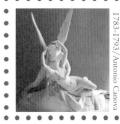

1783-1793/Antonio Canova

1839/Ingres

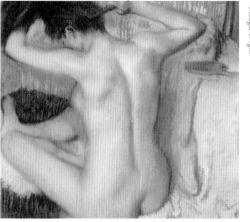

/Edgar Degas

1952-1954/Balthus

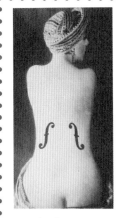

1917-1918/Gustav Klimt

/Michelangelo

1951-1952/Lucien Freud

1924/Man Ray

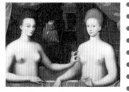

1594/Fontainebleau

1902/Edvard Munch

1742/Boucher

1628-1630/Peter Paul Rubens

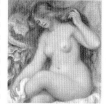
1895/Pierre-Auguste Renoir

1645-1652/Giovanni Lorenzo Bernini

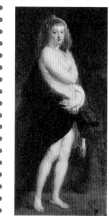
1638/Peter Paul Rubens

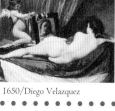
1650/Diego Velazquez

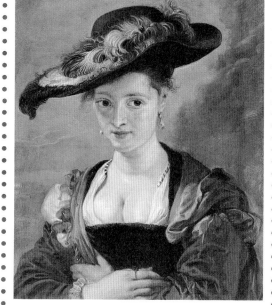
1625/Peter Paul Rubens

1893/Paul Gauguin

1550/Fontainebleau

1932/Tamara de Lempicka

1545/Bronzino

1905/Gustav-Adolf Mossa

1949/Salvador Dali

1901-1902/Gustav Klimt

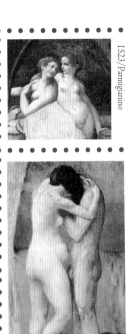
1523/Parmigianino

1752/Boucher

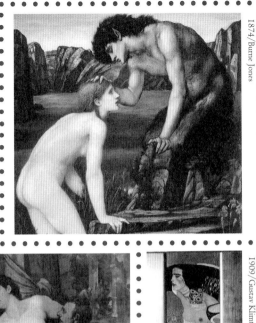
1874/Burne Jones

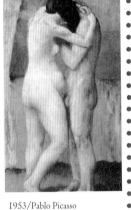
1919/Henri Charles Manguin

1953/Pablo Picasso

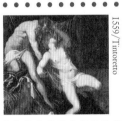
1559/Tintoretto

/Sebastiano del Piombo

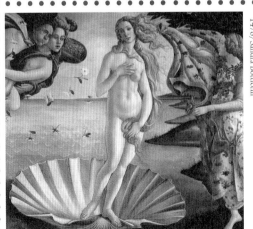
1478/Sandra Botticelli

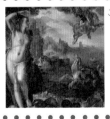
/Joachim W'tewael

1716/Jean Antoine Watteau

1530/Antonio Allegri Correggio

1909/Gustav Klimt